當代藝術
關鍵詞
100

暮澤剛巳　KURESAWA TAKEMI

現代美術のキーワード100　GENDAI BIJUTSU NO KEYWORD 100

001. ——— 002. ——— 003. ——— 004. ——— 005. ——— 006. ———
007. ——— 008. ——— 009. ——— 010. ——— 011. ———
——— 012. ——— 013. ——— 014. ——— 015. ——— 016.
——— 017. ——— 018. ——— 019. ——— 020. ——— 021.
——— 022. ——— 023. ——— 024. ———
025. ——— 026. ——— 027. ——— 028. ——— 029. ——— 030.
——— 031. ——— 032. ——— 033. ——— 034. ——— 035. ———
——— 036. ——— 037. ——— 038. ——— 039. ———
040. ——— 041. ——— 042. ———

043. ——— 044. ——— 045. ——— 046. ——— 047. ———
048. ——— 049. ——— 050. ———

051. ——— 052. ——— 053. ——— 054. ——— 055. ——— 056. ———
——— 057. ——— 058. ——— 059. ——— 060. ——— 061. ———
062. ——— 063. ——— 064. ——— 065. ——— 066. ——— 067. ——— 068. ———
069. ——— 070. ——— 071. ——— 072. ——— 073. ——— 074. ———
075. ——— 076. ——— 077. ——— 078. ——— 079. ——— 080. ———
——— 081. ——— 082. ——— 083. ——— 084. ——— 085. ———
——— 086. ——— 087. ——— 088. ——— 089. ——— 090. ——— 091. ———
——— 092. ——— 093. ——— 094. ——— 095. ——— 096. ———
——— 097. ——— 098. ——— 099. ——— 100. ———

台灣版序

二〇一一年春天，我有幸造訪台灣。說來汗顏，對我而言，台灣是個似近又遠的地方，過去幾度錯過造訪台北雙年展的機會，所以這次是我第一次造訪台灣。

這次造訪台灣的主要目的是採訪台北國際花卉博覽會。本書中編入「世界博覽會」的項目，各位讀者由此可知我對博覽會抱持著高度的興趣。這次的花卉博覽會是台灣首度舉辦的大型國際博覽會，我當然非常關心。此外，世界四大博物館之一的故宮博物院，院藏難以數計的寶物，我早就心儀已久。實際一探究竟之後，無論是花卉博覽會，或是博物院的展品，都非常豐富充實，令我收穫豐盛，心滿意足。不過，這次訪台的最大收穫，莫過於能夠接觸到台灣當代藝術的一面。

在五天四夜、時間有限的行程中，親自參觀了幾項展覽，請容我在此敘述淺見。沿著流貫台北市內的基隆河，花卉博覽會分為四個會場，其中一角的藝術公園中，坐落著台北市立美術館。在我造訪的當天，一樓的企畫特展會場，展出多幅描繪著睡蓮、庭園等的莫內作品。這項展覽強烈展現出與花卉博覽會之間的連結；不過，連地下的企畫展場空間，也同時進行著以自然、環保為主題的多項展覽，著實出乎我的意料之外。

其中，以「KOKO自然」為主題的企畫特展，在布置成小木屋模樣的室內展場中，展出多幅

風景畫，以及兒童的繪畫作品，展覽引進觀眾參與型的要素。這些企畫特展，意欲連動花博，吸引大量觀眾，正好與我主張當代藝術絕非部分特權階級的知性遊戲，而是具有廣大的社會脈絡，相互吻合呼應。雖然，很可惜地，當天只開放部分展覽，然而，我必須說台北市立美術館的常設藏品真是豐富。

返回日本當天，在前往機場之前，我造訪台北當代藝術館，也令我留下深刻的印象。從當代藝術館周邊顯眼的標誌，我擅自想像當代藝術館應該會像一座前衛尖端的畫廊。可是，映入眼簾的卻是一座雄偉厚實的西式建築，紅磚牆搭配白木框窗。原來這棟建築物是日治時代建造的小學校舍，二〇〇一年重新整修成為現在的當代藝術館。最近，日本也增加許多學校建築修繕改建為美術館或畫廊的實例，但是很少見到像台北當代藝術館如此出色的建築。館內展示著許多運用照片或影像的媒體藝術作品。或許多半都是資歷尚淺的年輕藝術家，在這些參展的藝術家當中，很可惜地並未發現我所知道的姓名；參觀民眾多半是年輕人，從他們的興奮模樣當中，我能夠輕易感受到這些作品所展現出的創意刺激。

當然，關注當代藝術的不僅是台北。在短暫的停留期間，我還抽空搭上高鐵，將自己的訪台足跡延伸到台中與高雄。高雄市立美術館的豐富典藏，也令我留下深刻印象。在台中，雖然很不巧地碰到修館日，然而鄰近車站的二〇號倉庫中所設置的當代藝術作品，深深吸引了我的目光。我在本書中數度提及的日本當代藝術家村上隆，他的名聲已經傳遍台灣，他所掌管的KaiKaiKiKi畫廊，選擇台灣做為進軍海外的第一個基地，致力宣傳展覽會與年輕藝術家。我想肯定是村上隆強烈感受到台灣當代藝術的未來性。

三月十一日，日本遭受到史無前例的強震襲擊。我也遭受到輕微損害。住在東北地方的雙親成為災民，我任職的大學也暫時關閉，生活陷入一片混亂。直到最後關頭，我都還在猶豫這次的台灣之行。不過，透過花卉博覽會，我領悟到那些以環保為主題的造形，具有撫慰人心的力量，而且還接觸到台灣的當代藝術，收穫滿行囊，更讓我覺得當初毅然決定成行是正確的。

二○○九年春，本書出版不久之後，透過發行本書的筑摩書房，詢問我在台灣出版本書的意願。自己的著作能夠跨越語言與國境，獲得海外讀者的青睞，對作者而言，當然是無上的光榮，所以我當場允諾。經過了二年，台灣版即將出版，更讓我深覺這次的台灣出版或許並非偶然，而是上天賜與我一個重新審視自己工作的機會。誠心希望透過本書，能夠引起更多台灣讀者對當代藝術的興趣。此外，希望能在不久之後，再度造訪台灣，希望屆時能夠藉著修訂本書的機會，重新加入台灣當代藝術的項目。

二○一一年五月

前言──給「看不懂」當代藝術的你

近年來，當代藝術在以年輕族群為主的人之中，掀起了沉靜的風潮。日本各地，幾乎每年都會成立新的當代美術館，許多展覽也以大都會圈為中心接續舉辦。以當代藝術為題材的報章雜誌報導、電視節目愈來愈多，也漸漸有不少人會購買自己欣賞的藝術家的作品。

然而，看似熱門的當代藝術一旦成為話題時，總是免不了被說艱澀難懂，仍然令人覺得門檻甚高。的確，看不懂究竟畫些什麼的抽象繪畫、以文字或聲音創作的觀念藝術，以及根本就像遊戲機的媒體藝術等，這些歸類於當代藝術領域的許多作品，和我們在學校所學的、或是日常生活中習慣的「藝術」，印象真的是差之千里。在自認喜好藝術的人之中，熟悉這些當代藝術作品、有自信就像了解古寺佛像或印象派名畫一樣的人，恐怕也不多。相信有很多人雖然對當代藝術有興趣，卻無法理解這些作品的遊戲規則。

本書就是專為這樣的人所設計，簡潔整理出理解當代藝術能夠派上用場的各種專門用語。本書特色如下：

1. 共有一〇〇個關鍵詞。
2. 分為「潮流篇」和「概念篇」兩部分。

3. 各個關鍵詞的說明，以「概要」、「詳細解說」、「進展」三部分組成。

4. 各個關鍵詞之間相互連結。

每個關鍵詞的說明都分為三個部分，一是說明定義的「概要」（本文中使用記號◎），二是從歷史的發展和角度來說明的「詳細解說」（本文中使用記號◉），三是說明和其他事項關聯的「進展」（本文中使用記號◈），滿載能提供讀者自己思考當代藝術的提示。

此外，如果某個關鍵詞的說明中提及其他關鍵詞時，則標示頁碼，讓讀者了解不同關鍵詞之間的關聯，更能以廣泛的脈絡了解當代藝術。

本書最具特色之處是一○○個關鍵詞分為「潮流篇」和「概念篇」兩部分。通常，了解藝術史都是在理解各潮流的興亡，許多藝術專有名詞的書籍也用了許多篇幅在說明潮流。理解藝術，當然必須清楚理解各個趨勢的興亡，本書並未輕忽這一部分，可是，筆者認為理解當代藝術背後的各種概念也同樣重要，所以將總計一○○個關鍵詞，區分為潮流和概念兩部分。透過乍看之下和當代藝術毫無相關的關鍵詞，如果能讓讀者理解到，當代藝術絕非社會的突然變異或畸形，而是與同時代的文化思想密切聯結的表現形態，就是筆者之幸。

理解當代藝術的難處，最主要的原因在於最後仍然無法歸納總結出作品相關的遊戲規則，而本書則介紹了諸多能夠解讀這些規則的知識。各位在前往參觀展覽時，可將本書當做隨身說明手冊，或是當做了解藝術和社會之間關聯的參考書，或是在閱讀雜誌的藝術報導時，做為延伸學習之用。筆者衷心希望對當代藝術有興趣的讀者，能夠以各式各樣的方式活用本書。

範例

◆ **概要**

在說明藝術潮流時，會說明名稱的由來、發展時期和地區、代表性藝術家和作品名稱等；說明概念時，則是說明基本定義等各個關鍵詞的基礎知識。

◉ **詳細解說**

解說潮流時，說明該項藝術運動從興起、鼎盛時期到衰微的歷史經過；說明概念時，則說明與關鍵詞相關的各種知識。

▣ **進展**

說明潮流時，指出和其他藝術運動的關係；說明概念時，則是說明其他用法。

（＊頁） **相關頁面**

指出書中出現的用語可參照的其他關鍵詞；若是重要用語，會標示出頁碼。

在全部的一〇〇個關鍵詞中，前半的潮流篇是依照年代順序（原則上是根據起源時期，不過也會考量到結束時期和地域性。日本國內的藝術潮流則總結在最後），後半的概念篇則依照日本五十音順序。

關鍵詞的名稱會列出兩種語言，原則上是中文和英文，部分潮流和概念則以〔德〕、〔法〕方式，表記發祥國家的語言。

目次

目次　contents

目次
contents

目次

contents

二十世紀藝術的族譜與發展——寫在閱讀關鍵詞之前

▼ 當代藝術是什麼

經常有人跟我說，當代藝術艱澀難懂。本書希望將常遭到批判難解的當代藝術，蒐集關鍵詞成書，以簡單易懂的方式說明具代表性的藝術潮流以及其背後所顯示的概念。具體內容請詳讀各個關鍵詞，本篇則可視為進入主文前的準備，說明本書前半潮流篇的概略源流發展。

每當問起當代藝術是什麼時，最常見的回答應該就是「目前這個時代所創作的」藝術。然而，到了二十一世紀的今天，許多藝術書籍和展覽，仍會將距今百年前的杜象或畢卡索的作品，以當代藝術的名稱加以介紹（當代這個時代的範圍其實挺廣泛）。相反的，在傳承古代風格的展覽中出現的繪畫或雕刻，即使是最新作品，也不稱為當代藝術。由此可知，當代藝術並不只是「創作於這個時代」，而是強烈反映當代思潮或文化的藝術。本書後半的概念篇，就是為了增進這方面的理解。

或許有人會問，什麼樣的藝術才算是反映當代的文化或思潮。這個令人想打退堂鼓的難解問題，只能先暫時以「現代主義」這個重要關鍵詞來回答。然而本書並未收錄「現代主義」這個項目。因為這個龐大的概念，無法以二頁跨頁就能完整說明；同時，也和我對於當代藝術究竟為何的想法息息相關。因為當代藝術是現代藝術以後出現的藝術總稱，換言之，想了解當代藝

術，就必須先了解前一階段的現代藝術。

首先說明現代主義的基本定義。現代主義是十九世紀時，隨著歐洲近代社會的成熟而確立的藝術潮流和風格的總稱。現代主義和當時的最新思潮相互共鳴，包括進化論、科技的發達、啟蒙主義、理性主義，甚至是後來和社會主義、共產主義相關的烏托邦思想等。現代主義和當時的時代精神密切相連，因此，時代變遷後，隨著**後現代主義**（＊頁196）等新風格和思潮的興起，淪為必須打倒的舊時代權威和陳腔濫調，遭到批判。

一種思潮或風格，隨著時代改變被其他思潮或風格取而代之，這是歷史常態。然而，不能忘記的是，現在被認為是僵硬權威的現代主義，毫無疑問地曾經是革新的潮流。馬內的《草地上的午餐》（圖1）、德拉克洛瓦的《阿爾及利亞女人》（圖2）等，現在雖被視為古典作品，但在十九世紀發表時，作品的嶄新性其實點燃了守舊派的怒火，掀起激烈爭議。如果依照本書的關鍵詞說明，當時的現代主義，根本就是毫無疑問的**前衛**（＊頁114）。

▼ 從紐約現代美術館的圖表觀察現代主義的變遷

這麼一來就會產生這個疑問：現代主義是何時變質，而通往接續的當代主義道路是何時開展的。問題的解答，隨著立場的選擇會有所不同。詳細內容請閱讀本文，不過，若是根據抽象繪畫的歷史，則是始於**野獸派**（＊頁6）或**立體主義**（＊頁8）；若以作品來看，則是始於提出**現成物**（＊頁206）想法的杜象的作品《泉》（圖4）；若是堅持「現代主義的終結」這種歷史上的劃分，則是始於**新達達**（＊頁40）、**普普藝術**（＊頁44）等戰後美國的藝術。本書以二十世紀初為起點，所以是

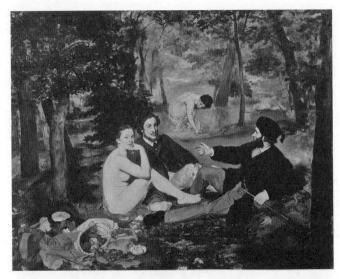

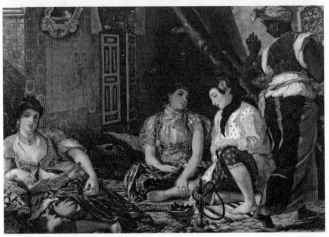

上　圖1──馬內《草地上的午餐》，1863年

下　圖2──德拉克洛瓦《阿爾及利亞女人》，1834年

以十九世紀末的潮流**新藝術**（＊頁4）為開端。這個點本來在時間上就剛好是一個分界點，而且，

從這個時期開始有許多討論指出，現代主義在經過各種變遷後，已經失去最初的革新性，清楚

顯現出它已經讓位給下一個時代的新藝術（也就是當代藝術）。

不過，當我在思考現代主義的變遷時，一定會想到的是紐約現代美術館（MoMA）的第一代館

長亞夫瑞德・巴爾所製作的知名圖表。

次頁刊載的這張圖表，是為了一九三六年開館時舉辦的「立體主義與抽象藝術展」而製作（後

來在一九四一年進行部分修正）。圖表顯示一八九〇年～一九三五年之間的各種現代主義藝術潮流，

並以實線或虛線表示直接或間接的影響關係。

除了幾項例外，這些潮流的定位現在都已大致確定，所以並無不妥。然而，此處想要探討的

是主要潮流（以年代排序：「綜合主義」、「新印象派」、**「野獸主義」**、**「立體主義」**、**「（抽象）表現主義」**（＊頁30）、「未來派」

＊頁10）、「奧菲主義」、「至上主義」、「結構主義」、「達達主義」、「純粹主義」、「新造形主義」、**「超現實主義」**（＊頁14），

都是以「～主義」表示。

至於「～主義」以外的潮流名稱，則有「浮世繪」、「中東藝術」、「黑人雕刻」、「機械美學」、

「近代建築」、**「荷蘭風格派運動」**（＊頁18）、**「包浩斯」**（＊頁20）等，它們都被分類為是不同世界或

不同領域的潮流，從這個角度來看，西洋的現代主義藝術史，等於是一部「～主義」的興亡史。

藉由近代理性主義為藝術帶來革新的現代主義，反而因為理性主義促成統一理解藝術的可

能，局限了藝術應該有的樣子，所以在二十世紀前半失去當初革新性的性格。這些都如實呈現

在這張清楚的圖表中。

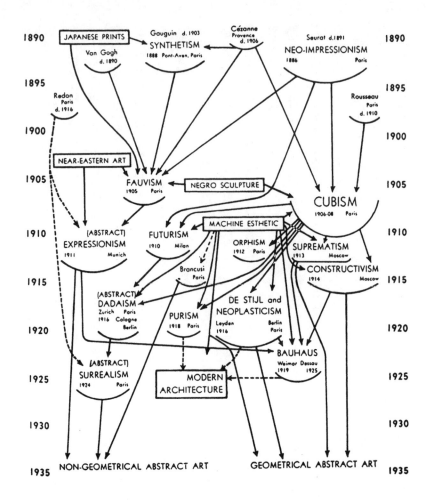

圖表——刊載於「立體主義與抽象藝術展」（1936年）畫冊中的藝術史圖表

▼ 圖表的缺點 —— 達達和杜象的重要性

此外，這張圖表有兩個重要的問題。

其中之一是「達達主義」的處理。如同前述，圖表對各潮流的定位大致準確，不過「達達主義」是例外。「達達主義」本來是名為「達達」(＊頁12)的潮流，稱為「～主義」則是圖方便過了頭。

達達在藝術史上的重要性，當然不容忽視，然而打算將這項根源於剎那間破壞衝動的運動，編入追求理性的「～主義」歷史，明顯不合理。而且，甚至關係到受達達強烈影響的**超現實主義**的位置。

此外，就是達達寵兒杜象的缺席。杜象常被稱為「當代藝術之父」，這是因為他提倡的**現成物**顛覆以往的藝術觀點。因此，杜象的想法絕對和理性主義互不相容。當時的紐約現代美術館館長巴爾，必定強烈希望盡早介紹杜象，卻無法在這張圖表中為杜象找到容身之處。

克雷蒙・格林伯格也同樣有這種限制。格林伯格可謂二十世紀最偉大的藝評家，他透過**形式主義**(＊頁194)，清楚確立從塞尚、畢卡索到波拉克等抽象繪畫的主流，卻無法掌握杜象、**新達達**(＊頁40)，以至**觀念藝術**(＊頁56)等二十世紀的另一大主流。巴爾的圖表和格林伯格的論述，都缺少杜象之名，更能夠彰顯反對理性主義而行的「當代藝術之父」偉大之處。

▼ 「藝術的終結」 —— 現代主義藝術的退潮

在了解二十世紀前半現代主義的興亡盛衰後，接著繼續談下一個階段。二次世界大戰結束不

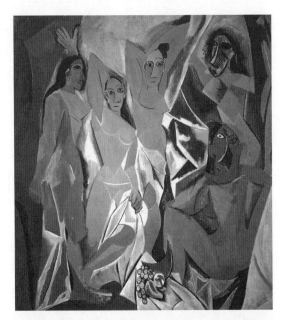

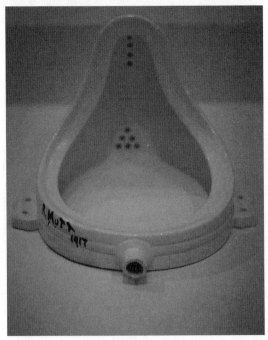

上　圖3——畢卡索《阿維儂的少女們》，1907年（立體主義）

下　圖4——杜象《泉》複製品，1917年（達達）

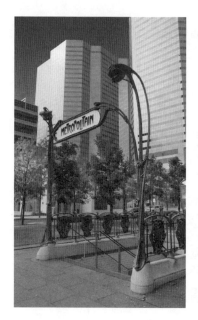

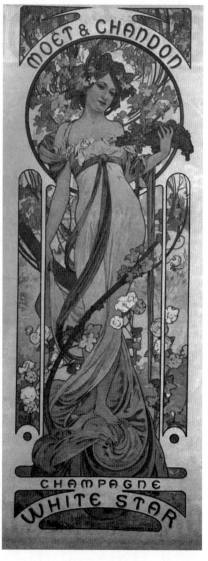

左　圖5——吉馬爾《巴黎的地下鐵》，1900年（新藝術）

右　圖6——慕夏《（白星香檳）海報》，1899年（新藝術）

久後，「藝術的終結」這個煽動性的詞語隨處可聞。毋庸贅言，此處所提到的「藝術」就是現代主義藝術。不過，沒有任何人贊同這項主張，反而，在二十一世紀的現在，「繪畫的復權」、「雕刻的復權」等說法，不時表現出現代主義不減當年的氣勢，近代以後的現代，「藝術的終結」可說是已成定論，人類在二十世紀歷經兩次的世界大戰，對這個終結造成了決定性的影響。

因此的確仍有許多人認為「藝術尚未終結」。不過，依照黑格爾將歷史分為古代、中世紀、近代三階段的正統歷史區分法，在

歷史一路走來，藝術的中心地向來是歐洲。現代雖然將這種西洋中心式的歷史觀視為批判對象，然而歷史上著名的藝術潮流幾乎都是以歐洲為舞台。可是，第一次世界大戰後，在藝術方面，美國明顯抬頭。主因有以下幾點：「美國超越英國，成為世界上最富裕的國家，有其經濟優勢；成立向全世界傳遞藝術訊息的據點紐約現代美術館；許多超現實主義藝術家流亡美國；以及美國實施大型的**聯邦藝術計畫**」（＊頁26）。

第二次世界大戰後，更確立了未受到戰爭災害牽連的美國藝術的優勢。這項霸權的轉移經過，以及因而誕生的**抽象表現主義**（＊頁30）、**低限主義**（＊頁48）的興盛，書中的相關關鍵字都有

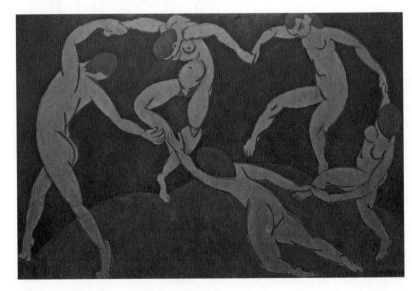

圖7──馬諦斯《跳舞I》，1909年（野獸主義）

所說明。然而一九六〇年代以後，因為時勢的變化，占據現代主義主流的這些潮流也不得不變

質。所謂的「藝術的終結」，正是這項變質前後的分水嶺。接在現代主義之後的當代藝術在二

十世紀初期萌芽，就在現代主義的影響力轉弱之際，展開各種進展。

▼從「～主義」到「～藝術」──六〇年代以後的當代藝術

造訪一九六〇年代的最大變化，莫過於「普普藝術」、「歐普藝術」(＊頁46)、「低限藝術」、「地

景藝術」(＊頁50)、「照明藝術」、「觀念藝術」等「～藝術」，取代以往的「～主義」，陸續登場。

美學家谷川渥以「從主義到藝術」的簡潔字眼，說明這項變化，我則希望補上「自明性的喪

失」這個個人想法。因為，運用大眾化圖像的**普普藝術**，或是直接將工業產品作品化的**低限藝**

術，依照以往的常識，沒有人會認為是藝術作品，所以為了將這些作品視為藝術，才必須刻意

指明它為「～藝術」。這是「～藝術」和「～主義」最大的不同之處。「～主義」以藝術的自明

性為前提，並常和文學、音樂、戲劇等展開跨領域活動（低限藝術和其他同傾向的音樂或文學共同稱為低

限主義，則是來自於「～主義」時代的習慣）。喪失藝術自明性的這個時代，「～藝術」成為當代藝術相關

的規定或言論框架。

接下來的一九七〇年代，常被認為是藝術的不毛時代。從**抽象表現主義**到**低限主義**的純粹視

覺探求，已經面臨瓶頸；另一方面，學生運動的失敗以及所造成的馬克思主義、年輕人文化的

退潮，也波及藝術世界，讓藝術喪失活力，而在缺乏有力舵手的狀況之下，難懂的**觀念主義**興

起。在現代主義中找不到合適定位的杜象之後的**觀念藝術**，能在現代主義退潮之際，發展至擁

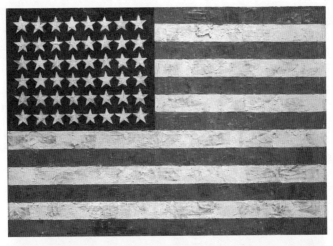

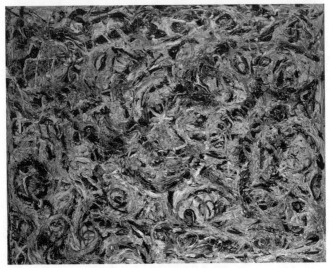

上　圖8——瓊斯《旗子》，1954～55年（新達達）

下　圖9——波拉克《No. 1》，1948年（抽象表現主義）

有強大的影響力，絕非偶然。

一九八○年代，在迎接後現代主義這個新的發展之際，藝術又面臨新的胎動時期。因應**後現代主義**的藝術潮流，首先是前期的**新表現主義**（＊頁64）。在大畫面上揮灑顏料，表現激烈感情的表現主義，本來是和描繪光、空氣的印象派並列，都是具有重大影響力的現代主義繪畫潮流。

在一九八○年代初期，它跳脫禁欲性的**觀念藝術**，展現當代藝術的嶄新可能性。

繼之來臨的是一九八○年代後半的**擬態主義**（＊頁70）。這可以說是單純肯定後期資本主義的奇特潮流，無論好壞，都充分傳達了當時的時代氛圍。

不過，這種狂奔狀態只維持短暫時間。一九八○年代的東西冷戰造成前所未有的緊張氣氛，不過，在柏林圍牆倒塌、象徵東側陣營的滅亡後，這種緊張感就輕易消失了。然而，冷戰時期由美國單方面支配世界的現象卻不單純，一九九○年代，封印在冷戰結構之下的全球各地的民族情感，如潰堤般傾洩而出，迎來**文化多元主義**（＊頁166）、**全球化**（＊頁146）的新階段。

在藝術領域方面，首先是第三世界藝術家的抬頭。過去，藝術家原本清一色是歐美出身，但情況在此一變，第三世界出身的藝術家開始出現。世界各國也開始舉辦各種**國際展**（＊頁148），以做為這些藝術家的活動據點。

此外，網際網路這個新媒體出現，大大改變**媒體藝術**（＊頁202）的表現方式，也是這個時代的最大特徵。邁向二十一世紀，這些潮流加速前進，更增加「九一一」以後當代藝術的混沌程度。

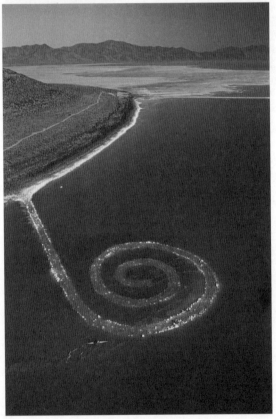

上　圖10──李奇登斯坦《紮髮巾的女孩》，1965年（普普藝術）
下　圖11──史密森《螺旋堤》，1970年（地景藝術）

▼ 日本與當代藝術

在說明世界的當代藝術潮流後，應該有讀者會想了解日本國內的當代藝術情況吧。當然，我絕無忽視日本當代藝術的道理。本書的立場，是在強烈意識到全球化的前提下，將日本藝術視為全球藝術的一環，無論是七〇年代的**觀念藝術**，還是八〇年代的**新表現藝術**，每個關鍵詞中都說明了日本國內的狀況。對於日本國內特定的藝術潮流，則針對特別需要說明的關鍵詞單獨說明。這種編制方式，還有其他的面向。例如在「**中國的當代藝術**」(＊頁78）關鍵詞中，說明了在資訊控管嚴格的中國，**現代主義和後現代主義**是同時進入中國的這種時代上的經過，不過，在其他第三世界國家也有十分類似的情況。雖然恐怕會招致誤解，但是如同本篇概要的說明，現代主義的發展，仍是由歐美諸國主導。

在亞洲各國中，即使是提前達成近代化的日本，仍然是位於歐美的現代主義框架外。在不同於歐美各國的歷史性、社會性條件下，獨自發展藝術史的日本，是否存在著可稱為現代主義的藝術，意見紛歧。在「**『日本』這個表象**」(＊頁172）的關鍵詞中，提到了各種相關討論。雖然仍有諸多考量不周處，但本書依然想提及這些問題。

總之，礙於筆者自身的能力不足，本書仍有諸多未能完備之處，不過，已盡量涵蓋二十世紀初期以來當代藝術的主要潮流和概念，並以簡潔易懂的方式表達，應該多少已經達到當初預定的目標。希望各位讀者能夠透過總計一〇〇項的關鍵詞，了解當代藝術不僅是現在這個時代的創作，也是強烈反映當代思潮和文化的表現，如此一來，對筆者而言，就是最大的喜悅。

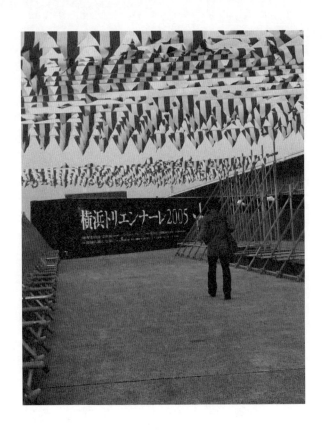

圖12——丹尼爾・伯倫《海邊的16，150的光彩》，2005年（雙年展）
【照片提供：橫濱三年展2005，攝影：吳莉君】

當代藝術
關鍵詞
100

現代美術のキーワード100　GENDAI BIJUTSU NO KEYWORD 100

暮澤剛巳　TAKEMI KURESAWA

現代美術のキーワード100

潮流・世界篇

十九世紀末至二十世紀初，歐洲各地同時流行的裝飾樣式。「新藝術」這個名稱，源於一八九五年末畫商薩穆爾‧賓在巴黎開設的店名「新藝術之家」。店內空間由比利時的亨利‧凡‧德‧費爾德巧手設計，裝飾富麗，展示多件以優美曲線或曲面為特色的工藝品，廣獲大眾熱烈歡迎。

賓獲得喬治‧德‧弗爾、呂西安‧加亞爾、愛德華‧科洛納等三位工藝家的協助，在一九〇〇年巴黎世界博覽會的展覽中，獲得很大的回響，於是，「新藝術」一詞逐漸廣泛使用於巴黎市民間。

同年，在巴黎市政府的委託下，赫克多‧吉馬爾在巴黎市內數十處地下鐵的入口，裝飾宛如植物藤蔓般、擁有夢幻優美曲線的鑄鐵（＊頁 xxiii，圖 5），使新藝術更為普及。吉馬爾在「貝朗榭公寓」等多棟集合式住宅中也引進這種樣式；不僅如此，埃米爾‧加萊、雷內‧拉利克的玻璃工藝；亞歷山大‧夏龐蒂埃的家具裝飾；來自捷克的阿爾豐斯‧慕夏的海報設計（＊頁 xxiii，圖 6）等也陸續登場。二十世紀初的巴黎，正是迎接這種嶄新優美樣式的鼎盛時期。

可是，這股流行不僅限於巴黎，比利時的建築家維克多‧奧塔以所謂的「奧塔線」發展優美的造形，留下塔塞爾公館和索爾維公館等住宅作品。為設計畫廊的費爾德後來也活躍於德國。德文稱為「Jugendstil」（新藝術之意）的裝飾樣式，幾乎和新藝術風格相同，不過，它的名稱源於一八九六年在慕尼黑創刊的雜誌《Jugend》（青春之意），中心思想之後則是由維也

アール・ヌーヴォー

001.
新藝術

art nouveau〔法〕

納分離派（以古斯塔夫‧克林姆為中心的派別，以官能表現為特徵）和德意志製造聯盟（以赫曼‧穆特西烏斯等人為中心的工藝職業團體，推動現代設計）帶有批判性地傳承。

同樣地，在英國，這種流行傾向稱為「現代風格」（Modern Style），以地方城市格拉斯哥為據點的查爾斯‧麥金塔，創造出優秀的設計。此外，芝加哥派的代表建築家、美國的路易‧沙利文，以及西班牙的建築奇才安東尼‧高第，也算是這個風格的代表人物。

由此可知，這種風格能廣泛遍及二十世紀初的歐洲各地，獲得各國人士歡迎。不過，為人們強烈希望去除既有高級藝術和商業藝術之間的藩籬，追求嶄新的裝飾樣式，當然是因基於對快速機械化的近代工業社會的反彈，要求復興手工業裝飾的聲音也不少。

■

很多人強烈認為，新藝術是同樣以曲線和曲面為特徵的哥德、巴洛克、洛可可等歷史風格，和當時以巴黎為流行中心的日本趣味主義的重新解釋。而在英國流行的現代風格，如果沒有威廉‧莫里斯等人鼓吹復興手工業的工藝藝術運動的累積，是絕對不可能成就的。

因此，在二十世紀朝著工業化社會邁進，社會追求大量生產之際，無法配合因應的新藝術，必然遭到歷史洪流的吞噬。分離派建築家阿道夫‧洛斯寫下「裝飾是罪惡」時，已經毫無猶疑地道破了新藝術往後發展的歷史意識。

二十世紀初在法國興起的繪畫運動，也可稱為野獸派。野獸派以大量運用強烈色彩的大膽手法，尋求嶄新的表現。雖然這個派別並沒有明確的宣言或藝術理論加以組織化，但因為一群擁有共通表現傾向的藝術家之間積極交流，並有許多創作和展覽，因此和立體派（※頁38）等並立為二十世紀初的代表藝術運動之一。

現在一般認為野獸派運動可概分為三個團體。第一個是在巴黎國立藝術學校師事古斯塔夫‧莫羅的團體，包括亨利‧馬諦斯、亞伯‧瑪爾凱、亨利‧曼昆恩、查爾斯‧卡莫安；第二個是在巴黎近郊莊園中設立畫室的安祖‧德蘭、摩里斯‧德‧維拉明克等，稱為莊園派；第三個是歐東‧弗里茲、勞爾‧杜菲等勒哈佛爾（Le Havre）出身的畫家團體。這幾個團體雖然懷抱著不同意識，但後來歸化法籍的荷蘭畫家梵‧東榮也常被歸類於這個團體。

野獸派曾在獨立沙龍展、貝魯特‧威爾畫廊，以及一九〇三年創設的秋季沙龍展中發表作品。一九〇五年的獨立沙龍展中，匯集此派的主要成員。同年秋天，在秋季沙龍第七室中，展示了馬諦斯、德蘭、曼昆恩、瑪爾凱、卡莫安、維拉明克等色彩印象強烈的作品，也清楚確立了原本沒有宣言的野獸派主張。

參觀這場展覽的藝評路易‧渥塞勒，針對這些作品，以語帶譏諷的筆調介紹它們是「遭到野獸團團包圍的多那太羅」。參展畫家覺得遭到輕蔑，內心很不是滋味，但是野獸派這個詞正好符合他們的作品特徵——強而有力的線條和單純的架構，結果日後逐漸廣獲泛

用。野獸派畫家拒絕印象派沉穩溫和的色調和筆觸，崇尚梵谷或高更般的激情色調和粗獷筆觸，或是像喬治・秀拉、保羅・西涅克般點描打造的豔麗色調。

野獸派並非具有組織性的藝術運動，不過，中心領導人物應該是最年長的馬諦斯。一九〇四年，馬諦斯在聖特羅佩舉辦的展覽中，創作出以排列原色點的手法營造正確視覺印象的繪畫作品。他說：「我不是在描繪女性，而是在畫圖，」這種創作意識，和其他許多畫家具有共通之處，成為野獸派中心思想的原點。往後，野獸派畫家繼續運用強烈色彩創作，不追求光的描繪，而尋求捕捉光的效果。拒絕印象派表現手法的野獸派，其實在主題上承繼了印象派許多中心思想。馬諦斯的代表作《跳舞I》（*頁xxiv，圖7），清楚展現他的創作意識。

野獸派的壽命很短，鼎盛時期約是一九〇五～〇八年的三年，包括醞釀期在內，也未滿十年。一九〇七年舉辦的塞尚回顧展中，廣泛介紹了這位畫家角度多樣化的造形，因而啟蒙立體主義，但也同時為野獸派拉下終幕。野獸派的許多畫家，後來都轉變成以禁欲色調來架構畫面，所追求的發展方向完全迥異於過往，因此不久後野獸派也等同解散。

二十世紀初興起的抽象繪畫風潮，原本是馬諦斯對喬治・布拉克作品的蔑稱。不過，畫面中引進多個焦點，形成立體架構，徹底顛覆一點透視法（以一個消失點為中心的畫面架構技法）的構圖方式，或是以明暗法為本的近代繪畫的寫實描繪方式，可謂二十世紀藝術最具革命創新性的風潮和手法之一。

運用多視點的畫面架構，可追溯到皮耶羅・弗朗西斯卡。不過，真正明確刻意運用的是塞尚等後期印象派畫家，而立體主義承繼這項改革，主要兩名大將是布拉克和畢卡索。當時，布拉克的作品近似野獸主義（＊頁6）風格，畢卡索正在摸索「藍色時期」之後的風格。

立體主義的發展是從兩人相遇的一九〇七年開始，直到一九一八年，前後約十年。其間的發展可分為初期立體主義、分析立體主義、綜合立體主義等三個階段。

一九〇七～八年，透過馬諦斯等人，畢卡索大量接觸非洲的黑人雕刻，對於其迥異於西洋明暗法、大量運用凹面的造形，深受衝擊。這種衝擊的影響，反映在《阿維儂的少女們》（＊頁xxii，圖3）等作品中。另一方面，在一九〇七年舉辦的塞尚展中，布拉克深受刺激，開始不斷思考自己「以圓筒、球、三角錐處理自然」的主張應該如何發展。透過兩人的結合，立體質感轉換到平面的立體主義正式展開。

之後的分析立體主義時代，兩人的合作正式邁上軌道。立體主義一開始發展時還存留的事物具象性逐漸消失，拋棄一點透視法、引進多視點也是在這個時期。一九一一年，和畢卡索簽有專屬契約的巴黎康懷勒畫廊舉辦兩人的聯展，促使立體主義廣為人知，並帶來費

003.
立體主義

爾南・雷捷、羅伯・德洛內等追隨者。

一九一二年，兩人開發運用報紙等將紙片黏貼在畫布上的拼貼技法，並幾乎在同一時期開始創作三度空間作品的集合藝術（經由拼裝組合黏貼而成的立體作品），開啟綜合立體主義時代，邁向更多視點的造形。此時，畢卡索經常描繪吉他、小提琴、曼陀琴等樂器。這些樂器充滿人工匠意，且是具抽象性的構造物，恰巧適合用來表現立體主義意識追求的主題。這個時期還加入新追隨者梵・格里斯，將「從圓筒型製作瓶子」技法更推上層樓。

一九一八年，布拉克從軍參加第一次世界大戰，德國人康懷勒的援助因此斷絕，布拉克和畢卡索的合作也告終。畢卡索開始轉移興趣，醉心新古典主義。當時熱潮已過的立體主義，正如曾是畫家的建築家勒・柯比意所批判的：「立體主義已經走進了死胡同。」

做為一個藝術潮流，立體主義雖然短命，可是對於抽象藝術、奧菲主義（進一步推動立體主義的抽象繪畫運動）、純粹主義（柯比意等人推動的繪畫運動）、未來派（＊頁10）或是巴黎畫派（一九二〇年代在巴黎蒙帕納斯或蒙馬特活動的各種不同國籍和作風的畫家總稱）等同時代的藝術，都帶來莫大的影響。

這是二十世紀初期，以義大利為中心而興起的藝術運動。它的特徵在於徹底否定過往的藝術，崇尚機械或速度的美感。這股潮流廣泛在文學、藝術、建築、音樂等領域展開，一九二〇年代以後，也與義大利法西斯主義密切相連，肩負起肯定「戰爭是清理世界的唯一方法」的方向性。

未來派起始於一九〇九年，詩人菲利波‧托馬索‧馬里內蒂在法國《費加洛報》上起草「未來派創立宣言」。題名中的「宣言」來自於馬克思的「共產黨宣言」。原是象徵象徵的藝術潮流）詩人的馬里內蒂，在一九〇八年遭逢車禍，加上受到喬治‧索雷爾「暴力論」的衝擊影響，導致當時的他思想偏激，贊同破壞性行動。在宣言的十一章之後充滿偏激的內容，例如「勇氣、大膽、叛亂將成為吾等的詩的本質」、「美只存在於鬥爭之中，缺乏攻擊性格的作品，絕非傑作」、「吾等將褒獎世界唯一健康方法的戰爭，並將榮光賦予軍國主義、愛國主義、無政府主義者的破壞行動、犧牲生命的唯美理想和蔑視女性。」

馬里內蒂過度偏激的主張，源於他個人的親身經驗，但其實也能反映出當時的時代背景。工業革命之後，歐洲轉形為資本主義社會，人類的生活和價值觀也隨之改變。再加上科技大幅進展，許多近代交通設施或武器陸續登場。十九世紀末抬頭的表現主義（以聚焦人類內心的激烈感情描寫為特徵的潮流），也是反映當時的社會狀況，不過，聚焦於機械和速度之美的未來主義可說是其中之最。在這項運動的名稱候選名單中其實曾有「動力主義」一詞，由此可見馬里內蒂的堅持。

004.
未來主義

一九一〇年代的義大利，受到馬里內蒂宣言影響的藝術家，創作並發表各式各樣的作品。主要的作品有賈科莫‧巴拉的抽象繪畫、翁貝特‧波丘尼的抽象雕刻、安東尼‧聖泰利亞的建築設計、路易吉‧盧索羅的噪音藝術等。在二次世界大戰之後，活躍於設計領域的布魯諾‧莫那，在年輕時也曾投身未來主義運動。這些作品的最大特徵，都是引進在機械問世之後所產生的嶄新觀點，並設法表現運動性。

法西斯主義也認同戰爭或破壞的嶄新美感，於是，未來主義的部分藝術家開始參與法西斯主義的政治運動。提倡者馬里內蒂成為法西斯黨的右翼團體一員。可是，黨魁墨索里尼並未回應未來主義藝術家「放逐國王與教皇」的要求，所以，馬里內蒂等許多未來主義派都紛紛退黨。後來，兩方雖然曾經一時修復關係，卻無法克服嚴重的思想矛盾和內部叛離，再加上未來主義的主張遭到奪得政權的法西斯黨否定，不得不黯然退場。

未來主義的藝術運動後來也在俄羅斯興起，促成俄羅斯結構主義（＊頁16）；在西方諸國，也對達達（＊頁12）、超現實主義（＊頁14）造成莫大的影響。一九二〇年，普門曉設立未來派藝術協會，未來主義的影響力經由俄羅斯傳到日本。由於未來主義和法西斯主義掛鉤，在二次世界大戰後長期遭到冷眼對待；不過，未來主義將工業技術引進藝術的領先性，已在當代重新獲得評價。

◼

這是在第一次世界大戰和戰後不久期間，於歐洲和美國等地展開的藝術運動。最大的特色在於反美學、反道德的態度，具體特徵則隨著地域和時期有所不同。這項運動的名稱「dada」，是法文的「木馬」以及斯拉夫語系的「附和」之意，其實和運動的內容並無具體關聯。

達達的發祥地是瑞士蘇黎世。在第一次世界大戰戰況最激烈的時期，許多厭惡戰爭的藝術家集結至永久中立國的這座中心都市，將對現實的憤怒，訴諸於否定和破壞的精神。主要成員有羅馬尼亞出身的詩人崔斯坦·查拉、德國作家雨果·巴爾、理查·胡森貝克；藝術家讓·阿爾普、漢斯·里希特等人。一九一六年二月，他們成立「伏爾泰小酒館」俱樂部，以此為據點，否定一切傳統價值，展開激烈且煽動的抗議。

事實上，「達達」一詞只是他們翻開辭典時偶然看到的單字，便毫無來由地以此為運動名稱，更顯現這個運動只追求眼前的性格特徵。在蘇黎世，他們舉辦前衛性的藝術展，發行查拉編寫的雜誌《達達》，展開各項活動，不過所有活動的主要目的，都在於徹底追求否定精神。

在歐洲，其他幾座城市也開始發展各具特徵的達達運動。在柏林，畫家喬治·格羅茲的諷刺畫，獲得諸多讀者支持。傾向馬克思主義的格羅茲，嚴格批判德國政府的軍國主義，以及資本家的衰頹。在漢諾威，藝術家庫爾特·史維塔斯發行個人刊物《梅爾茲》（Merz）。他還蒐集日常廢棄材料貼於畫板，創作拼貼作品，並直接挪用刊物名稱命名為「梅爾茲堡」

005.

達達

dada〔法〕

（Merzbau）。在科隆，馬克斯・恩斯特也致力創作拼貼作品。在巴黎，保羅・艾呂雅、菲利浦・蘇波等詩人的創作活動也非常活躍。

另一方面，達達運動在紐約展現獨特的發展。因為第一次世界大戰而將活動據點轉移至美國的杜象，一九一七年時，在男性便斗上僅標示「R.Mutt 1917」和署名，就打算以此「作品」（*頁 xxii，圖 4）參加展覽，引起一陣譁然。當時已經停止繪畫創作的杜象，在這之後仍成為新興畫廊 291 的主力，展開現成物（*頁 206）的創作活動。以經常變化畫風著稱的畫家法蘭西斯・畢卡畢亞，以及拍攝杜象肖像和許多藝術作品的攝影家曼・雷，都陸續加入創作行列。他們不僅未使用達達的名稱，破壞衝動薄弱的表現手法也不同，不過，因為這些活動幾乎和歐洲各城市的達達同時期展開，再加上批判現存藝術的共同問題意識，因此時至今日，普遍認定與達達是相同潮流，並以紐約達達稱之。

達達的崛起背景在於對第一次世界大戰的反抗和厭戰，戰爭結束後，社會恢復安定，這項運動因此喪失原始動機，進而急速衰退。一九二○年代後半，達達的許多中心意識或表現技法，都由新登場的超現實主義（*頁 14）加以承繼，許多藝術家也都因此轉移至超現實主義。不過，達達轉移至超現實主義的現象，只限於歐洲，紐約達達仍舊獨自發展。一九五○年代末期，美國的羅伯特・羅森伯格、賈斯培・瓊斯等人發起的藝術改革運動，在問題意識和技法上，多和達達擁有共通點，因而稱為新達達（*頁 40）。

第一次世界大戰後，在歐洲廣泛展開的藝術運動。一九二四年，法國詩人安德列‧布列東發表「超現實主義宣言」，揭開這個運動的序幕。超現實主義原是詩人阿波里奈爾創造的詞語，而布列東既是詩人、也是醫師，非常關切精神世界，並曾經參與達達（＊頁12）的實驗，他為這個新創的詞語，引進「沒有任何預設、捨去先入為主的觀念來撰寫文章」的所謂自動寫作的概念。

布列東也是一位詩人，所以，超現實主義的發展始於文學運動。不過，在「超現實主義宣言」發表之前，喬吉歐‧德‧基里訶的繪畫、恩斯特的拓印畫（將畫紙擺放在凹凸不平的石頭上，以鉛筆塗寫拓印下偶發的靈感印象）作品中，已經潛藏諸多與布列東的主張有所共鳴的要素。這些主張以自動寫作定型化之後，許多藝術家開始認同布列東的主張，產生許多優異的成果。參與超現實主義的許多藝術家，都曾經參與達達運動，不過，在超現實主義導入精神分析（＊頁160）下，兩者最大的不同，在於有無探究內心層面。最初沉迷於畢卡索的布列東，在一九二八年出版《超現實主義與繪畫》，強調繪畫在這項運動中的重要性。

足以代表初期超現實主義藝術的藝術家，可舉出以超自然畫風著稱的尚‧米羅、創造獨特「砂畫」的安德列‧馬松等人。此外，以恩斯特創造的拓印畫為開端，包括奧斯卡‧多明戈斯的印花釉法（將玻璃等材質上塗抹的顏料，轉印到畫紙上的技法），許多技法陸續開發出來。這些技法都是在不確定的偶然下誕生，根據自動寫作的理論，恰巧適合描繪夢境或內心的想法。

006.
超現實主義

一九二五年，巴黎的皮耶爾畫廊舉行第一次超現實主義展，除了基里訶、恩斯特、米羅之外，讓·阿爾普、保羅·克利、畢卡索、曼·雷等人也參展，超現實主義運動在這時已經打下基礎。一九二六年，巴黎的賈克卡羅街上，超現實主義畫廊「格拉迪瓦」開幕，伊夫·湯吉、薩爾瓦多·達利、阿爾伯特·賈柯梅蒂·漢斯·貝爾默等人也加入這個新運動。

不過，此時，超現實主義運動已經發展了一段時期，因此這些人算是第二代。賀內·馬格利特的《印象的背叛（這不是菸斗）》等作品，相較於將重點置於自動寫作的第一代，明顯展現不同的境界。

一九三〇年代，許多作品強烈反映出日漸動盪的社會狀況。其中，達利的《內亂的預感》尤為著名。同時，以性問題為著眼點的作品愈來愈多。不過，表現手法的多樣化，卻成為成員之間對立分裂的遠因。此外，由於遭到納粹的歧視，在二次世界大戰爆發時，布列東等多位藝術家不得不逃亡避難。他們繼續推展運動的場所，只好轉向運動初期這些藝術家從未放在眼裡的美國。在戰爭這項巨大的「現實」面前，「超現實」根本難以抗衡。二次世界大戰後，布列東回到法國，終其一生堅持超現實主義，但是遭到眾多藝術家離棄的超現實主義，已再難挽回過去的向心力。

一九三〇年代，詩人瀧口修造引介超現實主義進日本。畫家福澤一郎、古賀春江等人，雖然進行許多實驗性的嘗試，不過也因為二次世界大戰不得不中斷，終究未能形成巨大潮流。

二十世紀初在俄羅斯興起的前衛藝術運動，遍及繪畫、雕刻、攝影、設計、建築各方面。「結構主義」這個名詞在一九二二年初開始使用時，由於意義相當於工業用品組成的過程或方法，因此這個運動在當時幾乎等同於設計。此外，這項運動的理念，和一九一七年的俄羅斯十月革命產生的烏托邦式的氣氛，以及意欲體現社會主義的新社會秩序，緊密地相互共鳴。

第一個使用結構主義這個詞的人，一般認為是雕刻家納姆・賈柏，不過，實際上是始於一九二○年代革命政府在莫斯科設立藝術文化研究所期間。曾是這間研究所成員的阿雷克西・岡、亞歷山大・洛區科・瓦瓦拉・史蒂潘諾瓦、史坦保兄弟等人，在一九二一年三月，組成「結構主義的作業團體」。團體目的在於透過「繪畫之死」的口號，否定現代主義式的藝術至上主義，訴求創造符合社會主義新社會秩序的視覺藝術。

提到結構主義的先驅——俄羅斯前衛藝術運動，就會想起卡西米爾・馬勒維奇的絕對主義（一九一○年代的繪畫運動，特徵是畫面中彷彿浮現記號般的觀念式懸浮感）。不過，結構主義的三項理念：「功能性地使用適合政治社會的工業材料」、「組織工業材料的過程」、「材料的選擇和適當的處理」，則是和絕對主義的藝術至上主義傾向明顯不同。結構主義的主力成員，認為在革命之後的俄羅斯，唯有工業發展才能保證社會進步，因此，強調工業先進性的機器就成為創作的主要題材。烏拉迪米爾・塔特林《第三國際紀念碑》的模型，便是在這股創作氣氛中誕生，且是結構主義的最高傑作之一。

一九二〇年代前期，結構主義邁向鼎盛時期。洛區科、艾爾·里西茲奇、古斯塔夫·克魯特西斯分別活躍於繪畫、設計、建築、攝影等領域。此外，柳波夫·波波娃、史蒂潘諾瓦為俄羅斯最傑出的舞台總監梅耶荷德進行舞台設計，發掘出嶄新的可能性。在各領域中，攝影和平面設計特別適合結構主義理念主軸的技術，甚至和共產黨揭示的開發主義理念一致，洛區科就創作了不少佳作。許多結構主義者在一九二〇年創設的國立高等藝術技術工房中擔任教職，致力於培養後進。

不過，結構主義的鼎盛時期並不長久。列寧死後，在接班人寶座爭奪中，史達林打敗政敵托洛斯基；一九二八年，史達林實行第一次五年計畫，放逐反對派，並開始將矛頭指向結構主義。為了鞏固共產黨的一黨獨裁體制，除了忠實遵從黨營方針的傳道藝術以外，其他前衛表現都遭到排擠。一九三〇年，國立高等藝術技術工房關門，部分藝術家逃往西歐。於是，體現革命之後烏托邦氣氛的結構主義衰退，蘇聯藝術界的中心主軸，淪為絕不批判黨營方針的無趣社會現實主義。

結構主義一詞通常只用於俄羅斯，不過，同一類的抽象藝術潮流，在同一時期也出現在歐洲，尤其是在一九三〇年代，部分俄羅斯藝術家逃往西歐之後，這股傾向愈為顯著。這種傾向另稱為國際結構主義，常被認為和同時期西歐的荷蘭風格派運動（*頁18）、包浩斯（*頁20），在造形上有雷同之處。

這是第一次世界大戰後，在荷蘭興盛的藝術運動。De Stijl是荷蘭文，意思是「風格」。擔任這項運動舵手的是希爾·凡·都斯伯格，他從戰前就已是非常活躍的畫家和藝評，一九一七年退伍後，他在萊頓創辦《風格》雜誌（De Stijl），在繪畫、建築、設計等各領域，深入倡導重視紅藍黃基本三原色和基本架構的高抽象度的造形理念。這種彷彿清教徒思想的禁欲理念，喚起當時許多荷蘭人的同感。

除了都斯伯格外，其他主要成員有皮耶·蒙德里安、吉瑞特·托瑪斯·瑞特威爾德、J·J·P·奧德、喬治·萬頓吉羅、維爾莫斯·胡札·巴特·范·德·列克·科尼斯·范·伊斯特倫、楊·維爾斯、羅伯特·凡特霍夫。

荷蘭風格派的活動據點是雜誌。都斯伯格、蒙德里安都投注心力執筆撰寫，闡述強調幾何學性、抽象性架構原理的必要性。除了成員以外，讓·阿爾普·曼·雷·史維塔斯、法蘭提塞克·庫普卡等人都為雜誌撰稿，一九二〇年在包浩斯（＊頁20）介紹下也獲得熱烈回響。都斯伯格和蒙德里安也各自將在雜誌上發表的原稿集結成書，推展自己的理論。一九二一年，都斯伯格領軍在歐洲各地舉行巡迴演講，引起熱烈回響。

以堅定的風格統一性為榮的荷蘭風格派，內部卻經常發生意見衝突，其中最為人所知的是都斯伯格和蒙德里安兩人的對立。一九二四年，都斯伯格在向來只以水平線和垂直線構成的幾何學繪畫中，開始引進對角線進行創作，這是源於他向來重視建築甚於繪畫的「元素主義」立場。但是，主張嚴密「新造形主義」的蒙德里安，堅持只以水平線和垂直線組

成畫面的「構造繪畫」，強烈反對都斯伯格的立場。結果，一九二五年，蒙德里安脫團求去。

舵手都斯伯格個性剛烈，除了和個性溫厚的瑞特威爾德終生保持友好關係之外，他經常和其他成員發生衝突，脫隊求去的成員從未斷絕。一九二八年，雜誌停止發行，這項運動形同休止；一九三一年，都斯伯格過世。他去世的翌年，遺孀整理編輯亡夫的遺稿，出版了雜誌的最後一期，荷蘭風格派的活動至此名實皆亡。

今日，荷蘭風格派的知名度絕對不高，相較於包浩斯這個同時代的綜合藝術運動，更有著極大差距，團體發行的雜誌，知名度更是遠不及柯比意等人的《新精神》（Esprit Nouveau）。

這項運動的活動範圍只限於荷蘭一國，欠缺國際性的擴展，也沒有學校或工房等活動據點，無法養成確立理論的後繼人才，再加上許多成員中途脫離，除了代表二十世紀畫家之一、留名藝術史的蒙德里安，以及舵手都斯伯格之外，其他成員幾乎都是在團體之外的活動中留下重要作品，這是造成這些成員的活躍不一定和荷蘭風格派運動的評價有所連結的主因。

不過，它高純粹度的風格統一性史無前例，仍可名列為二十世紀初最重要的現代藝術運動之一。

這是第一次世界大戰之後，在德國威瑪共和國成立的藝術學校。有時也指以這所學校為根源的現代藝術潮流。這所學校的前身是藝術和工藝學校，包浩斯成立之際，則提出嶄新方針，意圖一新藝術、設計、工藝、建築。Bauhaus意為「建築之家」，源於中世紀的建築工匠Bauhaus一字。

包浩斯最初是國立藝術學校，於一九一九年在首都威瑪成立。建築家華德‧葛羅培在工藝學校的校長凡‧德‧維爾德的交棒下，就任包浩斯第一任校長。葛羅培所昭示的教育方針，在於綜合掌握設計和建築，至於教授群則聘請了約翰尼斯‧伊登‧利奧尼‧費寧格、保羅‧克利、奧斯卡‧史雷梅爾、瓦西里‧康丁斯基等著名藝術家。

學校開辦之初，傳統工藝學校的色彩較為濃厚，後來逐漸發展出特色。一九二三年，開始以「藝術與技術——嶄新的統一」為主軸教學。在該年制訂的教育課程中，學生必須先接受半年基礎訓練的先修課程，然後再進入木工、木石雕、金屬、陶器、壁畫、玻璃畫、織物、印刷等各工房，接受藝術和技術雙管齊下的三年教育，最後才進入建築課程。

包浩斯重視抽象意向、幾何學形態、機械藝術、應用藝術等的獨特造形教育理念，其實是受到英國工藝美術運動、德國工作聯盟的強烈影響，而極為重視集大成的建築的這項傾向，也顯現包浩斯的獨特性。可是，威瑪的景氣每況愈下，學校的經營轉趨惡化，導致一九二五年不得不關門。所幸，德紹市出手相助，同年，它以市立藝術學校之名重新開校。

遷至德紹的包浩斯，加入威瑪時期的畢業生赫伯特‧拜爾‧馬塞爾‧布羅伊爾擔任教師，

工房的師資陣容更為堅強。此外，一九二三年，拉茲羅·莫侯利納吉接替伊登成為教員，他主導的攝影工房在各種實驗性嘗試下，創造豐碩的成果。這些成果，透過同一年開始發行的包浩斯叢書廣為公開。叢書中還包含荷蘭風格派運動，以及俄羅斯馬勒維奇的著作，由此可得知當時的現代主義在世界各國之間的連結。

相對於充實的教育內容，包浩斯在學校經營上卻總是一筆糊塗爛帳。一九二八年，葛羅培引退，建築家漢那士·梅耶接下第二任校長的棒子，但卻因為和德紹市政府對立，短短兩年就拂袖離去。建築家路德維希·密斯·凡德羅接任第三任校長，不過在兩年之後，學校不得不遷移至柏林，成為私立學校；一九三三年在迫不得已的情況下第三度關校，從此未再開門活動。

包浩斯領先時代的教育內容，因為容易連結到社會主義運動，因此，學校在威瑪時就常遭到政府刻意隔離疏遠。強烈敵視社會主義的納粹政權，對包浩斯更造成致命傷。對納粹而言，包浩斯運動看起來就是典型的頹廢藝術。（*頁28）

◼

後來，莫侯利納吉等人在美國芝加哥設立新包浩斯（現在的伊利諾工科大學），葛羅培、密斯·凡德羅等人重拾教鞭，所以，包浩斯的理念主要是在美國獲得延續傳承。在德國，則有畢業生馬克斯·比爾於一九五五年成立烏爾姆造形大學，在二次世界大戰之後傳承包浩斯的理念。一九九六年，包浩斯大學在威瑪的舊校舍上成立，水谷武彥、山脇嚴和山脇道子夫婦曾經留學此校。此外，日本還有桑澤洋子在戰後以包浩斯理念為典型所創立的設計學校

——桑澤設計研究所，可見日本也廣泛受到包浩斯的影響。

Arts Décoratifs（裝飾藝術）的縮寫，可是並非泛指裝飾藝術整體，通常是指在一九二五年於巴黎舉行「現代裝飾藝術‧工藝藝術國際博覽會」時，在當時所興起的新穎且裝飾性高的風格，甚至還依據舉行年度稱之為一九二五年風格。在風格史的族譜中，裝飾藝術是接續二十世紀初流行的新藝術（＊頁4），但是它並不認同優雅的曲線美，反而經常採用充滿速度感的流線形，或是模擬電波的鋸齒狀，以及宛若太陽光芒的放射線等直線或幾何形的圖案。

一九二〇年代，合成樹脂、鋼筋混凝土、強化玻璃等容易加工的新素材紛紛誕生；此外，飛機、汽車縮短了國境之間的距離，工業產品大量生產。在這種時代背景和都市型消費社會欲望之下所誕生的裝飾藝術，其幾何式的形態並不一定能夠直接連結功能主義或理性主義，但是在造形上，能夠強烈展現和新藝術本質迥異、卻同樣優雅的趣味性。

此外，裝飾藝術的其他構思來源還有俄羅斯芭蕾、立體主義（＊頁8）、包浩斯（＊頁20）、古代埃及工藝、維也納分離派等等。

裝飾藝術的風格影響了各藝術領域，代表實例不勝枚舉。在建築方面，克萊斯勒大樓、帝國大廈等紐約的摩天大樓為其代表；工業設計方面則有雷蒙德‧羅維；繪畫則是阿道夫‧卡桑德拉‧塔瑪拉‧德‧藍碧嘉；玻璃工藝是雷內‧拉利克；金銀器雕塑是讓‧普弗卡特、保羅‧佛洛‧艾格‧布蘭特；時尚是保羅‧波烈‧可可‧香奈兒‧瑪利亞諾‧福爾圖尼；寶石裝飾則是第凡內等。在豪華客船或高級列車的車廂內，也經常採用裝飾藝術樣式。

約瑟夫‧霍夫曼主持的維也納工房，其幾何式的造形兼具優雅的趣味性，也近似裝飾藝

010.
裝飾藝術

術；在同一時期的日本，杉浦非水的海報設計、舊朝香宮宅邸（現為東京都庭園美術館）的造形等，也都受到裝飾藝術的影響。另一方面，當時逐漸嶄露頭角的柯比意、密斯・凡德羅主張根據理性精神的單純簡潔建築設計，由此可得知當時在歐洲，確實有另一股潮流並不認同裝飾藝術的造形。

一九三〇年代，崇尚機械造形美感的「機械時代」（Machine Age）迎接鼎盛時期，裝飾藝術衰微。衰微原因在於裝飾性高、奢華印象強烈的裝飾藝術不適合量產，不符合偏好規格化和簡單形態、強調功能主義的現代主義價值觀。而且，全球性恐慌所導致的結果，更加速摩天大樓的建設工程紛紛停擺。流行一旦退潮，這些過剩裝飾被視為俗不可耐的樣式，棄置一旁，卡桑德拉、波烈等人氣暴跌，晚景淒涼，第凡內陷入經營危機，曾經為這種風格撐起一片天的藝術家或設計師，都陷入艱苦困境。因此，源自於裝飾藝術的流線形設計，都改良成適合量產的形狀，符合機械時代的工業設計。

■

歷經了二次世界大戰，裝飾藝術遭到徹底遺忘，被掩埋在藝術史、設計史的角落中。不過，一九六六年，由於巴黎的裝飾藝術美術館舉行「一九二五年的時代」展，裝飾藝術慢慢獲得重新審視和評價。不過得以翻身的最大要因在於後現代主義（＊頁196）抬頭，讓身為先驅者的裝飾藝術重新受到矚目。

一九二〇年代到一九三〇年代，正處於革命中的墨西哥所興起的繪畫運動。運動的目的，是為了向民眾宣傳革命的意義，以及身為墨西哥人的自我認同，於是選擇在每個人都能接觸到的公共空間創作，以無需高深讀寫能力的壁畫做為主要傳播媒介。這項運動甚至影響了美國的聯邦藝術計畫（＊頁26），且因為是在非西方世界迅速興起的前衛（＊頁114）運動，更具有創新的意義。

二十世紀初的墨西哥雖然已經邁入近代化，但是占人口一半以上的印地安人、歐洲和美洲原住民混血的麥士蒂索人（Mestizo）等農民階層，卻因遭到剝削和貧困而受苦。於是，抵制近代化、要求農地改革的意見高漲，一九一〇年，佛朗西斯科‧馬德羅揭竿起義，掀起農民、軍隊對抗政府的革命戰爭。政權再三更迭，最後在一九二〇年，由阿爾瓦羅‧奧布雷貢將軍就任總統，戰火逐漸平息。

雖然，墨西哥的壁畫製作約從一九一〇年代。當時的教育部長荷西‧巴斯孔賽羅斯開始，但真正到達顛峰是在革命之後的一九二〇年代。當時的教育部長荷西‧巴斯孔賽羅斯興以混血文化為基礎的民族主義藝術。巴斯孔賽羅斯是著名的詩人和哲學家，他深切盼望能夠振興以混血文化為基礎的民族主義藝術。巴斯孔賽羅斯注意到一般民眾容易接觸的壁畫，於是將公共建築的牆面開放給年輕藝術家創作。在參加這項創作的藝術家中，嶄露頭角的有迪亞哥‧利弗拉、戴維‧阿爾法羅‧西凱羅斯、荷西‧克萊蒙特‧奧羅斯科等三位。利弗拉留學巴黎，受到西方現代主義的影響，他接受同在巴黎、以外交官身分進行活動的革命家西凱羅斯的邀約，前往義大利研究

這三位畫家都在國立聖卡洛斯美術學校習畫。利弗拉留學巴黎，受到西方現代主義的影響，他接受同在巴黎、以外交官身分進行活動的革命家西凱羅斯的邀約，前往義大利研究

011.
墨西哥壁畫運動

濕壁畫，然後在一九二一年返鄉，開始創作壁畫。翌年，西凱羅斯也加入陣營。後來又有壁畫運動始祖奧特爾博士的弟子、一直留在墨西哥的諷刺畫家奧羅斯科加入。西凱羅斯組織畫家工會，從首都墨西哥城開始，逐漸在各地的公共設施創作壁畫。

壁畫內容多是訴諸墨西哥人身分認同的傳統或歷史，例如阿茲堤克文明時代的神話，或是西班牙的侵略和墨西哥爭取獨立等。壁畫都是以大畫面描繪緊湊的情景，技法則多採用濕壁畫（在灰泥上描繪的畫作）。當時的墨西哥國民多半無法接受教育，文盲率很高，所以壁畫在啟蒙宣導上發揮了絕佳效果，向不識字的民眾傳達革命意義和民族意識。

三位畫家各具特色，利弗拉擅長運用現代畫技法禮讚革命；西凱羅斯率先引進工業用塗料和電影技法；奧羅斯科以厚重筆觸描繪墨西哥神話。此外，奧羅斯科和利弗拉曾短暫前往美國，參與初期的聯邦藝術計畫。墨西哥壁畫運動對同時期的美國藝壇影響巨大，而且，不僅影響美國，對於暫時留駐在墨西哥的歐洲超現實主義（*頁44）藝術家也產生影響。

一九四〇年墨西哥革命結束，壁畫運動也畫下休止符，不過當時的壁畫仍有多數留存至今。此外，居住美國的墨西哥人為了追尋身分認同，一九六〇年代之後也參考這項運動，在加州等地創作壁畫。

■

現在，日本京王井之頭線澀谷車站設置的岡本太郎《明日的神話》，原本是為了墨西哥的飯店而在一九六〇年代末所創作的作品，所以可說也曾受到這項壁畫運動的影響。

美國聯邦政府在兩次大戰之間推出的藝術家援助計畫之一，執行時間是一九三五～四三年之間。主要是美國政府將因為經濟不景氣而找工作不易的藝術家視為失業者，視為就業方案的執行對象，所以這也是一項劃時代的社會政策。

一九二九年的黑色星期一揭開世界經濟恐慌的序幕，造成史無前例的不景氣。一九三二年就任總統的富蘭克林・羅斯福，在凱因斯派經濟學的影響下，實施所謂的「新政」，打算以大規模的公共事業創造就業機會，援助失業者。一九三五年開始的第二階段新政中，將許多藝術家也視為失業人口，並推動藝術家支援計畫（Federal One），做為失業對策的一環。後來，以藝術為對象的「聯邦藝術計畫」，和「聯邦作家計畫」、「聯邦記錄調查」、「聯邦劇場計畫」、「聯邦音樂計畫」並列，成為五項計畫之一。此外，捐助藝術活動也可扣稅。

最初，政府雇用沒有工作的藝術家，將他們的藝術作品提供給聯邦政府所屬之外的建築物（州政府大廳、郵局、圖書館等）為市民增加許多接觸藝術的機會。後來，再以各種形式推動，例如藝術專案企畫（與藝術創作及提供相關的企畫經營）、藝術教育、藝術相關的調查等。其中，藝術調查團體網羅建國以前的所有設計，將研究成果集結成《美國設計索引》（The Index of American Design），成為日後輔助美國藝術及設計相關人員、歷史學者在創作和研究上的珍貴史料。

聯邦藝術計畫的實行時間，從一九三五年四月二十九日至一九四三年六月三十日，為時約八年，其間創造出約五千到一萬人的就業機會，完成各種海報、壁畫、繪畫及雕刻作品，

聯邦藝術計畫

連邦美術計画

The Federal Art Project

總數約達二十萬件。中央或地方政府委託製作的多數作品，擺設在學校、醫院等公共機構，裝飾於兩千棟以上的建築物牆面上。特別是在壁畫方面，不僅受到同時期形成墨西哥壁畫運動（*頁24）的強烈影響，班・夏、雷恩・拜貝爾、威廉・格羅伯等當時形成美國主流的寫實派畫家，以及在二次世界大戰之後為抽象表現主義（*頁30）掌舵的傑克森・波拉克等年輕藝術家也加入創作，共同打造出獨具特色的畫面結構。

此外，這項計畫的副產品則是人力資源的維護和培育。由於這項計畫，許多藝術創作者得以維生，美國甚至還能夠接納歐洲的藝術家；其中，抽象表現藝術主義等各領域藝術家，對二次世界大戰之後的美國藝術盛況貢獻卓著。此外，挑戰壁畫等公共空間的大型圖面，啟發向來只在小型畫布上做畫的畫家，賦予嶄新體驗，也可說是成果之一。

在這項計畫的催化下，戰後的美國街頭，公共藝術（*頁176）興起，壁畫和戶外雕刻大量誕生，它們不同於紀念碑，而是用來裝飾街道、妝點生活，觸發各種靈感思想。這項成果逐漸發展成法定條例，新建築依規定有義務將百分之一的建築費用運用在公共藝術上。此外，許多市民透過海報、繪畫、雕刻、藝術教育活動，有了大量接觸當時藝術作品的豐富經驗，也促成藝術鑑賞的一般化和工業設計的精緻化，國民整體也因而擁有高度的設計意識。

■

二次世界大戰後，美國的藝術援助計畫，在全美藝術基金（NEA）的「將藝術帶入建築」等政策下，繼續傳承實行。

頹廢藝術所指的藝術是遭到納粹德國強行冠上此污名的藝術。納粹認為這類藝術是道德、人種墮落的表現，有害德國人民的民族情感。

納粹德國讚揚以英雄式的、寫實的描寫為基調的古典主義，以及浪漫主義的藝術，稱其為「大德意志藝術」。另一方面，它無情排斥立足於近代價值觀的現代藝術，認為它是猶太人、斯拉夫人等東方「劣等血統」的人種，扭曲自然和古典美的規範所形成的頹廢藝術。納粹甚至將現代藝術和猶太人的精神相連結，在歧視下展開激烈的反猶太主義。不過，諷刺的是，納粹排斥現代藝術所根據的論點《頹廢論》的作者，卻是猶太裔的知識分子馬克斯·諾爾道。

頹廢藝術一詞廣為人知，是源於一九三七年慕尼黑考古學研究所舉辦的「頹廢藝術展」。展覽從德國國內的公立美術館徵調的約六百件作品，為它們冠上「頹廢藝術」之名，藉此公開示眾。這項展覽中，展出和二十世紀藝術主要潮流相關的作品，例如表現主義、抽象繪畫、新即物主義（以冷靜客觀的表現反映現實為特徵的潮流）、達達（*頁12）、超現實主義（*頁14）等。具體展出的畫家作品有馬克、夏卡爾、康丁斯基、漢斯·馮·馬雷、馬克斯·貝克曼、奧托·迪克斯、喬治·格羅茲等人的作品。根據納粹德國的官方解釋，印象派以後的現代藝術，根本全部脫離古典規範，只能算是頹廢藝術。

一九三七年七月十九日開始的「頹廢藝術展」，在三個月的展期間，入場參觀者超過兩百萬人；日後巡迴德國各地，也都留下驚人的入場人數紀錄。參展的作品旁還添加說明：

「美術館收購作品的經費，來自辛苦工作的德國國民所繳納的稅金」，許多觀眾在閱讀這個說明後，都明顯露出對頹廢藝術的敵意。當然，這份說明暗藏著納粹的意圖，他們企圖闡述這些作品「傷害德國的情感，破壞搗亂自然形態，清楚顯示出毫無完成精緻工藝、藝術作品的能力」，藉此煽動同仇敵愾之心。而且，在同一時期，還舉辦「大德意志藝術展」，集結「極端不同於頹廢藝術的真正德國藝術」作品。

這種做法當然強烈反映出納粹最高當權者希特勒的意圖。希特勒參政之前曾經立志當名藝術家，卻慘遭挫敗，對於當時在德國迎接鼎盛時期的表現主義、新即物主義等現代主義藝術，懷抱著扭曲不正常的情感。在他取得政權之後，即任命心腹戈培爾擔任文化部長，全力鎮壓現代藝術，開除多位公職藝術家，還導致包浩斯（＊頁20）關門。最後，從德國百間以上的美術館，扣押高達一萬六千件作品，其中四千件以上為了以儆效尤而付諸祝融，剩餘的作品則為了賺取外幣，賣到國外，德國的現代藝術遭到前所未有的壓制。

二次世界大戰後，德國被貼上鎮壓藝術的不名譽標籤，它的藝術也和政府一樣難以見容於國際社會。現在，德國的文件展（documenta）以介紹最尖端當代藝術的國際展（＊頁148）而遠近馳名，但它在一九五五年舉辦第一屆時，其實是為了恢復頹廢藝術而受創的德國藝術名譽。然而頹廢藝術重創德國藝壇，直到約瑟夫・波依斯、葛哈特・瑞希特、西格瑪・波爾克、安森・基弗等戰後世代的藝術家抬頭之後，德國藝術界才重新在國際上占有一席之地。

這是美國在一九四〇年代後半至一九六〇年代初期所發展的一個藝術潮流。一九一九年，德國藝評奧斯華德・赫爾佐克首先提出，在德國表現主義作品中，抽象傾向作品和具象作品是兩相對立的。此外，紐約現代美術館的第一任館長巴爾，在企畫「立體主義和抽象藝術展」（一九三六年）之際，採用這個名詞描述慕尼黑時代的康丁斯基（參照＊頁xx的圖表）。現在的用法，在二次世界大戰之後的美國定調，但是從沒有藝術家提出任何具體宣言之類的說法。

抽象表現主義的代表畫家有波拉克、巴內特・紐曼、馬克・羅斯科、法蘭茲・克萊恩、威廉・德・庫寧、克里佛德・史迪爾等人，他們多半以紐約為據點（因此也稱為紐約畫派）。作品表現上的特徵，是數尺的四方大畫面、平坦且全面覆蓋畫面的色塊、從多焦點或甚至無焦點的畫面中能夠窺見幻影（繪畫的錯覺效果），以及崇高的精神性。這些特徵，也出現在大衛・史密斯等同時代的雕刻作品中，根據藝術史的族譜看來，應該是受到立體主義（＊頁8）、超現實主義（＊頁14）的影響。波拉克的滴畫《No. 1》（＊頁xxvi，圖9），是在擺放於地板的巨大畫布上，布滿潑灑般的顏料，紐曼的光帶（zip）畫《安娜之光》，畫面上布滿極細的條紋；藝術家各自堅持講究獨自的創意，引領這個獨特的藝術潮流。

這股潮流能在二次世界大戰後立刻開花結果，在於紐約藝術學生聯盟、漢斯・霍夫曼美術學校等獨特教育機構的存在，還有波拉克等主要藝術家多半在戰前參與過聯邦藝術計畫（＊頁26），擁有壁畫製作的經驗，以及戰爭時，許多藝術家從歐洲流亡到美國等。而最大主

因在於克雷蒙・格林伯格等人的形式主義（＊頁194）評論提出理論上的擁護支持。這項潮流的概念，大部分和同一時期歐洲興盛的點彩派或無形式藝術（＊頁32）相互重疊，可是，獲得國際廣泛認知，成為「世界標準」的是抽象表現主義。抽象表現主義是誕生於美國、並且首度擁有國際影響力的藝術潮流，不久後連歐洲也全盤接受，這不僅反映出抽象表現主義和形式主義批評間的蜜月期，還顯現出藝術中心已由巴黎轉移到紐約。

紐約現代美術館在一九五一年舉辦「美國的抽象繪畫與雕刻」展，在一九五九年舉辦「新美國繪畫」展，現今抽象表現主義的架構，可說是在這兩項展覽中大致確定。和格林伯格齊名的藝評哈洛得・羅森堡，著眼於波拉克等人的描繪法所命名的「行動繪畫」，其實就包含了這項潮流。不過，他的概念重視畫家的身體性更甚於畫面形式，所以並無法嚴謹表達波拉克、羅斯科等人的作品特性。

■

這項潮流的探索在一九六○年代告一段落，其中心思想由新達達（＊頁40）、普普藝術（＊頁44）、低限藝術（＊頁48）等次世代的潮流傳承。不過，由於掌握各潮流主導權的藝術家和藝評不同，導致色域繪畫、後繪畫性抽象、硬邊繪畫等相似性的概念各自表述，其間的關聯性仍尚有未明之處。

主要是一九五〇年代前衛藝術的一個抽象繪畫潮流，informel是法文「不定型」之意。法國藝評米歇爾‧達比耶在一九五二年於巴黎策畫名為「帶著無形式意味的物品」展覽，出版相關的小冊子《另一種藝術》，宣告無形式藝術運動的開啟。正確來說，這個潮流的名稱應該是art informel。

二次世界大戰結束後的一九四五年，以強烈感情表現為特徵的沃爾斯、尚‧佛崔爾、尚‧杜布菲等畫家發表作品，是無形式藝術的起源。受到他們作品的衝擊，達比耶後來接觸各類作品，包括表現主義、美國戰後的抽象繪畫，終於歸納出結論，他認為戰後廣泛的抽象繪畫發展，能夠總括在「不定型」的這項特徵下。

他所策畫展覽，可說是邀請了「另一種藝術」的藝術家參展，除了前述三位外，還有喬治‧馬修、漢斯‧哈同、傑克森‧波拉克、亨利‧米修‧托比‧威廉‧德‧庫寧、讓‧保羅‧李奧佩爾、皮耶‧蘇拉吉‧卡爾‧阿拜爾‧羅斯科‧山姆‧法蘭西斯‧伊芙‧克萊因‧朱塞帕‧卡波克洛西，橫跨各項領域。

在主要著作《另一種藝術》中，達比耶還提到量子力學，並強調藝術和科學的並立，同時也重視精神性，和這個潮流的主要畫家之一杜布菲提倡的原生藝術（*頁34）之間，具有共通性。這一派諸多作品中所呈現的強烈情感表現，稱為「熱抽象」，而以幾何造形為特徵的構成主義等，則是「冷抽象」，這兩者常被拿來做為對比。此外，因為馬修等部分畫家的作品特徵，像是畫布上布滿油彩斑點（tache），所以也常稱為點彩派（Tachisme）。

後來，達比耶以新設的史戴樂（Stadler）畫廊為據點，致力於轉介更多藝術家，無形式藝術也獲得更多藝術家的認同，並在國際間引起回響。在日本，當時旅法的今井俊滿、堂本尚郎等人也扮演推動運動的重要角色，藝評富永惣一、花藝家勅使河原宏也積極介紹這個潮流。一九五七年，達比耶等人訪日，和具體美術協會（＊頁92）進行交流。包括在百貨公司頂樓進行公開創作等活動，這次的訪日造成「無形式藝術旋風」，掀起熱烈話題。另一方面，達比耶等人也受到禪道思想、書法的影響。這項交流，雙方都收穫豐盛。

不過，無形式藝術的風格和方向性，和同時期席捲美國的抽象表現主義（＊頁30）有諸多重疊處，也有不少共同的代表畫家。因此，形成藝術主導權的鬥爭，爭奪哪一方的概念才是「世界標準」。達比耶等人訪日時，介紹具體美術協會成員是日本的無形式藝術，其實應該是為了拉攏日本的當代藝術界加入自家陣營。

結果，美國的影響力獲勝。一九六〇年代以後，多數人認為抽象表現主義是戰後抽象繪畫的主流，而無形式藝術則是歐洲的支流或地區性潮流。同時，歐洲新世代的新藝術潮流逐漸抬頭，無形式藝術便逐漸淹沒在這些後浪中。不過，它仍是代表一九五〇年代的重要潮流。

這是對於在藝術體制以外的人所從事的藝術活動總稱。二次世界大戰後，無形式主義（*頁32）畫家尚・杜布菲提倡應認同自學者、精神病患者具有高度創造性的表現。這項名詞後來成為定義名確的詞彙，意指未接受過藝術教育的兒童、自學者、精神病患者所進行的藝術活動──雖然杜布菲並未表達出如此明確的意念。

以藝術、美術大學為頂端的藝術教育，在其歷史上，雖然是強制將許多表現手法推動至藝術體制外，但是如何歸到制度中，對近代藝術卻是一項大課題。因此，野獸派（*頁6）、樸素藝術（Naive Art）、原始藝術（Primitive Art）、可能性藝術（Able Art）、非藝術家的藝術等種種概念，便是基於關注這項課題而產生的各種潮流。畢卡索、克利等二十世紀藝術大師的成就，也絕對無法不言及這些外圍藝術活動的影響。這些概念有諸多相互重疊的部分，無法具體區隔，例如英國藝術史學家羅傑・卡地諾提倡的化外藝術（Outside Art），就經常視同為原生藝術。

杜布菲的主張，多半源自精神科醫師漢斯・普林茲宏所著的《精神病患的藝術創作》（一九二二）。書中闡述，精神病患的藝術擁有獨具個性的美，這項說法吸引了超現實主義（*頁14）詩人布列東，也深深影響二次世界大戰之後杜布菲的想法。「Brut」（未經加工）一詞的明顯字義，更強調這些作品不同於純熟精煉後的藝術的手工特質，而更重要的是提示它的本質潛在於人類原始的創造性中。

在杜布菲的大力介紹下，原生藝術迅速獲得藝術媒體的青睞，在杜布菲之後，許多遭到

埋沒的藝術家都能以同樣的著眼點被發掘。其中的典型實例像是孤獨終老的亨利・達格，他在無人聞問時持續創作，直到死後才被發現，獲得很高的評價。此外，曾經在東京世田谷美術館展出的「對比觀點」（Parallel Vision）巡迴展（一九九三），是以原生藝術的觀點，重新架構審視以往的藝術家。

■

原生藝術所受到的期待關注，和對各種藝術體制的不滿，其實是表裡一體的關係；對於自學者、兒童、精神病患者等這些藝術體制以外的人（或許也包含非西方的藝術，不過專家對這點意見紛歧），期望透過他們自由單純的想像力，能夠打破現代藝術的閉塞狀態。可是，期待精神病患者或是非西方藝術扮演這種角色，其實根本就是健全之人、或是西方藝術過於自我且無理的理論。畢竟這些原生藝術的主要舵手，就像生前無名的勞動者達格，只是忠實追隨自己的欲望創作，他們多半不曾認為自己是藝術家，或是正在進行藝術創作。

原生藝術所具備的批判性，明白點出「自由單純的觀點」其實根本是源自於藝術各項體制所打造而成。此外，近年來，透過藝術作品的創作和鑑賞以治療疾病的藝術療法漸關注，原生藝術可謂是一大推手。

正在移動、或是看起來會動的藝術作品總稱。這個名稱確立於二十世紀前半，這項潮流則底定於一九五〇年。幾乎可說是動感藝術代名詞的動感雕塑，為了讓向來只能展現靜態的雕塑也能傳達動感，是透過實際能夠動作的部分，企圖創造出源於四度空間時間性的造形。

最初提到動感藝術的人，是俄羅斯雕刻家納姆‧賈柏。賈柏製作運用馬達電力啟動的立體造形作品《直立波》（一九二〇），和同一年杜象製作的《旋轉的玻璃》，並列為這個潮流最初期的作品。不過，動感藝術最初的起源，應該能夠追溯到杜象之前的作品《自行車車輪》，它是包含了可動部分的現成物（＊頁206）。另外，曾在包浩斯（＊頁20）任教的拉茲羅‧莫侯利納吉，也曾經運用動力製作立體作品。

一九五五年，巴黎的丹妮絲‧賀內畫廊舉辦「運動」展，促使動感藝術獲得廣泛關注，不再只是為數有限的藝術家關心的潮流。參展的亞歷山大‧卡爾德以金屬板和棒子組合成輕量作品，吊掛在天花板上。他從一九三〇年代持續製作的該系列作品仿效杜象，稱為活動雕刻（mobile）。在卡爾德的活動雕刻作品獲得熱烈回響後，一九五〇年代至一九六〇年代，尼可拉斯‧修佛、朱利歐‧勒‧派克、尚‧丁格利等人陸續發表活動雕刻作品，其中還包括出身設計領域的布魯諾‧莫那，作品的規模也愈來愈大。同時，作品發表的地點最初都局限在美術館（＊頁182）或畫廊內部，後來也有愈來愈多成為戶外雕刻。

從動力方面而言，動感藝術概分為 (1) 利用風力或水力等大自然力量，(2) 運用電力啟動馬達，(3) 運用高科技電子技術，(4) 在聲光影像等的整體演出中的動感雕刻。其中 (4) 的作品

常歸類於媒體藝術（＊頁202）。

一般提到動感藝術，幾乎都局限於立體作品。相對於運用動力啟動的立體作品，平面作品是以歐普藝術（＊頁46）為代表，不過多半是利用錯覺效果，讓靜止的物品看似在動。動感藝術和歐普藝術曾經被視為一體兩面，不過後來在「易感之眼」展（The Responsive Eye，一九六五年）中，歐普藝術獲得了普世評價後，便脫離動感藝術，兩者各自獨立。法國的「視覺藝術研究團體」（GRAV）、德國的「零團體」、義大利的「T團體」等同時代的前衛藝術團體，也創作類似的作品。總之，想要明確區隔非動感藝術的作品，並非易事。

現在日本各地也擺設了多件動感雕塑，如喬治・瑞奇、新宮晉、飯田善國等人的室外雕刻作品，都以公共藝術（＊頁176）的形式提供民眾觀賞。此外，也有結合裝置藝術（＊頁122）和媒體藝術、規模更大且構造複雜的動感藝術作品。

◆

身體表現的總稱。雖然戲劇、默劇、新潮舞蹈、芭蕾、傳統舞蹈等表演，常通稱為表演藝術，但和這裡所提到的偶發藝術和表演藝術不同，頂多只能說是以一個藝術領域呈現的身體表現。

身體表現在一九六〇至七〇年代稱為偶發藝術，一九八〇年代以後，則多稱為表演藝術。稱法的轉變時期並不明確，不過，表現的形式和內容並無明顯差異。

◉

今日，偶發藝術被視為身體表現的先驅。誠如「偶發」一詞，偶發藝術的身體表現多半仰賴和周圍環境的偶發性。提出偶發藝術一詞的艾倫・卡普羅認為，偶發藝術要在身體表現和周圍環境有所相關才得以成立。一九五九年，卡普羅在紐約魯本畫廊舉辦個展，他將畫廊分為六個空間，演出十八項「事件」。每區之間的「事件」並無任何脈絡連結，也毫無任何故事性，觀眾置身這些事件之間的所有過程才成為一項作品。卡普羅自稱這項意圖為「活動的集合藝術」。他受到約翰・凱吉的即興音樂，以及傑克森・波拉克行動繪畫的強烈影響，將同樣仰賴許多偶發性的表現，不以音樂或繪畫的方式，而是藉由身體加以表現。

一九六〇年代，偶發藝術廣為普及，深入人心，草間彌生等人不斷嘗試。另一方面，同時期激浪派（＊頁42）所嘗試的活動也擁有同樣的觀點，不過，不同於偶發藝術，激浪派的最大特徵是遵照樂譜、腳本嚴格進行。即使同樣都是身體表現，但激浪派的表演還會指定觀眾或代理者執行特定的肢體動作，小野洋子等人就曾多次嘗試。

時代變遷，一九七〇年代，偶發藝術並無令人矚目的動向。時至一九八〇年代，表演藝

偶發藝術／表演藝術

ハプニング／パフォーマンス　　happening / performance

術不再只是語言學所稱的「運用」，或心理學所稱的「執行」，而是以更主動積極的方式再度嶄露頭角。由於受到觀念藝術（＊頁56）、聲音藝術（＊頁60）等的洗禮，表現更為純熟精煉；此外，以多用途空間做為表演場所，有別於傳統的畫廊，更是再度受到矚目的主因。

提到表演藝術，就會提到經常互別苗頭的約瑟夫‧波依斯和白南準。兩人都曾經參與激浪派運動，而且開拓了社會雕塑（不局限於作品創作，將社會運動也視為雕刻的想法）和錄像藝術（＊頁58）的獨特表現方式。經常共同演出的兩人，總是選擇以表演藝術做為展現手法。此外，羅瑞‧安德森還運用在英國熱門排行榜亞軍的樂曲，進行公演。上述三人於一九八四年訪日公演，促使這項日本人並不熟悉的表演藝術概念廣為普及。

◼

此外，作品的製作和發表常採合作形式，這也是表演藝術的一大特徵。例如，現在是個人單獨活動的馬利納‧阿布拉莫維克，曾和烏雷聯手，透過表演藝術批判藝術制度。日本的團體表演藝術代表，則有「啞巴形態」（Dumb Type）。這個團體於一九八四年成立，成員以京都市立藝術大學的學生為主，其他成員包括藝術家、建築家、作曲家、編舞家、電腦程式設計師等，囊括多種領域。他們充分運用各項技術，多次演出高完成度的表演藝術。其間，雖然因為主要成員之一古橋悌二的早逝，團體痛失大將，但仍舊繼續活動，獲得國內外的高度評價。

一九五〇年代末期在美國興起的潮流。一九五八年，藝評哈洛得‧羅森堡發現羅伯特‧羅森伯格及賈斯伯‧瓊斯以日常主題或通俗素材創作的手法，類似第一次世界大戰時在歐洲興起的達達藝術（＊頁12），因此在雜誌《藝術新聞》（*Art News*）中首度提到「新達達」這個名詞。羅森堡使用這個名詞，主要是為了泛指艾倫‧卡普羅、克雷斯、歐登伯格、吉姆‧代恩等年輕藝術家的表現傾向，不過一九六〇年代時，已經大致形成現今通用的定義。

新達達最具代表性的手法，就是運用現成物（＊頁206），或是延用多個圖像和形象的集合或拼貼。這些技法都在二次世界大戰前就已經開發使用，不過，羅森伯格和瓊斯則是更上層樓，將多種日用品運用到繪畫中，成為綜合繪畫，或是三度空間的複合媒材，甚至還創作了許多絹印（也稱為孔版的版畫技法）的版畫作品，展現向具支配性的藝術或美學的對抗態度。

新達達的這個名稱，其實也來自於這些技法令人強烈連想到它和達達的關聯。特別是，羅森伯格大量運用大眾化圖像的綜合繪畫或複合媒材等作品，以及瓊斯運用國旗圖像製成的《旗子》（＊頁xxvi，圖8），都已經是新達達的代名詞。

不過，新達達興盛時期的美國，當然和達達鼎盛時期的歐洲，有著不同時代背景。羅森伯格和瓊斯的作品大量採用工業社會的主題，恰恰反映這種不同。他們利用大量廢棄材料，因此常被俗稱為廢物藝術。然而，他們企圖在廢棄材料中追尋美感的反向思考觀點，正好符合反藝術（＊頁178）的價值觀。

羅森伯格正式成為藝術家之前，曾在黑山學院（Black Mountain College）師事約瑟夫‧艾伯斯，

以及作曲家約翰・凱吉，他的即興式表現應該是受到他們的影響。不過，他曾說過「創作和藝術、生活兩者息息相關」，於是他轉而實踐在這兩者之間誕生的概念，也就是後來稱為平板床式（＊頁102）的概念。他不將藝術視為創造精雕細琢美麗事物的行為，而是將其定位為眾人和媒介之間相互交融往來的場所，對往後的藝術家產生莫大影響。因此，不少人認為羅森伯格和杜象並稱為當代藝術之父。

在藝術潮流中，新達達算是抽象表現主義（＊頁30）的下一世代，所以，羅森伯格和瓊斯的繪畫畫面中，還強烈留存著抽象表現主義的影響。不過，使用許多生活中常見的圖像，或積極運用各種媒介的方式，為日後的普普藝術（＊頁44）、觀念藝術（＊頁56）開啟了發展之路。此外，新達達和同時期的歐洲藝術潮流擁有諸多銜接點和共同性，像是法國的新寫實主義（一九六〇年代，以「理解現實的新知覺手法」為號召展開活動的前衛藝術團體。主要畫家有皮耶・瑞斯坦尼、伊芙・克萊因、尼基・聖法爾等人），或是德國的資本寫實主義（一九六〇年代，從舊東德移居西德的葛哈特・瑞希特、西格瑪・波爾克所參與及主導的藝術潮流）等。

◼

在日本，具體美術協會（＊頁92）的活動在諸多方面也類似新達達。一九六〇年，在新達達的強烈影響下，日本年輕藝術家組成新達達主義組織，活躍於讀賣獨立展（＊頁96）等各種舞台。

一九六〇年代前半廣泛發展的藝術運動，命名者是出身立陶宛的美國當代藝術家喬治・馬西歐納斯。*fluxus* 是拉丁文，原意是「流動，不斷的變化，排泄物的排放」，馬西歐納斯卻以「淨化」之意加以運用。一九六一年，藉著在紐約Ａ／Ｇ畫廊進行公演之際，激浪派的名稱因此確定。

激浪派聚集各國人才，除了在藝術領域外，也在詩歌、音樂、舞蹈等領域，展開跨界的表演活動。提倡這個運動的馬西歐納斯在大學時，同時學習美術、建築和音樂，強烈反映出他橫跨多領域的興趣。另一方面，激浪派稱為「事件」的表演行為，重視根據樂譜、腳本進行，相較於同時期卡普羅提倡即興式身體行為的偶發藝術（＊頁38）更為嚴謹。此外，激浪派會指示觀眾（＊頁142）或代為執行者特定的行為，多方嘗試將這些指示作品化。

激浪派的發祥據點是美國，不過一九六二～六三年時，稱為演奏會的表演活動巡迴德國、瑞典、英國、法國、荷蘭等國，促使這項藝術運動的推展更具國際性。誠如這個名稱的流動之意，成員的流動性也很高，例如約翰・凱吉・拉蒙特・楊・約瑟夫・波依斯・白南準、小野洋子、丹尼爾・史波利等各國藝術家都曾參與，舉辦了多場「事件」或演奏會。這些藝術家的活動十分多樣化，其中，許多是嘗試否定藝術家特權式的獨創性，在表演當中惡作劇等，對於高尚且無可取代的既有藝術概念而言，這些活動具有強烈的忤逆意識。

因此，激浪派和新達達（＊頁40）等同時代的潮流具有共通處。另一方面，多位藝術家嘗試將毫無意義或價值的微小東西塞進箱中，以郵購方式廉價銷售，並將這種形態的作品稱

為「複數品」，展現獨一無二原創性（＊頁134）的批判性格。此外，激浪派的藝術表現中，對後世產生巨大影響的有波依斯的社會雕塑，或是白南準的錄像藝術（＊頁58）等。

一九六三年，馬西歐納斯發表激浪派的宣言。宣言內容歸納整理出十一項激浪派的條件，並認為這項運動的目的為「清理中產階級的病態世界、知性的商品世界、死亡藝術、人工藝術、歐洲主義」，相當偏激。這些過於偏激的主張無法獲得其他成員的支持，認清現實極限的馬西歐納斯在歐洲的演奏會結束後，回到紐約，放棄當初夢想實現的「藝術共同體」，打算重新復甦激浪派成為更具組織性、現實性的藝術運動，不過，他的理想未竟，於一九七八年過世。

即使如此，目前對激浪派真正結束時期的定論，是馬西歐納斯過世之前、一九七二年舉行的「激浪派秀」。激浪派由於成員或活動的流動性高，非常不易統整掌握，不過，它對於觀念藝術（＊頁56）、表演藝術（＊頁38）等一九七〇年代以後的藝術潮流，都產生極大影響。

除了最初即以紐約為據點的小野洋子外，日本還有靉嘔、一柳慧、久保田成子、小杉武久、齊藤陽子、塩見允枝子、刀根康尚、MASA WADAYOSHI 等人參與激浪派運動。

大眾藝術（Popular Art）的略稱，專指將誕生於現代大眾文化的圖像、記號、成品等，大膽引進繪畫和雕刻領域的現代藝術潮流。一九五〇年代後半，起始於倫敦，一九六〇年代初期傳到美國，形成反映該時代社會百態的一大潮流。

一九五〇年代中期，倫敦藝評勞倫斯・艾洛威等藝術界人士開始使用普普藝術這個詞。一九五六年，在理查・漢彌頓的繪畫作品中，已經出現「POP」的字樣。漢彌頓、愛德瓦多・巴洛奇、彼得・布萊克、艾倫・瓊斯等年輕藝術家，不約而同運用大眾文化的形象，製作能夠產生強烈共鳴的作品。不過，一九六〇年代以後，隨著艾洛威轉移陣地到美國，普普藝術的重心也移至美國。

在倫敦出現普普藝術作品不久後，運用大眾文化形象的作品，也在美國登場。最初創作這類作品的是賈斯培・瓊斯、羅伯特・羅森伯格等新達達（*頁40）藝術家。然後是一九六二年在紐約辛得尼・簡尼斯畫廊舉辦的「新寫實主義者展」中，展出以好萊塢電影明星或是米老鼠等美國卡通為主題的作品，轟動一時。商業設計師出身的安迪・沃荷運用絹印技法，製作貓王・瑪麗蓮夢露的肖像。和安迪・沃荷齊名的畫家羅伊・李奇登斯坦則在一九六五年，放大單格漫畫，製作《紮髮巾的女孩》（*頁xxviii，圖10），引進完全不同於以往的手法。

這些作品比強烈諷刺工業社會的新達達更為深入，且更顯著地操弄消費社會的大眾文化記號，因而稱為普普藝術，獲得大眾狂熱的支持。尤其是安迪・沃荷，無論是他的作品或現實生活，都一改以往藝術家的形象。他將自己的畫室稱為工廠，量產以流行巨星為圖像

的作品，也參與電影製作；在私生活方面，也不時傳出不亞於好萊塢明星的花邊新聞，甚至還發生暗殺未遂等醜聞事件。普普藝術的其他藝術家還有詹姆士·羅森奎斯特、湯姆·威塞爾曼、克雷斯·歐登伯格、喬治·西格爾、愛德華·金霍茲、吉姆·代恩等人。

普普藝術在藝術史上的最大意義，在於促使人們重新思考以往區分高級文化和大眾文化的觀念。對於從抽象表現主義（*頁36）到低限藝術（*頁48）一路發展而來的美國現代藝術，普普藝術可謂提出了重要的另一種選擇，促成嶄新價值觀的產生。

■

其他國家類似普普藝術的潮流，有法國的新寫實主義、德國的資本寫實主義、前蘇聯的蘇聯普普藝術（Sots Art）等。這些潮流的共通點都在於運用大眾文化形象，以及對資本主義展現嘲諷的態度。

日本的普普先驅則有橫尾忠則、立石大河亞等人。

後來，由於越戰陷入苦戰，以及學生運動爆發等社會變化，進入七〇年代後，觀念藝術（*頁56）抬頭，於是一九六〇年代和時代性緊密相扣的普普藝術熱潮衰退。不過，運用大眾文化形象的手法，日後的藝術潮流仍舊以各種形式持續嘗試。

◆ 歐普藝術（op art）是視覺的、光學的藝術（optical art）的略稱，法文中也稱為「動力藝術」（art cinétique），意指採用幻覺效果般的色彩，赫曼方格（Hermann grid）等幾何圖像樣式或強調對比的技法，以呈現強烈錯覺效果的抽象繪畫。一九五〇年代初期之後，匈牙利出身、以巴黎為據點的維特‧瓦沙利創作出幾何學圖樣的作品《Vega 200》，他和馮索瓦‧莫瑞雷等人的「視覺藝術研究團體」，以及出身南美的赫蘇斯‧拉斐爾‧索托等藝術家，都有以科學觀點創作作品的強烈傾向。一九六二年，英國的布莉吉‧瑞利也發表具同樣視覺效果的作品，從此「視覺的藝術」這個名稱逐漸普及。

另一方面，採取全然不同的問題意識和手法，也是追求視覺效果表現的照相寫實主義，在一九六〇年代中期於美國登場，並在一九七〇年代迎接鼎盛時期。它主要是運用絹印或噴槍（塗漆用的噴灑器具）消去筆觸，以令人誤認為是相片般的精密方式，描繪都市景觀。這項潮流的影響遠至歐洲，以另一別名「超寫實主義」而著稱。這項潮流的代表藝術家有查克‧克羅斯、理查‧艾思特斯、馬科姆‧莫利等人。

◉ 一九六五年，在紐約現代美術館舉行由威廉‧塞茲企畫的「易感之眼」展，正是讓「歐普藝術」的名稱和範圍得以確立的展覽。展覽共分六區，分別是「色彩印象」、「看不見的繪畫」、「視覺繪畫」、「黑與白」、「摩爾波紋樣式」、「浮雕與架構」，將美國藝術家約瑟夫‧艾伯斯、法蘭克‧史帖拉‧艾斯沃茲‧凱利，以及歐洲藝術家瑞利、卡洛斯‧克魯茲迪耶等的作品，進行巧妙安排的展示，獲得眾多矚目。塞茲排除了常被視為相同潮流的動感藝

歐普藝術／照相寫實主義

オプ・アート／フォト・リアリズム　　op art / photo realism

術（＊頁36），強調歐普藝術純粹著重於視覺相關的課題。

這種幾何圖樣的造形，是在先前的主流、亦即抽象表現主義（＊頁30）強烈影響下而問世，

此外，它和普普藝術（＊頁44）、低限藝術（＊頁48）等同時期的潮流也有密切的關係。這項潮流的範圍只限於參加「易感之眼」展的藝術家，以及周邊人物，壽命短暫，但是後來只要幾何造形流行時，就一定會被提到引用，影響深遠。此外，近年來也常有論者以認知科學的觀點討論這個潮流。

另一方面，照相寫實主義的視覺探索，是在因應時代下產生的。在這一派的代表藝術家克羅斯從抽象表現主義繪畫，轉向彷彿複製照片般的畫風時，這一點即已得到承認。在日本，上田薰的作品《生雞蛋》也可確認受到這個潮流的強烈影響，此外，山形博導、克里斯蒂安・來易斯・拉森也算是屬於這個畫派。雖然這種表現形式在藝術史上的評價並不高，但目前仍然很受大眾歡迎。

一方是追求抽象，一方是追求具象，雖然兩者的風格毫無同點，發展的時期也不相同，不過，兩者共通之處，在於都是受到抽象表現主義和普普藝術的強烈影響，以及排除創作者的主觀思想和情感。

將形態或色彩純粹化，或還原至最小極限的表現潮流。如果包含具相同傾向的文學、音樂、戲劇等各領域作品，統稱為低限主義，特別指藝術領域時，則稱為低限藝術，不過，兩者間並沒有一定的明確區別。

藝術領域中的低限藝術，在一九六〇年代的美國登場，雖然它擁有巨大影響力，然而究竟包含哪些藝術家，卻是眾說紛紜、沒有定論。低限藝術承繼抽象表現主義（＊頁30），極力排除阻礙視覺的要素，追求呈現物件的真實樣貌，讓作品還原成純粹的認知對象。

由於立體作品更能發揮這項概念的真正價值，因此典型的低限主義作品中，雕刻多過繪畫作品。

在這個潮流中，眾所認同的代表性藝術家有唐納・喬德、羅伯特・莫里斯、卡爾・安德烈、羅伯特・萊曼、艾格尼斯・馬丁、羅伯特・曼格爾得等藝術家。其中，並稱雙傑的是喬德和莫里斯。

喬德原本是抽象表現主義畫家，還從事藝術評論，但不久後就轉往低限藝術，專心製作將金屬製長方體並列的立體作品。一九六五年喬德發表的概念「特定物件」（specific objects）更是凝聚了他的理念。「特定物件」是將形態或色彩濃縮至最極限，所製成的作品既非繪畫也非雕刻，而是「特殊的客體／特定的物體」，希望實現作品不具任何意義，只呈現物件「存在現在、位在這裡」的當前狀態。

此外，喬德等藝術家的許多低限藝術作品，運用大量生產、規格統一的工業材料為素材，

023.

低限主義／低限藝術

ミニマリズム/ミニマル・アート　minimalism / minimal art

也是值得注意之處。這不僅能夠看出這些藝術家為了簡化形態，嘗試屏棄所謂的手法，也

可看出它和工業社會的發展，以及立基於大量生產印象的普普藝術（＊頁44）有著密切關係。

喬德堅持追求作品本身的純粹認知，以及繪畫、雕刻等領域的區分；莫里斯的創作則是

強調作品和空間的連結。一九六八年，他倡導「一元形式」（unitary form）的概念，認為形態

或色彩等作品的每項要素絕非獨立狀態，在特定空間中的一項雕刻作品，應該以統一的概

念來掌握，這觀念對日後的過程藝術（將製作過程本身作品化的藝術）帶來莫大影響。

低限主義雖然一般被視為抽象表現主義的後繼潮流，但藝評邁可・佛萊德卻批判它潛藏著

「戲劇性」特質。佛萊德認為，在白立方空間（＊頁198）中，以不變形態所展示的現代藝術，

無論任何時候觀賞，都可保證獲得同質的體驗（佛萊德稱為「瞬間的無時間性」，這種體驗品質就像一

部可以無限上映的電影作品），然而低限主義屏棄領域的固有性，也就是繪畫和雕刻等媒介的固

有特質，過度執著於持續不斷變化的面、板等物質的客體性，在時間變遷中，作品就成了

重複觀賞時不會有相同體驗的「戲劇性」事物。這種「瞬間的無時間性」也成為安東尼・

卡洛、理查・塞拉等下一世代雕刻家的主要課題。低限藝術原本是為了排除多餘的視覺，

追求純粹、恆常不變的知覺，卻反而被認為具有「戲劇性」，結果日後正好連結卡洛和塞

拉的嶄新發展。

以野外、廣闊大地、河川、湖沼等為舞台，大規模展開的藝術作品，也常稱為大地藝術（earth ar），是一九六〇年代末期美國主要的藝術潮流之一。

代表性的藝術家有羅伯特・史密森，他在猶他州湖岸建造巨大《螺旋堤》（*頁xxviii，圖11）；邁可・海札，他朝向U字形斷崖挖掘出兩個巨大窪坑，名為《雙重否定》；華爾特・德・馬利亞，他在壯闊荒野上排列無數避雷針，名為《閃電荒野》；另外還有丹尼斯・歐本漢、南西・侯爾特等人。這些作品都設置在偏僻地區，不易親自前往現場參觀，所以多半是透過從上空拍攝的空照圖，在美術館展出，提供觀賞。

一九六〇年代的美國，因為長期越戰導致的厭戰氣氛，以及嬉皮風潮（*頁188）興盛，呈現出對原始自然的強烈追求。地景藝術可說是當時的藝術家對世態的一種回應。此外，當時具有莫大影響力的思想，例如現象學或場域論也對地景藝術有所影響。然而，藝術家大興土木，破壞當地植被，打造突兀顯眼的人工作品，這種行為其實和環保（*頁124）觀點大相逕庭，實際上存在著破壞環境的矛盾性。

但另一方面，地景藝術又具有批判藝術制度和藝術商品性的面向。美術館（*頁182）分類、蒐集作品，具有讓藝術權威化的功能；畫廊（*頁140）則視藝術為魅力商品，具有宣傳消費藝術的功能；然而地景藝術的規模，皆非兩者的空間所能容納，更因為作品必須和特定空間相互連結依存，得以逃離美術館或畫廊的「權威」。在這一點上，地景藝術和同時代的身體藝術（*頁62）、觀念藝術（*頁56），都同樣具有無法封閉於特

定空間的特性，以及中心思想。

此外，前述的代表藝術家幾乎都出身於低限藝術（＊頁48），這點也值得注意。人們常忽略，許多地景藝術的造形，除了線、面等幾何形態外，不打算以其他形態表現的意圖其實十分明顯，這種意圖應該是來自於藝術家希望向畫廊以外的空間發展。

在一九六〇年代末期達到顛峰的地景藝術，盛景不長，它在一九七〇年代中期以後就急速衰微。大興土木的地景藝術創作，絕對需要知己伯樂的高額贊助，然而因為越戰結束等時勢的變化，導致金援獲得日益困難，再加上許多藝術家的創作動機消退，以及代表性藝術家史密森突然因事故身亡，都造成莫大影響。

■

地景藝術批判美術館權威等藝術制度的精神，後來主要由觀念藝術承繼。而以自然環境為舞台的大規模創作方法論，則由理查・隆、安迪・高茲沃斯、詹姆斯・塔瑞爾、克里斯多與珍妮・克勞德、大衛・納許等人繼承。不過，他們的作品都基於一九七〇年代以後興起的環保觀點，細膩周詳考量周圍的環境，再加上時代背景和製作主題等不同於地景藝術，因此不易評定為直系的後繼潮流。

一九六〇年代後半，以羅馬、米蘭、杜林等義大利城市為中心而興盛的藝術運動。它是因應當時在義大利盛行的，稱為「勞動者之力」（Potere Operaio）的勞動運動而產生的，特徵是以身邊隨手可得的木材、鐵、水、土、植物、橡皮、水泥、日用品、工業製品等物質材料，製作成立體作品。「arte povera」直譯是「貧窮的藝術」；不過，義大利文的「povera」也有「簡單樸實」之意，所以，這項運動還蘊含著這層意義。

這項運動的代表藝術家有艾里吉羅・波耶提、皮諾・帕斯卡利、楊尼斯・庫內利斯、馬里歐・莫爾茲、路西安諾・法布羅・米開蘭基羅・皮斯托列多、吉塞帕・潘農、吉爾貝特・佐里歐、吉奧瓦尼・安森莫等人。和這項潮流相關的藝術家，統稱為「貧窮藝術家」。

◉

「貧窮藝術」之名起源於一九六七年，藝評裘瑪諾・塞朗在熱那亞的貝特斯卡畫廊主辦波耶提、帕斯卡利、庫內利斯、法布羅、莫爾茲等人的聯展，仿效荷蘭戲劇大師耶西・葛羅托斯基的「貧窮戲劇」而命名，貧窮藝術這個名稱旋即定名。一九六九年，塞朗在米蘭發行《貧窮藝術》一書，指出這類藝術家的作品使用缺少藝術感的日用品，刻意「表現貧窮」，這種嘗試以最低限度語言表現的行為，近似於葛羅托斯基的實驗。塞朗更指出，他們的作品還展現出「藝術家堆疊自己身體和思考的過程」，「貫穿抽象性藝術觀點的具體行為」等特徵。這些特徵和安迪・沃荷，或是尚盧・高達等的同時期電影作品，以及埃德沃德・邁布里奇上個世紀的攝影作品，都有共通之處。

二次世界大戰之後的義大利藝術中，貧窮藝術和一九五〇年代的空間主義（一九五〇年代初

路西歐‧封塔那所提倡，追求四度空間的表現），以及一九八〇年代的義大利超前衛藝術（在義大利發展的新表現主義〔*頁64〕），並列為重要潮流。不過，「貧窮藝術」對工業化社會的反抗、反藝術特質的承繼、回歸自然的意圖、反工業技術等表現，則和一九六〇年代的時勢息息相關。

藝術家運用隨手可得的材料，強調日常經驗，並徹底排除華麗過剩的表現。一九六八年，法國發生名為五月風暴的學生運動，它也是當時歐洲烏托邦社會主義思潮的象徵。「貧窮藝術」之名，其實反映出藝術家對於這思潮的共鳴，進而表現在作品中。

貧窮藝術原本是僅限於義大利的地方藝術運動，但透過一九六九年舉辦的「圓洞中的方釘展」（阿姆斯特丹市立美術館），以及「當態度變為形式展」（伯恩市立美術館），其他國家也認識了「貧窮藝術」之名。就像法國的表面支架運動（*頁54），日本的「物派」（*頁100）等其他國家的潮流，這項運動也定位於低限藝術（*頁48）中。

雖然這個潮流的壽命不長，而且許多主要藝術家於一九七〇年代後轉移陣地到觀念藝術（*頁56），但仍然無損其重要性。此外，一九七〇年，在東京都美術館等地舉辦的「人類與物質展」中，展出庫內利斯、潘農等人的作品，先一步向日本介紹這項運動，在當時的日本藝術界，貧窮藝術已被認同是足以代表義大利戰後藝術的潮流。

一九七〇年代初期，在法國展開活動的年輕藝術家團體，或指該項藝術運動。「支架」指的是構成畫布的布、木框等支撐畫面的物質總稱。這個運動起始於克努德・維亞拉、丹尼爾・德哲茲・文生・畢列・馬克・度瓦德、派崔克・塞圖爾、安德烈・瓦連西等人，後來加入路易・坎努、伯納德・帕謝斯、諾耶・朵拉，不過成員結構經常改變。大部分藝術家都是出身並居住於法國南部。

◆

◉

這個有些奇特的名稱，是一九七〇年九月，相關藝術家在巴黎市立近代美術館舉辦聯展時，由畢列提案發起。「支架」和「表面」皆和繪畫的物質性密切相關，此外兩者之間插入的「／」（斜線）源自於當時對他們影響深遠的結構主義，從這個命名，可得知他們的活動理念和背景。特別是這個運動在物質性的想法上，和美國的低限藝術（＊頁48）、義大利的貧窮藝術（＊頁52）、日本的物派（＊頁100）等幾乎同時期發展的其他國家的藝術運動有共通之處，可知這項藝術運動是誕生於當時國際潮流的背景下。另一方面，部分主要藝術家也隸屬新寫實主義，當時法國藝術特有的思想意識，也反映在表面支架運動中。

此外，表面支架運動的最大特徵，在於受到法國共產黨、毛澤東主義、前衛文藝雜誌《如此》以及精神分析等各種思潮的重大影響。尤其是一九六八年的五月風暴所帶來的思想衝擊特別強烈。

由於成員結構經常改變，很難從他們的作品中歸納統一性，不過，整體的特徵有：⑴ 視

●

表面支架運動

supports / surfaces〔法〕

繪畫為物質性的事物；(2)視作品創作為「勞動」，而非「創造」；(3)作品整體色彩明亮沉穩，呈現親近感。特徵(1)是創作材料絕不加工，直接運用，和同時期其他藝術運動都同樣關注物質性；特徵(2)是經由五月風暴，受到馬克思主義的影響；(3)是源自於法國傳統古典藝術的系統。這個運動的代表藝術家之一德哲茲以對角線狀的格子圖案著稱，他闡述自己的創作意圖是「支架在這之後，將成為會動的事物」，強調支架所扮演的角色。

可是，在難以歸納統一性的團體中，成員間紛爭不斷。他們受到同時代思想的強烈影響，發行名為《繪畫＝理論手帖》的期刊，所以成員多半是理論派，堅持自己的主張、主義，更加深彼此間藝術觀點的分歧（例如塞圖爾借用德希達的用語，稱自己的繪畫創作是「解構」[＊頁164]，強調自己和其他根據結構主義的成員間的不同）。以表面支架主義為名的展覽僅舉辦過四次，一九七一年六月，在尼斯市立劇場舉辦的展覽中，團體一分為二，主要成員從此未再共聚一堂。

這項運動的發展只限於法國，國際知名度低，且後來長期遭到遺忘。不過，在重新審視當時的藝術，於一九九一年在聖艾蒂安美術館舉辦回顧展時，獲得重新評價的機會。一九九三年和二〇〇〇年，日本也舉辦大規模的回顧展。

英文中也可以用concept art表示。不同於一般的繪畫或雕刻，泛指文字、記號、攝影、影像、圖表、地圖、表演等運用媒介的整體表現行為。這個潮流在一九六○年代始於美國，一九七○年代迎向高峰，和新達達（＊頁40）、激浪派（＊頁42）、普普藝術（＊頁44）、低限藝術（＊頁48）、新寫實主義等同時代潮流，都有密切關係。

名稱的由來最初是一九六一年時，美國音樂家亨利・佛林特在自己的文章標題上，使用了「concept art」，以及一九六三年愛德華・金霍茲使用「conceptual art」一詞。不過，為這個抽象詞彙賦予意義的是喬塞夫・科舒斯，他在一九六五年發表作品《一張與三張椅子》，還有索爾・勒威特於一九六七年發表的《觀念藝術短評》。科舒斯將摺疊椅、摺疊椅原寸大小的照片，以及從辭典擷錄的椅子說明文，以三位一體的架構形成作品。而勒威特的短評中，主張對作品創作過程的重視度，應該高於已經完成的作品成果。兩者皆強調，想法和觀念對作品而言，是絕對不可或缺的結構要素。

然而，在科舒斯、勒威特重視觀念的思想意識中，絕不能忘記杜象這個重要先例。一九一七年，杜象發表只在便斗成品上署名的《泉》（＊頁xxii，圖4），掀起廣大議論。這項作品，後來成為運用成品的藝術作品總稱「現成物」（＊頁206）的先驅。在這件作品中，已清楚可見對以往藝術框架的批判性，以及意欲重新架構的觀點。這項劃時代的思想意識，逐漸滲透至諸多藝術家之間，是在一九六○年代後半之後。

從畫面上塗滿顏料的抽象表現主義（＊頁30），到發展成為只追求知覺的低限藝術，導致

藝術表現明顯走入了死胡同。於是，開始追求不同於繪畫和雕刻等傳統媒介的手法，強調想法和觀念的作風於焉誕生。科舒斯和勒威特是最早回應這種要求的藝術家，尤其是科舒斯後來成立的團體「藝術＆語言」，幾乎只限定以文字和記號進行創作，更進一步讓觀念藝術的追求更激進。其他代表性藝術家還有吉伯與喬治、小野洋子、丹尼爾·伯倫、高登·馬塔克拉克、珍妮·侯澤等人。

觀念藝術在日本也有所發展。最早轉移陣地至海外的河原溫、荒川修作，從一九六〇年代開始創作觀念藝術作品；日本國內則有松澤宥等人，以獨特的價值觀進行創作。雖然知名度不高，仍請記得日本也曾經存在稱為日本觀念派的觀念藝術相關活動。近年來，還有中 ZAWAHIDEKI、松井茂加入觀念藝術的行列。

觀念藝術是因為抽象表現主義和低限藝術而出現的潮流，潛藏著杜象式的命題，追根究柢地重新審視「藝術是什麼」。然而，無法否認的是，這類作品多半艱澀難解，缺乏大眾性，導致許多觀眾（＊頁142）敬而遠之。因此，一九七〇年代後半，新表現主義（＊頁64）興起時，觀念藝術首先就成為批判的對象。

以影像或聲音為製作素材的一種媒體藝術（＊頁202），名稱直接採用做為記錄媒介的錄像帶或光碟，以便區分使用底片拍攝然後放映的實驗影像。錄像器材的實用化始於一九六○年代，而器材普遍、容易取得是在一九八○年代以後，作品因此激增，直至今日。在展示作品時，不僅是將影像投影在單一的顯像器或螢幕上，運用多台顯像器同時放映，將顯像器所在的空間當作一件作品的錄像裝置作品（＊頁122）的這種手法也很常見。

錄像藝術的創始者是著名的藝術家白南準。他出身韓國，留學日本和德國的大學，很早就想出運用錄像這項新媒介進行創作，一九六三年，他在德國的帕爾納畫廊展出史上第一件錄像裝置作品。後來，在一九六五年的紐約個展中，展出放映扭曲影像或是各種圖樣的「磁力電視」；一九七○年代陸續發表《電視佛陀》《電視花園》等系列作品，幾乎已成為他個人的代名詞。這些作品並非純粹的影像作品，還包含裝置要素，強烈反映出白南準曾經參與激浪派（＊頁42）運動的經歷，以及他關注的焦點。白南準有錄像藝術之父之稱，在二○○六年辭世前，始終居於這項藝術領域的先驅者地位，具有全球性的影響力。

後來，一九七○年代有維多‧阿孔希、瓦莉‧艾克斯波特、一九八○年代有葛瑞‧希爾、提耶希‧康澤‧馬叟‧歐登巴哈等新世代登場，不過他們的特徵在於多半同時進行表演藝術。他們以錄像記錄下自己身體進行的行為，或是將這些紀錄影像融入表演中，為錄像藝術開拓新天地。

一九九○年代錄像藝術的代表人物為比爾‧維奧拉。年輕時，維奧拉曾經擔任白南準的

助手，獨立創作之後，他積極發表錄像裝置作品。一九九〇年代以後，作品中天主教繪畫般的莊嚴畫面，刻畫生命、誕生、死亡等普世主題，確立獨特的風格，馳名全球。此外，將希區考克的懸疑電影《驚魂記》重新組合架構，放慢延伸成二十四小時放映的道格拉斯·戈登；錄像裝置作品充滿炫麗色彩的皮皮洛帝·里斯特；從商業影像投入這項領域的道格·艾肯，這些年輕藝術家的手法和風格各有千秋，備受矚目。

■

一九七〇年的大阪世博會（＊頁180）介紹了當時多項最新技術，也成為日本認識這項藝術的最初契機。一九七二年，山口勝弘、中谷芙二子、川中伸啓、小林HAKUDO等人成立「錄像廣場」，可謂日本這項領域的草創者。除此之外，出身實驗電影的松本俊夫、飯村隆彥等人也積極發表錄像作品，並在一九八〇年代的筑波科學博覽會發表有趣的作品，之後則有新世代的沖啟介、藤幡正樹接棒。

或許因為日本能夠用比較便宜的價格購得器材，以及日本家電製造商傲視全球的技術能力，年輕藝術家目前非常積極地從事錄像創作，許多展覽紛紛舉辦。其中，也包含以秋葉原街道為舞台的錄像藝術活動「秋葉原電視」。

以聲音為製作素材或媒介的藝術作品總稱。作品多樣化，有以畫廊為舞台的聲音裝置作品（＊頁122），也有聲音雕塑、聲音表演藝術（＊頁38）等。聲音藝術指的不是音樂家的作曲或演奏行為，而純粹限於藝術範疇。兩者的界線雖然模糊，不過，聲音藝術的條件在於不依據記譜或重現性，只限當場呈現的聲音，且包含聲音以外的要素，例如視覺或空間體驗。以藝術潮流來說，聲音藝術屬於觀念藝術（＊頁56）的一種。

近代以後的音樂透過音樂廳、現場展演空間的演奏，以及透過唱片重現聲源，確立了和藝術不同的傳遞接受形式，不過，其中也有像埃里克・薩蒂的「家具音樂」等不屬於這種接受形態的音樂。一九一三年，未來派（＊頁10）的中心人物路易吉・盧索羅，在未來派的第一次演奏會中，發表使用自創的「噪音樂器」演奏的無調音樂（排除和弦、調律的音樂）作品。這個當時不受矚目和好評的「噪音音樂」，可說是後來聲音藝術的濫觴。

二次世界大戰後，約翰・凱吉的「偶然性音樂」為聲音的接受形態開拓新的可能性。凱吉企圖批判過去以聲音構成的傳統音樂，創作出名為《四分三十三秒》的作品，除了偶然插入的雜音外，整首「音樂」都是無聲，這項概念不僅撼動音樂界，也強烈衝擊藝術界。於是，一九六○年代的藝術界，透過「事件」或紐約的表現運動激浪派（＊頁42）等潮流，進行了各種聲音實驗。

一九七○年代以後，聲音藝術和表演藝術等身體行為緊密結合，邁向不同於純粹視覺的方向，成為觀念藝術重要的一環。代表實例有本身具備發聲機關的聲音雕塑（許多都和動感藝

術〔＊頁36〕具共通點），或是以空間的形式呈現聲音與影像或造形物的搭配的聲音裝置藝術。

此外，也出現克里斯汀・馬克里斯這樣的藝術家，他將原本記錄聲音的唱片或CD等媒介本身變成作品。

現在，隨著電腦科技的發展，聲音藝術的媒體藝術（＊頁202）特性愈來愈強，幾乎很難找到完全不使用聲音的媒體藝術作品。以聲音作品著稱的有卡斯騰・尼可萊、馬克・貝倫斯、池田亮司，也都以媒體藝術家馳名。此外，不少聲音藝術家自創品牌，發行自製CD。所以，聲音藝術不再受限於在展覽會場才能聆聽。

另一方面，聲音藝術和作品系列或歷史發展都無關，它的聲音實驗不仰賴既有的樂器音色，或是已經確立的演奏形態，促使觀眾（＊頁142）集中意識聆聽聲音；此外，聲音會逐漸擴散滲透至周圍環境等的效果也值得矚目。

對聲音藝術而言，聲音環境和技術、演奏方式同為重要的構成要素，雷蒙德・穆雷・沙菲爾將自然的聲音環境打造成為風景的「音景」（Sound Scape），或是寶琳・奧利維洛絲開拓運用聲音進行冥想的「深入聆聽」（Deep Listening），這些概念為思考聲音這項製作素材時，提供更豐富的啟發。

以身體為媒介的表現展示行為。相對於事件、偶發藝術、表演藝術（＊頁38）等將身體表現的重點擺在行為上的藝術，身體藝術是將重點擺在身體，而非行為，常指稱身體本身成為作品的狀態。不過，兩者間的界線模糊，沒有明確區別。一九六〇年代末至一九七〇年代，正值觀念藝術（＊頁56）鼎盛期，身體藝術也是其中的形式之一，發展出各種表現行為。

身體藝術的著名先驅，是定居倫敦的吉伯與喬治的作品《唱歌的雕刻》。一九六九年，當時還是美術學校學生的兩人，將臉孔塗成金色，以一副優雅紳士的姿態出場、坐在台上，然後如同機器人般唱著歌，比喻自己的身體就是雕像。後來，兩人自稱是「活著的雕像」，一次又一次地上演這部作品，也將自己的私生活化為作品展現，不斷進行嘗試。

幾乎同一時期，以維也納為據點的維也納動作派，以及來自澳洲的瓦莉・艾克斯波特，是以照片或影像方式記錄自己身體誇張的演出，發表強調政治訊息的作品。約瑟夫・波依斯提倡的社會雕塑，也是證明身體表現已經擴展到社會的一個實例。

一九八〇年代以後，接受後現代主義（＊頁196）洗禮的身體藝術，開始引進傷害自己的自殘行為、運用體液製作仿造人體的人偶等手法。進入一九九〇年代後，穿耳洞、刺青等裝飾行為是受到歡迎，甚至原本只有部分演藝人員或運動選手才進行的整型手術、使用的興奮劑，也逐漸變得普遍，藝術家的身體表現更一路朝著激烈化發展。典型實例有法國的奧蘭以影像記錄自己不斷進行整型手術的模樣，還有森萬里子以華麗裝扮和大型舞台裝置演出日本流行符號。不過，大部分的作品還是將重點擺在藝術的審美性上，透過影像或電腦繪

圖紀錄，將身體藝術作品化。

一九九二～九三年巡迴世界五國的「後人類展」，是以身體藝術的嶄新可能性為重點的展覽。企畫這項展覽的傑弗里・戴奇，是一九八〇年代後半嶄露頭角、精明幹練的策展人（＊頁138）。他預測二十一世紀將因為科技蓬勃發展，造成人類身體的巨大變化，因此，將這個即將造訪的未來定位為後人類，挑選三十六組以身體性為主題的藝術家作品，舉辦展覽。他選擇的藝術家多半歸類為擬態主義（＊頁70），參展作品多以生化機械人或生化科技為主題。

目前，這個領域最受全球矚目的藝術家是馬修・巴尼。他在耶魯大學專攻醫學，曾是美式足球選手，還當過模特兒，豐富的經歷早已非常著名。他在求學期間就以藝術家的身分從事活動，也參與「後人類展」，創作能力已獲得肯定。他的影像作品融合雕刻、繪畫、影像、裝置藝術（＊頁122）等數種媒介，打造審美性的故事，再加上刻意引進古怪要素，展現獨特唯美風格，因而獲得矚目。從他的作品明顯可看出融合最新技術和古典的美學意識。

◆一九七〇年代末至一九八〇年代中期，在美國、義大利、德國等地流行的具象繪畫風格總稱。它的最大特徵，是以粗糙紋路傳達強烈情感的具象表現，扭曲的形態和粗獷的筆觸，令人聯想到德國表現主義和抽象表現主義（*頁30），因此得名。

不過，這種風格的名稱隨著國家和地區而有所不同，英國稱為新繪畫派（new painting），義大利稱為義大利超前衛藝術（transavanguardia），法國稱為自由具象派（figuration libre），美國稱為壞畫（bad painting）或新意象畫（new image painting），不過，國際間廣泛使用德國的「新表現主義」稱之。順帶一提，它在德國還稱為新野獸主義（neue wilde）。

◉這股潮流的代表藝術家，德國有喬治・巴塞利茲、安森・基弗、約爾克・印門朵夫、潘可⋯義大利有法蘭西斯科・克雷蒙第、恩左・古基、山多拉・齊亞（三人姓氏第一個字母皆為C，因而並稱3C）；英國有克里斯多佛・勒布倫等；法國有羅伯特・孔巴斯等人；美國有朱莉恩・史納伯、費利普・葛斯登、大衛・沙爾等人。這些藝術家的作品具有某種共通性，但並非是在風格上有顯而易見的統一感。

這股潮流會同時在各地興起，最大的原因在於對低限藝術（*頁48）、觀念藝術（*頁56）的反彈。許多年輕藝術家厭惡它們近似支配性的禁欲、自制性格，企圖恢復神話性、原始性、歷史性、情愛、國家等傳統主題。於是，除了強烈傾向訴諸激烈直接的具象表現外，表現媒體都選擇繪畫和雕刻，而且作品都偏大型化。特別是，這股潮流在德國之所以具有極大影響力，也是因為德國原本就有濃厚的表現主義傳統，再加上在納粹政權下，許多傑出作

品被污名化稱之頹廢藝術（＊頁28），且在二次世界大戰後，受到長期的文化壓抑。

而在美國，史納伯的竄起最具象徵性。在此之前，觀念藝術雖然缺乏大眾人氣，卻影響力深遠，導致藝術市場（＊頁110）停滯不前，傷透腦筋的畫廊主很期待適合市場流通的明快作品，因此當然展開雙手歡迎藝術家新星的登場。雖然新表現主義常被認為和後現代主義（＊頁196）相關，不過，部分信奉觀念藝術的藝評，則嚴厲批判這是有違歷史、走回頭路的藝術。

■

這股潮流在一九八〇年代前半登陸日本。由於它的發展是以繪畫為主，所以多半稱為新畫派，不過，因為是對整體藝術展現新的潮流，所以也稱為新浪潮（new wave）。最常被提到的代表藝術家是日比野克彥、大竹伸朗。在日本平面獲獎而登場的日比野克彥，降低了藝術和設計之間的藩籬，也是他深受矚目的原因。此外，一九八一年發表「畫家宣言」，從平面設計領域跨入藝術界的橫尾忠則也具有帶頭作用。

此外，當時被譽為「少女新星」而獲得矚目的吉澤美香、前本彰子、松井智惠子等年輕女藝術家，以關西地區為據點的椿昇、森村泰昌、中原浩大、石原友明等人的「關西新浪潮」，也算是隸屬這股潮流。另一方面，批判這些傾向的辰野登惠子、中村一美，主要是依據抽象表現主義的價值觀，進行繪畫製作，極力高唱「繪畫的復權」。

描繪於都市中的公共建築牆面、圍牆、鐵路車站大樓內、地下鐵車廂內外等處的繪畫總稱。

它和有計畫性的壁畫完全不同，而是隨手亂畫，因為經常使用噴漆，又稱為噴漆藝術（acrosol art）。有些創作者不喜歡這種創作被歸類為藝術，自稱是書寫者。塗鴉藝術和嘻哈文化都以街頭為舞台，關係密切，描繪的圖樣多半是圓角文字或記號，或是連續圖騰。在塗鴉迷之間，如果能在大樓高樓層等不易描繪的場所創作，就會獲得高度評價。

現在，塗鴉藝術已經是先進國家大都會中常見的現象，不過，源頭可追溯到一九七〇年代的紐約，後來迅速擴展到國際間，於是原本是研究壁畫脈絡使用的學術用語「graffiti」，變成「隨手亂畫」這個帶有日常意味的一般用語。將隨手亂畫視為藝術的所謂塗鴉藝術的概念，是誕生於它普及的過程當中。

一九八〇年代初期的紐約，兩位年輕藝術家在藝術界首度露臉。一位是奇斯·哈林，他以人來人往的地鐵車廂內為舞台，描繪像是古代洞窟般的「地鐵畫」；另一位是尚·米契·巴斯奎特，他以噴漆描繪的皇冠畫或手工製作的明信片，獲得安迪·沃荷的肯定。

兩人都是在紐約市內到處亂畫的街頭畫家，作品均強烈反映自己的身分特性（哈林是早期就出櫃的同性戀者，巴斯奎特則是波多黎各出身的克里奧爾人）。在藝術界闖出名號之後，他們的作品發表場所從街頭移到美術館（＊頁182）和畫廊（＊頁140），於是，這種明顯迥異於傳統藝術的造形特徵，開始稱為「塗鴉藝術」。

同一時期，歐洲也開始對於市區街道中塗鴉感興趣。其中，柏林圍牆的西側從圍牆建造

032.
塗鴉藝術

グラフィティ

graffiti

時期開始，就已經有許多塗鴉。在這些塗鴉中，也包含了克里斯提恩・波爾坦斯基等人的「作品」。就時間而言，歐洲的發展比紐約稍早，所以，也有人認為塗鴉藝術的先驅並非紐約，而是歐洲。其他著名的塗鴉，還有阿姆斯特丹的梵谷美術館、市立近代美術館的周圍，在一九八〇年代前期，這些地方也畫滿了塗鴉。

在美國，除了哈林和巴斯奎特外，肯尼・沙佛、唐納德・貝屈勒、蘇・威廉斯也是代表性的藝術家。此外，在一九八〇年代，法國還展開稱為自由具象派的塗鴉繪畫運動。二〇〇五年，英國藝術家本克西在以色列的伯利恆隔離牆上描繪巨大的塗鴉，掀起熱烈話題。

目前，只要造形上的特徵類似塗鴉，即使創作者並非出身街頭，也被視為塗鴉藝術家。不過，在哈林和巴斯奎特都英年早逝後，至今卻未出現能和兩者匹敵的街頭藝術家。塗鴉現在盛行於世界各地，但事實上，塗鴉藝術通常只被視為一九八〇年代的藝術風格之一。

不過，塗鴉原本就意謂著「潦草地亂畫亂寫」，和純熟技巧相差甚遠，但是，這卻是最接近藝術最根源衝動的表現。

標榜「政治正確性」（political correctness）的藝術總稱。政治正確性起源於一九六八年前後年輕人主張破舊的學生運動，當時，世界各地的大學生紛紛發動抗爭。學生力量的刺激和反越戰的時勢潮流，成為政治正確性最直接的動機，而最終目標在於解放（＊頁126）男性中心主義和西洋中心主義等巨大思維。

政治藝術和強烈反映勞動者價值觀的無產階級藝術，在時代背景上有所不同，但在目標上則和女性主義（＊頁192）以及與少數族群相關的論調多有交集。另一方面，它常遭揶揄是不重視作品本身品質，反而視政治性見解為優先的創作態度。

在當代藝術領域中，受到政治正確性強烈影響的作品於一九八〇年代以後出現在國際舞台上，代表藝術家有漢斯・海克、克里茲斯托夫・沃迪茲科、維克多・柏根、物質團體、游擊女孩。從他們的作品中可觀察到他們對於從抽象表現主義（＊頁30）到低限主義（＊頁48）的藝術至上主義傾向的反抗，以及對於深奧難懂且排他性高的觀念主義（＊頁56）的批判；不過，這些藝術家其實多半出身觀念藝術。

在這些藝術家中，並稱雙璧的是海克和沃迪茲科。德國出身的海克在一九九〇年發表的作品，將畢卡索作品《戴帽子的男人》改製成菸於廣告風格，強烈諷刺大型菸草公司。此外，他在一九九三年的威尼斯雙年展中，透過在德國展館的個展，暗示這項國際展（＊頁148）過去曾遭法西斯的利用，獲得金獅獎。波蘭出身的沃迪茲科則在世界各地展開公共計畫，創作聚焦於少數族群的錄像作品。一九九九年，他延續前一年獲得廣島獎的相關企畫，

在廣島的原爆巨蛋前，放映以核子與和平為主題的紀錄片。

他們的作品都以帶有強烈批判訊息而著稱，充滿著揭發藝術等各項社會制度矛盾的力道，當然，這些見解自然難以見容於政治上的對立者，不喜歡政治介入藝術的人更是不表歡迎。

在日本，柳幸典的作品可視為具有這類傾向。此外，韓國從一九九五年以來，每隔兩年舉辦的光州雙年展，如實呈現光州事件（過去軍政下所發生的民眾暴動，導致多人死亡）的記憶，它的特色在於展示中極為強調政治色彩的編排方式。

以往的政治藝術多半站在少數民族、女性等社會弱勢族群的立場，不過，美蘇冷戰結束後，在全球化（＊頁146）持續進行的現在，政治藝術嘗試將少數派重新定義為群眾（＊頁200），可知往後的政治藝術將隨之變質。

■

一九六○年代從東德移居西德的葛哈特‧瑞希特和西格瑪‧波爾克所打造的資本寫實主義，以及一九七○～八○年代，前蘇聯的依里亞‧卡巴科夫、艾瑞克‧巴拉托夫等人的蘇史藝術，雖然沒有展現強烈的訊息，多半蘊含滑稽趣味，性質其實近似普普藝術（＊頁44），不過，以挖苦嘲諷的態度面對約束自己立場的既有體制，這點則和政治藝術有共通之處。

一九八〇年代中期，以美國為中心興起的藝術潮流。藝評海爾‧佛斯特在《藝術在美國》雜誌一九八六年六月號，首次提到這個名詞。一九八七年，這個潮流在惠特尼美術館的隔年展中獲得諸多介紹，而逐漸為人所知。擬態主義的語源，來自於在電腦上製作近似現實物的「模擬」(simulation) 一詞，特徵在於利用照片、廣告等的圖片，積極地將既有圖像運用到自己的作品中。

這個潮流在思想上受到後現代主義 (*頁196) 的強烈影響，特別是法國社會學者尚‧布希亞所倡導的消費社會論。布希亞認為在諸多複製物流通的當代社會，再追尋原創性 (*頁134) 已失去意義，模仿的複製物，其本質其實存在於凌駕現實的「超真實」(hyper-realistic) 中。他的影響深具決定性，而這項潮流如實因應高度資訊社會的本質令人印象深刻。

目前的觀點認為，擬態主義最初應該是出現在一九七〇年代後半。初期，許多藝術家都嘗試以照片為表現媒介。代表藝術家包括辛蒂‧雪曼，她以自拍方式用照片重現電影裡的某一場景；雪莉‧拉雯幾乎百分之百重現過去著名攝影大師的作品；理查‧普林斯直接運用廣告照片；芭芭拉‧克羅杰受到觀念藝術 (*頁56) 的強烈影響，藉由海報、電子看板傳遞訊息。這些藝術家運用既有圖像的手法，稱為挪用 (appropriation)，所以，單指初期的擬態主義時，也稱挪用藝術 (在日本，森村泰昌的自畫像就屬於這類)。

較晚登場的邁克‧畢德羅，以藝術史上的著名作品做為主要的參考來源。此外，彼得‧海利、傑夫‧昆斯等的作品特徵是幾何圖形的抽象表現，再加上可能是當時所屬畫廊的宣

傳策略，也稱為「新幾何」（neo geometric conceptualism）。

運用既有圖像的手法，已有一九六〇年代普普藝術（＊頁44）的先例；一九七〇年代，葛哈特・瑞希特・西格瑪・波爾克等人也都曾嘗試過。可是，擬態藝術卻常被認為是「盜用藝術」，意謂著這些「運用」完全是明知故犯。從這些運用中，可看出藝術家對於同一時代的美學意識、政治文化的思想體系（＊頁120），以及對藝術史的批判等各種意識。此外，從藝術家偏激的表現中，還能看出貴族文化和大眾文化間的階級破壞、風格上的去歷史化、對現代藝術純粹性的批判，以及具有引出大眾欲望的效果。

■

一九八〇年代前半席捲美國的擬態主義，後來陸續引介到其他國家，一九八〇年代末期也進入日本。當時扮演決定性角色的是藝評椹木野衣的處女作《擬態主義》（一九九一年）。書中不僅介紹美國擬態主義的最新動態，同時也明白指出，以漫畫、卡通等大眾文化為主題的日本年輕藝術家作品，和擬態主義是同一時期發展的，引起熱烈回響。椹木的這項論點，為當時逐漸嶄露頭角的村上隆等人，提供最佳的理論護航。此外，書中頻繁使用三個技術用語，一是透過切割造成偶然性的「裁切」（cutup），二是掠用既有圖像的「取樣」（sampling），三是無限重複同樣表現的「再混合」（remix）。在日本，擬態主義隨著以上三個技術用語廣泛為人所知。

關係性的藝術，指的是經由和觀眾（＊頁142）之間的關係，或是透過產生出作品的社會架構而成立的藝術作品。這是法國策展人尼古拉斯‧波瑞奧，以及瑞士出身的策展人漢斯‧尤而里奇‧奧布里斯特倡導的新概念，它也因應了在一九九〇年代以後迎接鼎盛時期的當代藝術的不具特定樣貌的傾向。

一九九八年，波瑞奧出版《關係性的美學》一書。書中，他標榜關係藝術的立場，認為當代藝術作品的評價，取決於作品表現出的人和人之間的相互關係性，以及作品所具有的社會性脈絡，並運用「為使用者著想」（user friendly）、「互動」（interactive）等各種概念來闡述這項理論。書中他列舉的實例，有凡妮莎‧比克羅夫特、安潔拉‧布洛克、莫瑞吉奧‧卡特蘭、俊斯‧哈寧、皮耶‧雨格、豪爾赫‧帕爾多、里克力‧提拉瓦尼，全都是在一九九〇年代嶄露頭角的年輕藝術家。

其實在這本書出版之前，一九九六年，他就在波爾多當代美術館策畫了「交通展」，實現觀眾參加型的企畫展覽。一九九五年，奧布里斯特也在倫敦蛇型藝廊策畫了名為「帶我走」（take me）的展覽。《關係性的美學》一書，可說是他將以前的假設藉由現實展示得到證明的紀錄。

依循以上的論點可知，關係藝術成立的重要條件之一，應該是稱為「集合性相遇」的體驗。這是意謂著作品和觀眾之間，從來不是一對一的關係，而是在追求關係性的過程最後所成立的集合性經驗。；因此，關係藝術必須在展覽會場等公共空間中才得以成立。例如提

035.

關係藝術

拉瓦尼的嘗試，他將餐車推進展覽會場提供餐飲的表演，就是促使這類經驗經驗成立的契機之一，不過，也有人批判這種表演，認為它不過是另一種展覽前舉辦的開幕酒會罷了。這類批判或許也適用於小澤剛等人的藝術咖啡企畫（在展覽會場經營咖啡廳）。

將觀眾拉進作品的關係藝術先例，可追溯到一九六○年代的偶發藝術或激浪派（＊頁42）。不過，一九九○年代以後，藝術相關環境更顯複雜，所以一般認為關係藝術很難做為新的主義或潮流運動。

令人玩味的是一九九六年過世的菲力克斯‧貢薩雷斯‧托瑞斯，他所嘗試的即興、自然微妙發生的創作行為，大致和前述的年輕藝術家相同，對於不在日常性和藝術表現之間架設藩籬的關係藝術精神，他具有劃時代的意義。

在追求觀眾和作品間的關係上，當代藝術原本就有不少作品是以觀眾參與為成立條件，尤其是透過鍵盤、觸控面板等介面參與的互動藝術（＊頁202），更具有顯著傾向。但是，互動藝術是利用科技做為觀眾和作品之間的媒介，屬於媒體藝術的一種；而在關係藝術作品的展示場地中，並無法分清楚誰是觀眾、誰是創作者，而將著眼點擺在從社會文化的脈絡，追求日常性和藝術表現之間的關係。同樣的觀點也適用於建築和設計，稱為關係建築和關係設計。

室內藝術的最初發展原型，應該是唐納・喬德等美國藝術家的低限藝術（＊頁48）。追求超高純度藝術表現的這些藝術家，雖然並沒有自己製作實用的家具，然而，徹底去無存菁、講究極限形態的造形，為重視簡潔的家具設計帶來諸多啟發。

在建築設計領域中，伊姆斯夫妻檔所代表的中世紀現代設計，主要影響了美國西岸的現代住宅。法蘭克・洛伊・萊特、密斯・凡德羅，以及他們之後的魯道夫・辛德勒、理查・諾依特拉・約翰・勞特納所設計的住宅，將加州的溫暖氣候列入前提考量，設計出得以內外轉換的開放結構，連樑柱也都進行整體設計。萊特設計的燈具，和密斯・凡德羅設計的椅子等也頗獲好評。稱為「加州現代風格」的這些設計，為室內藝術的發展帶來莫大的影響。

今天，被視為室內藝術的代表人有：美國的豪爾赫・帕爾多・安德烈・齊特爾，德國的托比亞斯・列伯格，丹麥的N55，荷蘭的凡・利斯豪特工作室，英國的約翰・帕森。出

家具、照明器具等室內用品，以及房間、住家等居住空間的外型等融合功能和造形的藝術總稱。這個潮流也顯示出，一九九○年代以後，藝術和設計呈現融合的傾向。室內藝術的代表人物多半以美國西岸、歐洲諸國為據點，並將創作焦點放在椅子、書櫃、照明器具、組合式家具等功能和造形的關係性。這些作品造形的前提，都是能夠在日常生活中使用，其理念與二次世界大戰前的荷蘭風格派（＊頁18）、包浩斯（＊頁20）等綜合藝術運動所產生的「好設計」（Good Design）的理念具共同點。

身古巴的帕爾多以室內環境為舞台，創作室內性的立體作品，一九九八年，他根據地名為自己的宅邸命名，將住家視為作品，於限定期間開放參觀，引起極大的話題。齊特爾在洛杉磯和拉斯維加斯的中間地帶，發表以自給自足為目標的社區。兩人的作品都不僅限於設計，更擴及食衣住行整體的改革。N55則以能夠提供一般大眾的低價住宅為目標，並清楚反映出技術革新的軌跡。帕森所提倡的簡單化，除了能夠定位於低限藝術或低限設計的脈絡中，也被認為和日本傳統文化有共通點。

在日本，SANAA（妹島和世＋西澤立衛）、犬吠工作室（塚本由晴＋貝島桃代）等建築家組合，以及吉岡德仁的家具設計，皆可看出其具有室內藝術的一面。從同樣的觀點來看畫家奈良美智和設計家組合 graf 聯手進行的一連串活動，也十分耐人尋味。二〇〇六年，他們在奈良美智的出身地弘前市舉辦「A to Z」展，在紅磚造的古老酒窖內部，重現都市郊區的熱鬧街道，展現將作品和生活空間一體化的室內藝術。

近年來，建築師和設計師推出作品參加藝術展已不稀奇，領域之間的疆界日漸模糊。室內藝術可說是在這種潮流之下的產物。透過設計，以期改善日常生活或提供一般大眾低價住宅等，手法各有不同，但的確都引領著今日藝術的最前線。

亞洲各國當代藝術的總稱。一九九〇年代以後，日本國內突然展現出對亞洲藝術的興趣，因而有諸多介紹。對亞洲藝術的關注提升，也成為多文化主義（＊頁166）中重要的一環。而引領這股潮流的企畫，就是龐畢度文化中心在一九八九年舉辦的「大地的魔術師」展。

讓・休伯特・馬丁策畫的這項展覽，透過「魔術」一詞，意欲同等看待歐美的當代和亞、非洲藝術，並在這項主軸思想下，介紹河原溫、宮島達男等人的作品。因為這項展覽的舉辦，冷戰瓦解後的一九九〇年代，開始轉向關注亞、非洲的當代藝術，長期一邊倒向歐美藝術的日本藝術界，也開始積極介紹亞洲鄰近諸國的當代藝術。

在日本對於亞洲藝術的介紹中，福岡市美術館扮演著先驅者的角色。一九七九年開館的福岡市美術館，因為意識到自身的所在位置可說是進入亞洲大陸、朝鮮半島的入口玄關，所以從一開始就積極介紹亞洲藝術。開館紀念展是「近代亞洲的藝術──印度・中國・日本」，翌年舉辦「亞洲當代藝術展」，這是全球首度嘗試綜合性地介紹亞洲藝術。之後，福岡市美術館也以數年一次的週期，舉辦亞洲藝術展。除了展覽之外，該館並積極策畫藝術家駐村（＊頁108）等活動。為了有效運用這些經驗，它在一九九二年宣布福岡亞洲美術館的建設構想，一九九九年開館。福岡亞洲美術館累積二十年來的專業技術和人脈，對於介紹亞洲藝術扮演重要的角色。

一九八〇年代的日本，介紹亞洲藝術的任務幾乎是由福岡美術館獨自撐起一片天，一九九〇年代之後，狀況有所轉變。一九九〇年，國際交流基金成立東協文化中心（一九九五年

改稱為亞洲中心），在它的主導下，陸續舉辦「藝術前線北上中——東南亞的新藝術展」（一九九二年）、「日本、新加坡當代美術」展（一九九三年）等。狀況有所轉變的原因，除了亞洲中心的成立，再加上日本判斷，必須打著自己所屬的「亞洲」地域性為旗幟，才是有效的國際展（＊頁148）對策（由此可看出在《東洋的理想》一書中闡述「亞洲一體」的岡倉天心的歷史意識，在相隔一世紀之間，不斷獲得反覆思考）。二〇〇二年，完成階段性任務的亞洲中心回歸本部，不過仍然積極企畫「亞洲的立體主義展」（二〇〇五年）等展覽，而關注亞洲藝術的藝評、開始引介的民間畫廊也陸續出現。

近年來，歐洲的藝術市場（＊頁110）以投機為目的，展現對亞洲藝術的強烈興趣，中國、日本、韓國等的當代藝術作品都以高價成交。此外，亞洲的富裕階級也開始關心自己國家的藝術。這些地區和中東等地區逐漸成形的藝術市場，展現和歐美市場獨特不同的動向。

然而，隨著亞洲藝術愈來愈受矚目，必須注意的是在亞洲各國盛行的國際展。以往只存在於歐美諸國的國際展，從一九九五年韓國的光州雙年展首開先例後，亞洲各主要城市紛紛舉辦，日本雖然落後一步，但仍然加入這個行列。在未能有所抗拒下，亞洲藝術就被捲入全球化（＊頁146）的潮流中。

進入二十一世紀後，中國的當代藝術在國際上獲得莫大矚目。世界各國的國際展中，中國藝術家總是話題焦點，此外，中國也透過上海雙年展等國際展（＊頁148），積極對外宣揚。現在，中國在國際上擁有高度評價的蔡國強、黃永砯、岳敏君等人的作品都以高價成交。現在，中國的藝術市場規模，已經成長到僅次於美國和英國，而這樣的榮景當然和中國的經濟成長息息相關。歐美、日本的景氣低迷不振，維持高經濟成長率的中國，現在已經是全球首屈一指的經濟大國。此外，透過二〇〇八年北京奧運、二〇一〇年上海世博等國家級活動，大大提升了國際威信，這些狀況也都如實反映在當代藝術中。

二次世界大戰後，中國確立共產黨一黨獨裁的體制，藝術長期以來都是社會寫實風格（帶領人民邁向社會主義國家建設的藝術）。在蘇聯強烈影響下的這個風格漸漸融入中國的獨自創意，演變成毛澤東風格，不過仍是迎合體制的宣導式藝術。

一九七七年，文化大革命名實皆亡，政府轉為採取開放政策，中國藝術也開始有了劇烈轉變。資訊的開放，讓西方諸國的當代藝術訊息得以進入中國，所以長期滯留在前現代階段的中國藝術，幾乎是同時接受現代主義和後現代主義（＊頁196）的洗禮。一九七九年，在北京成立的星星畫會宣布脫離毛澤東風格，一九八五年中國各地同時發生八五美術運動，意謂著中國當代藝術的真正啟動。一九八九年舉行的中國當代美術展所造成的熱潮，也預言了不久之後的天安門事件。

天安門事件造成反體制運動遭到迫害，許多藝術家將據點移至海外，中國的當代藝術被

038.

中國的當代藝術

迫暫時原地踏步。不過，在經濟開放政策的影響下，當代藝術又重新恢復之前的氣勢。一
九九〇年代的中國當代藝術，「玩世現實主義」和「政治普普主義」是兩大代表主流。前
者是經歷過民主化運動挫折的藝術家，以埋沒在團體中的個人為題材，方力鈞等人是代表
人物。後者則是運用類似文化大革命時期宣導式風格的普普藝術（＊頁44），王廣義等人是
代表人物。在中國，藝術家站在社會第一線、強烈提出質疑的態度，到了二十一世紀的今
天仍然氣勢不減，強烈展現歐美、日本的藝術界甚少提及的前衛藝術（＊頁
114）。

中國當代藝術掀起熱潮，另一主因是廣納藝術家和作品的硬體設施愈來愈充實。一九九
六年開始的上海雙年展（＊頁148），最初只是以展示水墨畫為主，現在已經是亞洲首屆一指
的當代藝術祭典。此外，二〇〇二年，利用北京市內軍需工廠遺跡改建的大山子藝術區（七
九八藝術區）開幕。在此藝術區內，歐美的重要畫廊全都進駐，成為中國當代藝術的一大據點。

日本在一九九〇年代以後正好興起亞洲藝術（＊頁76）風潮，許多中國的藝術作品也因此獲
得引介。曾經短期以日本為活動據點的蔡國強，廣為日本人所熟知。不過，迄今的中國藝
術風潮，多半只是將作品視為投資標的，隨著金融危機，在憂心藝術市場日趨冷清的情況
下，今後作品本身的價值將受到更嚴厲的考驗。

■

一九九〇年代以後嶄露頭角的英國年輕藝術家的總稱。一九九二年以後，這些藝術家在倫敦的沙奇畫廊舉辦六次同名展覽，因而在藝術界廣為人知。這群藝術家的創作領域廣泛，有繪畫、雕刻、觀念藝術（＊頁56）等。他們之間雖看不出有共通的概念或主義主張，不過，所發表的都是製造話題、視覺印象強烈的作品，此外他們多半出身金史密斯學院。戰後，被挪揄罹患了「英國病」的英國，國力停滯不前，藝術也長期處於低迷狀態。不過，這些藝術家都是在一九七〇年代經歷龐克搖滾的鼎盛時期、一九八〇年代經歷柴契爾主義的世代，青少年時期的蟄伏，為他們的表現賦予獨特的性格。

一九八八年，當時還是金史密斯學院學生的達米恩・赫斯特、莎拉・盧卡斯及加里・休姆舉辦聯展「凍結」（Freeze），為YBA開啟契機。參觀這項展覽的畫廊主查爾斯・沙奇注意到這些年輕藝術家的才華，決定積極援助他們。赫斯特在一九九二年的第一次YBA展中，展示泡在福馬林液中的鯊魚，其挑釁風格成為YBA的象徵性作品。此後，赫斯特又陸續發表泡在福馬林液中的牛、豬、羊等作品，以及圓點繪畫（Spot Painting）。他以近代科學和人性為主題創作，成為YBA的代表藝術家，馳名全球。二〇〇七年，他用鑽石裝飾頭蓋骨的作品，以五千萬英鎊的賣價成交，震驚全球藝術界。

除了赫斯特之外，其他代表人物還有瑞秋・懷特雷、翠西・艾敏、查普曼兄弟、馬克・奎因、道格拉斯・戈登・克里斯・奧菲利等人。這些人多半參加過一九九七年舉辦的「聳動展」（sensation）。這個展覽總計有四十二位藝術家、一百一十件作品參展，都是沙奇畫廊

英國年輕藝術家YBA

Young British Artist

的收藏品。約三個月的展期中，計有三十萬人前往參觀。或許是因為展覽會場設在以保守權威主義著稱的皇家學院，作風偏激挑釁的作品，挑起褒貶兩極的激烈爭論。這些熱烈巨大的迴響，促使YBA馳名國際。這項展覽在巡迴柏林和紐約時，仍然掀起相同議論。

特納獎也是促使YBA之名廣為人知的原因之一。一九八四年設立的當代藝術獎項特納獎，以未滿五十歲的英國人、或是在英國活躍的藝術家為對象，在當代藝術領域具有莫大影響力。因此，懷特雷、赫斯特、戈登、奧菲利等人獲頒特納獎，更促使YBA聲名大噪。二○○八年，YBA在東京的森美術館舉辦回顧展，也正式向日本介紹YBA的成果。

一九九七年誕生的布萊爾政權，高喊「酷英國」（Cool Britanica）這個創業產業策略，而YBA的偏激藝術作品也是主要內容之一，在廣泛對外宣傳下，更擴展了它在海外的知名度。雖然批判它具強烈趨炎附勢性格的意見持續不斷，但YBA對倫敦街道的重生、英國印象的更新，確實貢獻卓著。YBA和二○○○年開館的泰特當代畫廊，絕對都是當代英國藝術的象徵。

根據當代問題意識而創作的工藝品總稱，其歷史可追溯到明治時期。

◉

日文的「美術」一詞是譯自德文 kunstgewerbe，這是日本在參加維也納世博會時的一個作品參展類別。雖然此說早已是定論，不過，當時的「美術」其實是指工藝品。明治新政府當時將工藝品做為增產興業政策的一環，積極推動工藝品出口海外，全國各地也都將工藝做為當地產業的一環，企圖加以振興。日本的蒔繪漆器在英文中就常譯成「Japan」，而且今日仍沿用這個名稱。

以工藝做為美術中心的時代，過去的確曾經存在（的確如此，江戶時代以前，藝術和今日的工藝幾乎是同樣意思）。可是，除了鑑賞以外毫無其他實用性的作品才是上等，這種西方的藝術至上主義價值觀傳入日本後，工藝的地位就被逼得處於繪畫和雕刻之下，甚至被屏除在美術學校的科系、展覽的參展類別之外。工藝排入文部省美術展（後來歷經帝國美術院展、直到目前的日本美術展覽會展）已經是它開辦後經過二十年的一九二七年時。

二次世界大戰後，工藝經歷各種分門別派的發展，有承襲明治時代以前的技法和風格、強烈保留師徒傳承的傳統工藝；還有在團體展等近代美術框架中發展技法和風格的美術工藝；也有柳宗悅根據獨自的美學意識而創始的民藝；以及幾乎和歐美工藝同義的工藝（craft）。除了傳統工藝之外，其他三者都和戰後藝術有密切的交集。

■

在美術工藝成為日本美術展覽會展等團體展的其中一項領域，形式也獲得確立後，一九五

040.
當代工藝

〇年代風靡一世的八木一夫的「題材燒」，就是衍生於這些展覽。這些衍生之下的表現，除了打破長期以來的封建傳統外，同時跳脫以往工藝的框架，強烈展現出橫跨其他領域的前衛性格。透過藝術的媒介展現對非實用對象的興趣，這種觀點日後獲得許多工藝家的傳承。一九八〇年代以後，也稱為「工藝對象」，許多令人以為是現代雕刻（＊頁86）、裝置藝術（＊頁122）的橫跨領域的作品陸續問世。一九七七年，東京國立近代美術館開設工藝館做為別館，成為這些作品的發表據點。

另一方面，民藝則是民間工藝的略稱。柳宗悅受到朝鮮李朝工藝等的影響，希望在日用品中找出不輸給藝術作品的美感，民藝就是根據他獨特想法而誕生的工藝。民藝的歷史可追溯到戰前，柳宗悅獨特的美學意識融合了高尚貴族趣味和當地風俗，並以日本的民藝館為據點，展開民藝運動，他身邊則聚集了河井寬次郎、濱田庄司、巴納德・李奇等民藝藝術家。

戰後，民藝雖然陷入低迷時期，但到了二十一世紀的今天，因為生態學（＊頁124）和慢活意識的高漲，具有共通點的民藝重新獲得青睞。柳宗悅和他周圍的民藝藝術家，甚至是著名收藏家青山二郎、白洲正子等人的功績，都獲得重新評價。

工藝則是在一九八〇年代以後的流行，以運用黏土或纖維的表現登場。不過，以材料命名的這些表現，立刻被「黏土工藝」（clay work）、「纖維工藝」（fiber work）等名詞所取代，明白展現出工藝容易被收歸為藝術潮流之一的特性。

近年來，這些新工藝在海外藝術展獲得介紹的機會增加，「可愛」、「肌理」等成為常用的關鍵字。

藝術和攝影之間，向來存在著難以跨越的高牆。不過，一九八〇年代以後，擬態主義（＊頁70）運用攝影作品合成另一種新的印象，葛哈特、瑞希特、安森・基弗等人積極運用照片的繪畫登場。；另一方面，羅伯特・梅普索普、赫慕特・紐頓等人的時尚照片被視為藝術作品，頗受好評。藝術和攝影之間的界線逐漸消失。同時，攝影家的個展地點，原本都局限於相機廠商經營的畫廊（＊頁140），但在美術館或藝術領域的畫廊舉辦攝影展，也愈來愈稀鬆平常。藝術和攝影之間再無界線的這股浪潮，在一九九〇年代以後正式向日本襲來。

在日本，最如實體現藝術與攝影無界線的攝影家，應該就是荒木經惟和森山大道，兩人從一九六〇年代開始就已經從事攝影，擁有長期經歷。一九八〇年代以前，以探索女性情欲作風而著稱的荒木經惟，在妻子於一九九〇年離世後，作風更趨偏激，他強烈展現自己性格的作品，可說是攝影版的暴露自我的私小說。另一方面，森山大道大量拍攝快照，地點包括他做為活動基地的新宿，以及世界各地街道，充分發揮其獨特本領。森山獲得矚目後，曾經和他一起發行同人誌《煽動》的中平卓馬、高梨豐的作品，也重新獲得注意。

出生於戰後的杉本博司，拍攝劇場的鏡框式舞台、海景等高完成度的連續照片的裝置作品（＊頁122），在海外也獲得高度評價。

女性攝影家的抬頭也值得注意，而首先想到的代表人物就是石內都。她在大學專攻染織，後來開始從事攝影，近年來，以傷痕、皮膚為主題的作品受到矚目，獲選為二〇〇五年威尼斯雙年展日本館的代表藝術家。

此外，新世代的女性攝影家中，可舉出柳美和，她的作品以呈現追求現實和虛幻之邊境的女性形象而著稱。此外，石內都曾獲獎的木村伊兵衛獎，是新人攝影家一躍成名的登龍跳板，得獎者人才輩出。蜷川實花、HIROMIX、川內倫子、小野寺由紀、澤田知子等年輕女性攝影家陸續獲獎，她們的鮮活感受性，以「女孩攝影」（girly photo）之稱獲得喜愛。出身木村伊兵衛獎的還有野口里佳、長島有理枝、野村佐紀子等人，都十分活躍且獲得矚目。

隨著藝術和攝影之間的無界線，環境也隨之變化。一九九一年，第一間公立的攝影專門美術館「東京都攝影美術館」開幕，許多年輕畫廊主也開始積極引介攝影作品。在英國獲得特納獎的沃夫岡・提爾曼斯也被引介到日本，他大大小小、各式各樣的攝影作品散亂布置在一整面牆上，以近似裝置作品的獨特方式展出，影響許多年輕攝影家，更加速攝影展的藝術化。

此外，科技的進展也是一大要因。直到不久前，提到攝影展中的作品，仍然清一色是傳統銀鹽的黑白照片，然而近年來，解像度和防止褪色的技術進步，彩色照片可以無所顧忌地展示。此外，數位攝影從一九九○年代後半開始快速普及，透過圖像的數位化，過去無法加工的類比攝影作品變得能夠加工，再加上幾乎同時期普及的網際網路，徹底改變攝影表現的可能性。又稱為數位圖像的數位攝影所潛藏的可能性，還有待發掘。

所謂的雕刻，是將木、石、黏土、石膏、金屬等材料，根據雕（以鑿子等工具挖掘）、塑（捏製成型）、鑄（將溶解的金屬或玻璃倒入鑄造模型、冷卻成型）等技法，製作而成的立體作品總稱。它和繪畫一樣，都是歷史悠久的藝術領域。不過，二十世紀後半，歷經抽象表現主義（*頁30）、低限主義（*頁48）對於知覺和形態的徹底追求，加上裝置作品（*頁122）這種嶄新表現的登場，出現了迥異於以往雕刻定義類型的作品，雕刻這項領域因此面臨重新定義的景況。

歐美對於嶄新雕刻表現的追求，在一九七〇年代最為顯著。在美國，伊娃‧海斯、布魯斯‧諾曼、理查‧塞拉、羅伯特‧史密森等人，對於追求知覺、結果導致愈來愈壓抑的雕刻形態，進行重新思考，嘗試導入低限藝術所排除的場所性、身體性、幾何學性等意識。同一時期，在英國，安東尼‧卡洛、菲利浦‧金等人，也製作強調幾何性或是製作者身體性的作品，稱為「新世代雕刻」。

藝評羅莎琳‧克羅斯為這種嶄新雕刻表現出的劃時代意義，做出最佳的定位註解。一九七九年，克羅斯發表的論文〈擴展場域中的雕刻〉中，以肯定和否定的觀點，相互對照傳統雕刻和這些嶄新雕刻的不同處。她認為，傳統的雕刻作品在脫離原本所處的建築或風景之後，本身能夠成為獨立自主的形態；然而，經過抽象表現主義、低限藝術等探究知覺的結果，這種獨立性已經達到飽和狀態，於是和周圍的建築、風景結合的嶄新雕刻表現進而興起。雖然這篇論文中，也廣義地將部分地景藝術包含於雕刻中，不過，克羅斯對於前述藝術家作風的論述非常適切。現在，認為雕刻表現是透過「擴展場域」的出現，從現代主

義轉移到後現代主義階段，已經成為最權威的解釋。

於是，經歷後現代主義的雕刻表現，在一九八○年代迎接所謂「雕刻的復權」的鼎盛時期。作品顯著呈現這種傾向的有托尼‧克拉格、安尼施‧卡普爾、理查‧狄肯、安東尼‧葛姆雷等年輕藝術家。在他們嶄露頭角的英國，這些藝術家興起的風潮稱為「新英國雕刻」。他們運用廢棄材料、塑膠等和以往截然不同的雕刻材料，以文學、科學為主題，重新找回低限藝術之後為了追求知覺而消失的故事性，因而獲得好評。在迎接二十一世紀之際，英國新世代的雕刻家馬克‧奎因、瑞秋‧懷特雷紛紛竄起，而在德國，主要是出身新表現主義（＊頁64）系統的史蒂芬‧巴爾肯霍爾、沃爾夫岡‧拉布等藝術家登場，製作引進繪畫、裝置作品等技法的作品。

■

在日本，這個傾向的出現是以物派（＊頁100）為最大分水嶺。物派的立體製作和以往的雕刻大為不同，題材、裝置的性格濃烈，如何傳承發展物派的中心思想曾是一大試金石。

結果，追求量塊性的戶谷成雄、遠藤利克、黑川弘毅，意欲重新恢復具象性的舟越桂；多採用工藝（＊頁82）為主題的多和圭三、橋本真之等不同流派出現，新世代的小谷元彥、名和晃平等藝術家也繼之登場。

現代美術のキーワード100

潮流・日本篇

在太平洋戰爭後，日本一些藝術家所嘗試的繪畫作品風格，主要是採訪、記錄、傳達引起熱烈關注的政治社會事件。其特徵在於濃烈的寫實主義畫風，代表人物有山下菊二、池田龍雄、中村宏、桂川寬、勅使河原宏等。有人認為，一九六〇年代赴美、並和日本藝術訣別的河原溫的早期作品也屬於這個範疇。

二次大戰結束後，日本的年輕藝術家希望透過創造嶄新藝術打造和平的社會，在這股浪潮下，成立了許多藝術團體。其中，山下菊二、池田龍雄、中村宏等人，呼應日本青年美術家聯盟（簡稱美青聯）的號召「擁有創新欲望和熱情的青年藝術家，為了邁向和平與自由，以及根源於和平自由的現實，我們必須團結，反抗阻礙創作的一切存在」，加入聯盟。美青聯所提倡的就是紀實繪畫。

「紀實」（reportage）即是法文的「採訪」之意，意謂著根據詳盡的現場採訪寫實描寫。這個想法，源自於美青聯主要成員參與的奧多摩水壩建設反對運動，再加上受到英法同時期社會派藝術運動的影響。於是，相關藝術家在一九五三年舉辦了「日本——藝術家眼中的日本」展。

在前述代表人物中，社會意識最強烈的是山下菊二。曾參與奧多摩水壩建設反對運動的山下菊二，在「日本——藝術家眼中的日本」展的參展作品，是採訪真實事件而創作的《曙村物語》，成為最早確立紀實繪畫地位的代表畫家。後來，他參與松川裁判、安保鬥爭、狹山裁判，並對天皇制度發表批判性見解，透過《無法見到的祭典》、《葬列》、《轉化期》

紀實繪畫

等作品發揮批判性。他晚年的畫風，則轉變成似乎帶有超現實主義（＊頁14）的風格。

池田龍雄十七歲時曾以少年空軍的身分嘗過戰敗滋味，所以畫風更尖銳地批判戰爭的現實。他以《船東》參加「日本──藝術家眼中的日本」展，日後也發表許多寫實畫風強烈的作品。

比池田龍雄稍微年輕的中村宏，也是以濃厚寫實畫風格為特徵的畫家。中村宏參考勃魯蓋爾、里貝拉的繪畫，以及艾森斯坦的電影，思考出強調輪廓線的廣角畫面，在代表作品《砂川五番》中，盡情展現這種獨特畫風。後來，他對現實的政治幻滅，很早就企圖轉換方向，發展出詭異的少女造形，走出另一條道路。

河原溫最早期的系列作品《浴室》（以狹窄浴室為主題，他的作品也稱為「密室繪畫」）是比較例外的作品，但其他紀實繪畫多半是採訪自基地鬥爭。這是因為當時許多藝術家認同的日本共產黨，採取武裝鬥爭路線；然而，統一之後的共產黨改走非武裝路線，紀實繪畫因此喪失最初的動機，逐漸衰微。後來，曾經參與這項運動的部分藝術家轉換創作方向，不再直接前往當地採訪，而是依據報章雜誌、文學作品等進行創作。

紀實繪畫常被誤解為社會寫實主義（讚賞社會主義、為了啟蒙勞工而存在的藝術。在東歐諸國是政府長期認定的官方風格），其實絕非如此。紀實繪畫反而具有「以記錄式藝術做為否定超現實主義媒介」性格，是記錄性色彩濃厚的繪畫。

以日本關西地區為據點的前衛藝術團體，常簡稱為「具體」。一九五四年十二月，原本為藝術團體「二科會」中的前衛團體九室會成員的吉原治良，召集嶋本昭三、山崎鶴子、正延正俊、吉原通雄、上前智祐、吉田稔郎、東貞美等十五人成立協會；翌年，另一個藝術團體「新製作協會」的白髮一雄、村上三郎、金山明、田中敦子等人也加入。同年七月，協會在蘆屋川旁舉辦戶外實驗展。同年十月，在東京舉辦具體美術第一屆展覽，自此展開二十一次展覽，直到一九六八年。

協會的主導人吉原治良，原本是經營石油公司的企業家，另一方面，戰前是關西學院學生的他，以二科展等為舞台從事創作活動。協會中其他成員的年齡和他頗有差距，實際上可說是師徒關係，而這也是其他戰後藝術運動幾乎看不到的明顯特徵。該協會的具體活動，無論好壞，其實都依附在主導人吉原的論點「畫出前所未見的繪畫作品」上。說穿了，若沒有得到吉原的認同，就無法立足於協會中。

時至今日，具體美術協會做為一個率先實踐跨領域活動的藝術團體，獲得很高的評價，也成為代表日本戰後藝術的潮流，聞名海外。協會成員彷彿呼應吉原治良號令般的創作，像是村上三郎將紙撕破、嶋本昭三的「郵件藝術」、白髮一雄塗滿泥巴的身體表現、田中敦子的電氣服等，都是其中典型。他們積極引進今日所稱的表演藝術（*頁38）或媒體藝術（*頁202）的態度，和同時期以東京為舞台的實驗工房（*頁94）並稱雙璧。他們大膽的身體表現，雖然不久後的東京讀賣獨立展（*頁96）、九州派等其他地區的前衛表現中也看得到，

不過，具體美術協會的最大特徵，則是將這些想法實踐在繪畫或造形創作上。此外，當時，吉原治良和書法家森田子龍往來密切，因此繪畫表現中也摻雜前衛書法的影響。

對具體美術協會的成員而言，一九五七年米歇爾‧達比耶、喬治‧馬修等人的訪日，是一大轉機。兩人造訪日本，掀起「無形式藝術旋風」的熱烈迴響。訪日期間，達比耶和協會的成員實際交流後，盛讚他們是「日本的無形式藝術」，後來在海外舉辦的展覽中還加入他們的作品。於是，具體美術協會原本跨領域活動的方向因此改變，此後只專心於繪畫領域。成員間雖然曾提出戶外創作的想法，結果因無法超越之前的創意而作罷。雖然具體美術協會在海外的名聲高漲，許多作品也都在歐洲亮相，然而，成為無形式藝術的一員，也讓他們被批評失去初期的獨創性。

一九七二年，吉原治良過世，具體美術協會因而解散。不過，其實在更早之前，田中敦子和金山明等主要成員就已經退出，協會在一九六〇年代就已經名存實亡。一九七〇年的大阪世博會中，連續三天，以巨大氣球和化學消防車打造壯觀無比的「具體美術祭」，成為這項曾經引領風潮的藝術運動最後的光榮演出。

◼

獲譽為「日本的無形式藝術」的具體美術協會，隨著無形式藝術在海外凋零，也隨之步上後塵，遭到世人遺忘。不過，近年來，該協會在尚未和無形式藝術相遇前，幾乎未受到海外藝術影響時的獨特原創性，開始獲得高度評價。此外，協會一九六〇年代以後的發展向來不受好評，但現在也獲得重新評價的機會。

一九五〇年代，以日本關東地區為活動據點的綜合藝術團體。參與其中的藝術家，在美術領域有山口勝弘、北代省三、福島秀子、今井直次；音樂領域則有武滿徹、湯淺讓二、秋山邦晴、福島和夫、鈴木博義、園田高弘，以及攝影家大辻清司等人。多樣化的成員橫跨美術、音樂、文學、攝影、舞蹈等領域展開活動，舉辦合併演奏會和展覽會的發表會。

實驗工房成立的起源，是在二次世界大戰結束後不久。一九四八年，日本前衛藝術家俱樂部在東京御茶之水主辦「現代藝術夏季講習會」，山口勝弘、北代省三、福島秀子三人都是參加者。講習會中，三人志趣相投。同年，三人一起參展「七燿會」展（於東京日本橋的北莊畫廊），又在北代省三的家中舉辦「三叉戟」研究會，開始對前衛藝術產生共識。翌年，山口勝弘結識音樂界的秋山邦晴和湯淺讓二，於是開始積極構想跨領域的綜合藝術運動。再加上武滿徹、福島和夫、鈴木博義等人的參與，加速運動的推動。

實驗工房正式成立於一九五一年八月，名稱是由多位成員所景仰的藝評瀧口修造所命名。瀧口修造當時以東京的竹宮畫廊為據點，積極發掘年輕藝術家，周圍充滿了濃厚的沙龍氣氛。實驗工房第一次的作品發表是在同年十一月。當時，讀賣新聞社藉著日本橋高島屋百貨舉辦畢卡索展之際，委託實驗工房策畫展覽周邊的相關活動。於是編舞者兼舞者的益田隆，以及芭蕾舞者谷桃子演出了芭蕾舞劇「生命之喜悅」。

從翌年一九五二年的第二次作品發表會之後，他們在當代音樂的演奏會場中設置造形作品，並布置燈光照明，開始運用多種媒介發表作品。第二屆發表會中，首度在日本演出梅

045.
實驗工房

湘、巴爾托克等人的作品；同年第三屆的發表會中，展出山口勝弘的立體作品《展示櫃》，持續進行音樂和美術領域交流的作品。

一九五三年的第五屆發表會，展出組合幻燈片放映機和音響的影像音響作品《自動幻燈片放映機》；一九五四年在日本首度演出荀白克的《月光小丑》等作品。這些活動一直持續到一九五七年，不過，由於成員日益繁忙，很難共聚一堂舉辦活動，一九五七年團體宣告解散。

雖以「實驗工房」為名，但是這個團體並無實際的活動據點，也沒有運動的宣言，或是解散聲明。許多成員都在讀賣獨立展（*頁96）參展過，也會和成員以外的藝術家合作，組織的存在方式其實非常彈性，活動從不限定固定成員。此外，出身技術人員、精通量子力學和航空力學的北代省三，讓實驗工房不限於美術和音樂的跨界融合，對於當時結合藝術和科技的嘗試也扮演了重要的示範作用。成員中，武滿徹和山口勝弘後來在國際上具有知名度，也榮耀了孕育兩人的「實驗工房」。

可是，由於其活動範圍不限於美術，橫跨多項領域，所以在介紹日本當代藝術的代表性著名展覽中，例如「前衛藝術的日本一九一〇〜七〇」展（一九八六年，龐畢度文化中心）、「戰後日本的前衛美術」展（一九九四〜九五，橫濱美術館、古根漢美術館等）都沒有介紹實驗工房。此外，相較於同時期、以關西地區為活動據點的「具體美術協會」（*頁92），它也很難有所定評。

日後的藝術界對於應該如何定位實驗工房，也面臨難題。

一九四九～六三年，每年春天在東京都美術館舉辦的展覽，主辦單位是讀賣新聞社。一九四九年，這個展覽以「日本獨立展」之名揭開序幕。然而，美術團體「日本美術會」的同名展覽早已先行存在，所以在受到日本美術會的再三抗議後，一九五七年改稱為讀賣獨立展。

獨立展之名，來自於十九世紀後半的法國。當時法國常舉辦獨立展，以便對抗官方展，其原則是不限資格、不用審查、每個人都能參展，也沒有獎項。當時，日本雖然還有每日新聞社舉辦的當代日本藝術展，但從未有大報社舉辦氣氛如此自由的當代藝術展，所以許多年輕藝術家爭相參展，參展作品的表現手法一年比一年偏激，被視為是藝術反社會性的表現。初期的參展者有實驗工房（＊頁94），後來有新達達組織、九州派（以九州為據點的前衛藝術團體，成員有菊畑茂久馬等人）的許多成員參展。此外，未參與任何團體的河原溫、工藤哲巳的早期作品，也是以這項展覽為舞台發表。

一九六〇年的第十二屆展覽，展出以「反繪畫・反雕刻」為主題的作品。在展覽結束後，這些參展的藝術家立刻組成新達達組織，成員包括居領導地位的吉村益信，還有藤原有司男、赤瀨川原平、荒川修作、風倉匠等年輕藝術家。無須贅言，團體名稱源自於美國的新達達（＊頁40）。這些藝術家的登場，也成為倡導無資格、無審查的讀賣獨立展的精神象徵。

「在二〇・六世紀、地球一片赤紅中登場的我們，避免遭到虐殺的唯一手段，就是自己成為殺戮者」，誠如他們的宣示一般，這些藝術家的活動極為偏激，一九六〇年舉辦的三

次展覽中，發表許多令人印象深刻的作品。其中，吉村益信的「東京都美術館爆破計畫」尤其是反藝術（＊頁178）的代表象徵。不過，這項潮流十分短命，不久就宣告終結。

趁著新達達組織成員嶄露頭角的機會，孕育他們的讀賣獨立展的參展作品也因此更為偏激，做為舉辦會場的東京都美術館忍無可忍，終於在一九六二年底制訂「陳列作品規格基準要點」，拒絕下列作品的展示：(1)會發出令人不悅聲響或高音的作品；(2)使用可能會發出惡臭或腐敗材料的作品；(3)使用利刃等具有危險性素材的作品；(4)令觀眾感到極度不悅等唯恐觸犯公眾衛生法規的作品；(5)使用砂石、沙粒等直接鋪在地上，或是會毀損污染地面材料的作品；(6)從天花板直接垂吊而下的作品。

這份要點等於描述了當年展覽中的混亂情況，不過，偏激反社會的展示卻絲毫不見改善之意，結果，主辦的讀賣新聞社於一九六四年第十六屆開展前夕，臨時宣布停辦，之後也沒有復辦。藝術家們對於展覽突然停辦感到忿恨難平，後來雖然也企畫了幾次相同主旨的獨立展，不過因為缺乏贊助者，只能咬牙苦撐經營，最後都無疾而終。

■

這個臨時停辦的事件，恰恰闡述了自由和無秩序的一體兩面關係，而且，時至今日，大報社未曾再舉辦同樣主題的展覽，可得知它們贊助當代藝術的極限。不過，做為文化事業的這項展覽雖然無預警地遭到強迫終止，但是讓新達達藝術家輩出的成果，確實在日本的戰後藝術史上留下深刻足跡。

一九五〇年代在日本藝術媒體界喧騰一時的論爭，因成為重新思考「藝術是什麼」的契機而為人所知。

這項論爭起始於不同領域的建築媒體界。最初是因為《新建築》雜誌一九五五年一月號中，丹下健三和川添登的對談，後來白井晟一等人也加入相關論爭。在對談中，丹下健三對於建築和傳統的關係提出兩種選擇：⑴以傳統形式為優先的傳承方式；⑵不是承繼形態，而是承繼精神。丹下表明自己是根據⑴的立場，和岡本太郎的繩文論不謀而合，以此展開議論。岡本太郎是將日本的傳統原型分為繩文和彌生（編註：「繩文時代」和「彌生時代」都是日本考古學上的時代區分，時間約在舊石器時代之後、西元前三世紀之前）兩種，他批判承繼「物質的情趣」和「風流雅致」的後者，頌揚以直穴式住居、伊勢神宮、民房等象徵的前者，才是真正的狄奧尼索斯式（希臘神話的酒神，引申為陶醉、激情的表現，是阿波羅的反義詞。尼采使用於《悲劇的誕生》中）。

根據這項論爭中提出的想法，藝術領域也出現兩位截然不同的藝術家。一位是野口勇，一位是岡本太郎。身為日裔第二代的野口勇出生於美國，一九五〇年以雕刻家的身分造訪日本。他以北鎌倉和四國為據點，積極進行創作活動，除了雕刻外，也發表《光明》等照明設計作品，並經常讚揚父親的祖國、也就是日本的傳統美。戰敗後，日本對美國充滿自卑心結，所以對於日裔第二代的野口勇所發表的一連串言論，日本藝術界都認為是日本傳統和西洋現代主義的連結，深表歡迎。產品設計師劍持勇高唱融合日本傳統美和現代主義的

047.
傳統論爭

伝統論争　　　controverse of tradition

「日本現代主義」，應該也是受到野口勇強烈的影響。

少數毅然向野口勇的傳統觀提出反論的其中一人，就是岡本太郎。岡本痛批野口的創作只是「唱高調」，缺乏「草根性」，根本悖離日本傳統。岡本太郎曾在法國留學十年，專攻文化人類學，他認為日本傳統是當地風俗性的事物，這項貫徹始終的觀點，濃縮歸納在一九五六年出版的《日本的傳統》一書中，以繩文和彌生的比較圖表來表示。岡本的立場是擁護前者，然而，他的理論並不只是單純守護從遠古傳承下來的傳統，而是根基於「傳統是創造」的前提，積極活用繩文的傳統來展開前衛藝術的創作。岡本的這個比較圖表獲得白井晟一的參考採用，將新的論爭火種拋回最初掀起論爭的建築界。

◼

一九五六年，岡本太郎積極參與「世界‧今日的美術」展，透過這場展覽，促成無形式藝術（*頁32）獲得日本接受，貢獻卓著，這可以說都歸功於岡本以傳統做為前衛推展的觀點。

當時，無形式主義通常和日本的南畫（源於中國南宋的文人畫）相關，後來，遇上具體美術協會（*頁92）後，開始發展成為獨立的繪畫表現。這種國外潮流與國內潮流的邂逅，讓外來遇上土著、西洋對日本等的老套公式旋即瓦解。後來，岡本為了追求繩文的傳統，旅行東北和琉球，不過，這是完全不同於日本戰後藝術發展的領域嘗試。

在日本迎向高度經濟成長期、高唱「現在已不是戰後」，而戰後藝術正打算站穩腳步之際，傳統論爭也結束了階段性任務，逐漸退居成為歷史背景。

一九七〇年代前後在日本展開的藝術運動，指的是運用土、石頭、木頭等材料，以幾乎未加工的方式創作的裝置藝術（＊頁122），並以此為主發展的潮流。它以現象學和場域論為理論依據，此外，與當時的學生運動關係密切的這一點，和法國的表面支架運動（＊頁54）義大利的貧窮藝術（＊頁52）等同時期的海外藝術潮流，有共通之處，所以可定位為低限主義（＊頁48）世界趨勢中的一環。潮流的命名者不詳，不過，現在提到這個潮流時，經常會參考當時的著名藝評峯村敏明的定義：「一九七〇年前後的日本，一群藝術家在藝術表現的舞台上，不是將未加工的自然物質或物體視為材料，而是視為登台主角，嘗試直接從物質的存在、物質的作用抽取出某種藝術語言。」

參與這項運動的藝術家，包括李禹煥，以及出身多摩美術大學的關根伸夫、吉田克朗、成田克彥、小清水漸、菅木志雄等人。提到這項潮流時，原本都是將李禹煥和多摩美術大學的六人視為創始成員，但現在多半會再加上包含榎倉康二和高山登的「藝大派」原口典之等人的「日本大學藝術學系派」等。除了出身韓國、在日本大學研究哲學的李禹煥較為年長外，其他都是二十多歲的年輕藝術家。「李＋多摩美大派」的活動始於一九六八年，關根伸夫在第一屆的神戶須磨離宮公園「現代日本戶外雕刻」展中，展出作品《位相－大地》。

他在地上挖出圓桶狀的洞穴，旁邊再堆積和洞穴等量同形的泥土，透過這種暗藏玄機的方式，企圖傳達「存在」的意識。由於關根曾經擔任高松次郎的助手，所以這個觀點應該是受到高松次郎的強烈影響。這項作品發表之後，小清水漸、吉田克朗等人也開始行動，他們

都出自多摩美術大學齋藤義重的門下。在這些成員中，李禹煥和菅木志雄是傑出的理論家，為眾人活動理論核心的形成有所貢獻。另一方面，幾乎在同一時期，「藝大派」的榎倉康二發表以廢油、瀝青創作的作品，「日本大學藝術學系派」的原口典之發表使用鐵板的作品。在他們的作品中，「物質」是媒介，同時也是主題，和「李＋多摩美大派」幾乎不以「物品」本身為主題，在表現上有著極大差異。不過，「李＋多摩美大派」的藝術家幾乎都是繪畫科班出身，他們的活動是想透過繪畫式的視覺，追求「物質」的存在性，這點和其他派別就具有共通點。因此，最初對於「李＋多摩美大派」的古怪活動而命名的「物派」一稱，本來具有強烈的輕蔑之意，然而在同時期展開，毫無關聯性的「藝大派」、「日本大學藝術學系派」的活動也逐漸納入，使其成為範圍更廣泛的藝術活動的名稱。一九七〇年，在東京都美術館舉辦的中原佑介企畫的「人類與物質」展，可以說是確立「物派」評價的展覽。當時許多沒沒無名的「物派」年輕藝術家發表多件作品的這項展覽，令人強烈連想到和國外低限藝術共通之處的先驅性，成為流傳後世的原因。

一九八七年，西武美術館舉辦「物派與後物派的發展」展，在歷經一段時間後，物派已經逐漸成為歷史，而戶谷成雄、遠藤利克、川俣正等後續世代的藝術家則定位為「後物派」。同樣身為後續世代的藝術家，「後物派」和成立「美共鬥」（多摩美術大學成立的學生組織，痛批物派等前一世代的美術思想）的彥坂尚嘉、堀浩哉，仍然持續敵對。不過，這些累積的批判卻對物派的歷史化有其貢獻。在海外，物派透過聖艾蒂安美術館（法國）、泰特畫廊（英國）等展覽的引介，成為代表日本戰後藝術的潮流之一，獲得高度評價。

當代藝術家村上隆提倡的概念。村上隆注意到大和繪、水墨畫等傳統日本繪畫（＊頁170），和當代的日本漫畫、卡通都欠缺遠近感，因而反向思考，認為這種平板式構圖才是日本藝術的優勢，這個概念具有強烈的策略性。

二○○○年，村上隆在東京和名古屋的巴而可畫廊策畫了「超扁平展」，除了自己之外，集結奈良美智、GROOVISIONS、森本晃司、ENLIGHTENMENT（HIRO杉山）、町野變丸、金田伊功、BOME（海洋堂）、竹熊健太郎、Nakahashi Katsushige、HIROMIX、佐內正史、青島千穗、高野綾、Mr.等藝術家（部分是漫畫、卡通等領域的創作者），令人對其策略性留下深刻的印象。

村上隆的這項策略當然深受他本來的所學、也就是日本畫的歷史意識的強烈影響，其中影響至深的著作，應該是藝術史家辻惟雄的《奇想的系譜》。書中舉出的岩佐又兵衛、狩野山雪、伊藤若冲、曾我蕭白、長澤蘆雪、歌川國芳等人的特徵，都在於怪誕的趣味，古怪的筆調。他們在以往的日本藝術史中，都是被視為異端分子的畫家，然而村上隆從他們作品發現共通的平面性，就是超扁平的最重要依據。

另外也有人認為，超扁平和歐美當代藝術中所提倡的平板床式（flatbed）具有共通點。平板床式是一九七二年，藝評利奧・史坦伯格注意到新達達（＊頁40）代表藝術家羅伯特・羅森伯格的作品，進而提倡的概念。他排除以往垂直擷取世界的繪畫觀，提出以所有物品不斷重疊而成的平面舞台的繪畫觀。二○○一年，巡迴到洛杉磯當代美術館的「超扁平展」

引起廣大回響，也是因為已經先有平板床式這項概念，村上隆的挑釁反而被視為隱含正統藝術史的脈絡，因而獲得接納。

後來，二〇〇五年，村上隆在紐約的日本協會舉辦「LITTLE BOY」展，他注意到自己創作來源的漫畫卡通等御宅族文化，其實誕生於美國，在這個文化歷經經日本化的過程中，再重疊加入戰敗國日本的情結，加以展現。這項展覽榮獲國際藝評人協會美國分部選為紐約地區最優秀主題展，獲得高度評價。

超扁平在日本國內的評價毀譽參半。擁護者的代表人物是哲學家東浩紀。他在二〇〇一年出版的《動物化的後現代》中，比較遠近法式的西洋空間認知，以及非遠近法式的日本空間認知，指出除了村上隆參考的漫畫和卡通外，在電腦螢幕中所展開的美少女遊戲的世界觀，也潛藏著和日本空間認知相同的結構；「超扁平」具備一定的歷史脈絡，絕對能夠在日本當代文化中推廣。

此外在建築領域裡，伊東豐雄、妹島和世等人的作品從正面削去多餘裝飾物、以簡單驅體為特徵，也被解讀是「超扁平建築」。這項概念已經跨越藝術狹隘的框架，正嘗試被演繹成一種設計語言。

■

另一方面，漫畫卡通界則認為村上隆掠取御宅族（＊頁130）文化的表面，只為方便己之用，因此強烈反彈，並常常批判超扁平只不過是二次元禁斷症候群的另一種說法罷了。

意指「小型普普」，這是二〇〇七年，藝評松井綠提倡的概念。這概念是嘗試為新時代的藝術傾向，找出「組合從各種經驗和資訊蒐集而來的斷片，構築獨特的美學和行動風格」，以及「為了賦予落伍的物品、遭人遺忘的場所、平庸的消費財等嶄新的使用之道，而打造的遊戲或狀況，能夠為煩悶無聊的日常生活賦予意義，喚醒新社群的意識」。

二〇〇七年春天，水戶藝術館舉辦松井綠策畫的展覽「通往夏天的門扉：微普普的時代」，參展者包括十五組藝術家，有奈良美智、杉戶洋、落合多武、有馬薰、青木陵子、高野綾、國方真秀未、島袋道浩、野口里佳、半田真規、森千裕、田中功起、K.K.、大木裕之、泉太郎。所有的作品都一樣小，主題都是取自細微的日常體驗。參展的畫家，除了已有諸多成績的奈良美智外，其他幾乎都是松井稱為「第三世代」的年輕藝術家。

這項概念的最大核心是「普普」和「小」。前者並非像普普藝術（＊頁44）般運用大眾文化，而是指「不仰賴制度、自己決定生活方式等一般大眾的立足點」這種較不同的含意。至於「小」，則是來自德勒茲和瓜塔里的「少數文學」概念，以及米歇・狄雪圖「再利用」的概念，經過松井綠個人的解讀延伸而得。

「少數文學」的概念，是德勒茲和瓜塔里兩人在一九七五年出版的《卡夫卡——邁向少數文學》中所提倡的。他們注意到卡夫卡、喬伊斯、貝克特等在社會性、語言性居於少數派的文學家，將此立場轉換為豐富的想像性。這項概念，和松井所發現的年輕藝術家的「小普普」具共通性。

「再利用」是社會學家狄雪圖在其《日常生活實踐理論》中，傳承昂利·列斐伏爾、情境主義國際（＊頁156）的理論、注意到低所得移民和兒童等的不顯眼消費活動的概念。松井綠從他們「以目前擁有的物質應急」的創意工夫，也發現了和「小普普」的共通點。總之，松井對「小」的注目，是不同於強烈意識到全球市場（＊頁110）、而將「日本」往前推的「大普普」，是意欲開拓另一種可能性。

一九九○年代開始從事藝評活動的松井綠，不斷注意歐美的最新藝術潮流，其中最關心積極導入異文化要素的「大眾藝術」。「微普普」的概念其實可說是「大眾藝術」的進化形。在不斷「全球化」的當代社會中，重視個人體驗、而非體系價值觀的想法，也適用於許多海外的藝術家。

類似微普普的概念，有美國藝評克雷格·歐文斯在一九七○年代提倡的「寓言」。寓言是指不直接表現原本抽象式的概念，而是運用其他具體形象表現的技法或形式，這是基督教圖像學一直以來運用的解釋法。當時的世界受到美蘇冷戰結構的支配，藝術家因此運用更貼近個人的主題創作，以對抗這種時勢，而歐文斯就將寓言的概念套在這些藝術家的創作態度上。其實，歐文斯是嘗試從後現代主義（＊頁196）的立場，介入「大敘事」（＊頁126）所支配的現代主義。而提倡微普普的松井綠的觀點中也可說具有同樣結構。

現代美術のキーワード100

概念篇

提供環境給藝術家能在特定時間內進駐特定場所，進行專心創作的計畫，或是專為此設計的設施等總稱。運作這類計畫的單位有地方政府、非營利團體、美術館、民間企業等，所以在國際交流、振興文化、發掘年輕藝術家等實行計畫的目的和藝術家的選擇標準上，也各不相同。這個提供良好環境以培育藝術家，就像現代版的贊助人制度，目前已經非常普及。對許多藝術家而言，這是深具意義的獎學金，同時，駐村經歷具有和參展經歷、獲獎經歷同樣的意義；除此之外，也有不少藝術家將進駐海外設施創作當成一種短期留學。近年來，建造相關設施，也常用來做為整頓振興偏遠地區計畫的一環。

藝術家出外學習修行，其實是自古以來的傳統，二十世紀初，紐約州已有旅居型的工作室。而現在藝術家駐村的這種形態，則是在一九七〇年代於歐美落實普及而成的。這項計畫的先驅，有在一九五〇年代美國北卡羅萊納州的山中，培育出羅伯特·羅森伯格等人的寄宿學校黑山學院，該校在音樂家約瑟夫·艾伯斯、約翰·凱吉等人的指導下，進行獨創的藝術教育活動；還有現在是紐約現代美術館部門之一的紐約當代美術中心P.S.1。此外，德國的ZKM、奧地利的電子藝術中心等美術館（＊頁182）經營的設施，在推廣一般人還不熟悉的媒體藝術（＊頁202）上，貢獻甚多。

世界各地開辦了許多藝術家駐村，許多藝術家也為了追求更良好的環境往來國際間。不過，藝術家要參加徵選，多半需要一定的經歷。以歐美來說，由民間主導的美國，和由公共機關擔任要角的歐洲，在這方面的特性完全迥異，所以也如實反映在文化支援的方向上

（總之，美國是民間主導型，歐美是行政主導型）。

在日本，或許是反映出藝文贊助事業的潮流高漲，在迎接二十一世紀之後，開始建造相關設施。青森國際藝術中心（青森縣）、ARCUS計畫（茨城縣）、秋吉台國際藝術村（山口縣）就是其中代表，這些設施多半以接受海外藝術家為主。其他還有各種進行獨特活動的設施，像是重視地區性、招聘亞洲藝術家的福岡亞洲美術館；以及不採取居住形式，擁有日本唯一的公開製作室，支援藝術家一定期間創作活動的府中市美術館。民間則有遊工房藝術空間等設施，提供藝術家駐村。

◼

希望進駐各項設施的年輕藝術家非常多，所以想進駐條件良好的設施，當然非常困難。尤其是海外的設施，或許還包括語言的問題，資訊不能算是百分之百公開，所以有人認為，它只培育了部分通曉內情的藝術家是其弊害。此外，不將範圍局限於當代藝術，促進活絡和不同領域或地區居民的交流，也是一項課題。基於這點，據點位於東京青山，除了藝術外，也培育設計、音樂等年輕創作者的Tokyo Woder Site設計師駐村，今後將如何展開支援備受矚目。

指進行藝術作品買賣的市場。根據商品、也就是藝術作品的流通形態，可大致分為原始市場（第一次流通）和二次市場（第二次流通）。

◉

原始市場，是指畫廊（＊頁140）和顧客之間直接進行的非公開商業交易。首先由畫廊主設定價格，以這項價格為基準和顧客交涉，再以最後決定的價格交易。決定價格的要素，除了創作的成本之外，還考量到藝術家的人氣、知名度、未來性等。作品的銷售額則由藝術家和畫廊主均分利益。原始市場這個名稱源於它是在原始畫廊進行的交易，不過，和出租型畫廊的交易形態並無太大差異。

以往，在畫廊和藝術家之間的角力關係中，畫廊擁有壓倒性的優勢，要求大眾所不熟悉的藝術家作品降價，也很稀鬆平常。不過，這種角力關係在畢卡索登場後完全改變。畢卡索和德國畫商康維勒簽署了第一份專屬契約，兩人通力合作，巧妙控制作品的流通，成功提升了自己作品的評價。因為畢卡索的成功，許多藝術家開始和有力的畫廊簽署專屬契約。目前，國際上的著名藝術家在每個國家只和一間畫廊簽署專屬契約，已是一種常識。

二次市場則是指不特定買家參與和拍賣會而進行的公開交易。目前，全球著名的兩大拍賣公司蘇富比和佳士得，都是創業於十八世紀，擁有悠久歷史，在美術作品的買賣上，長年以來不斷上演交鋒戲碼。

這些拍賣會的交易對象，涉及所有時代、所有領域的藝術作品，其中，當代藝術作品的價格相對上比較低。尚未有具體歷史評價的當代藝術，以投資標的來說風險較高；而且，

因為不少作品是在接受顧客委託後再創作，沒有出現在市場上，所以要升值通常得等待藝術家死後的評價，以及市場行情。

可是，近年來，在世藝術家的作品以天價成交的例子愈來愈多。金融全球化（*頁146）的結果是，人們對於能夠自己打造價值的實驗性市場，也就是當代藝術市場，愈來愈重視，許多優秀的趨勢分析家投入此業界。而且，不僅歐美諸國，日本、中國（*頁78）、中東等國的資本也加入這個市場。在市場過熱下，像是達米恩・赫斯特的鑽石頭蓋骨作品，以約一百二十六億日圓等天價成交的實例陸續出現。不過，二〇〇八年秋天，美國發生次級房貸風暴，造成全球性金融危機，也立刻波及藝術市場，讓這幾年的狂飆狀態瞬間冷卻。

■

反觀日本的藝術市場，在泡沫經濟時期，人氣都集中在印象派等特定領域，開始真正納入當代藝術是在一九九〇年代後。一九九二年，專門展出當代藝術的大型藝術展覽「日本國際當代藝術博覽會」（NICAF）開始起步，後來改組發展為東京藝術節。一九九〇年代後半，小山登美夫、吉井仁實等年輕畫廊主相繼成立畫廊，以和自己同世代的藝術家為主，積極買賣作品。近年來，參與國外藝術博覽會的畫廊主也愈來愈多，這是因為日本國內缺乏大型收藏家，畫廊的銷售多半需要仰賴海外市場。

在創造藝術作品的藝術家及享受作品的觀眾（＊頁142）間，擔任仲介角色，讓作品在社會中能夠順利傳遞和接受的系統等各種業務的總稱。因為相當於商業上的管理，所以稱為藝術管理。對象涉及美術、音樂、舞台藝術、電影等所有藝術領域，此外也包含國家、地方政府的大型文化政策（公共展廳的建設，讓海內外藝術家短期居住、專心創作的藝術家駐村〔＊頁108〕經營等）、個人的藝術事業等，涵蓋範圍非常廣泛。

藝術管理最古老的形態，起源於歐洲中世紀末期。當時在巡迴各地演出的跑江湖藝人和贊助他們的貴族、商人之間，必須有人進行交涉折衝，因此出現了藝術管理。近代以後，隨著美術館（＊頁182）、音樂廳等的出現，在藝術家和觀眾之間斡旋的業務比重逐漸增加。十九世紀中期以後，歐洲各國以國立劇場為中心，打造了培育和僱用藝術家、作曲家、演員、導演等的制度。另一方面，美國以社區或富裕慈善人士的支援為前提，組成許多地方劇團，因應各地方的地區性，成功發展各自的文化政策。

二十世紀以後，從戲劇衍生的這項管理系統擴展到藝術整體。以美術來說，主要是結合美術館、畫廊（＊頁140）的系統加以發展。不過，編列預算、由國家主導經營的歐洲型，和民間掌控主導的美國型，在個性上的差異依舊留存至今。不過，多半仰賴慈善人士善意的美國型文化支援方式（慈善活動＝用於社會貢獻的概念）能夠順利進行，其實還必須仰仗政府的理解，願意對於藝術貢獻上的捐贈採取免稅措施。

日本方面，主要是由文化廳、國際交流基金等政府機構提供各種業務的輔助金，說起來

是採用類似歐洲的形式，不過規模不大。另一方面，在民間的文化支援上，長期獲得部分慈善人士或收藏家的贊助也有限。在正值泡沫經濟的一九八〇年代後半，許多企業為了提升形象，積極支援文化活動；一九九〇年社團法人企業贊助協議會成立，意指支持文化活動的法文詞彙「mécénat」因此開始在日本普及。熱中於文化贊助的企業有資生堂、三得利等。後來，因為長期不景氣，導致許多企業不得不停止支援活動，但現在已有完備的相關法規和制度，可以期待企業能更進一步持續支持。

■

藝術管理雖然擁有悠久歷史，然而，排斥在藝術中論及商業的氣氛也久居於支配地位，所以相關學術研究的歷史尚淺，目前甚至還未納入美學藝術史學的體系。提及管理，一般多半注意到藝術管理和經營學的相似性，然而，開拓這項領域研究的英國人約翰‧皮克認為，藝術管理的本質，是扮演「藝術」、「觀眾」、「國家」三者間的仲介。另一方面，又指出藝術管理「和藝評、政策、心理學、資訊科學、經濟學、社會學及教育學也息息相關，然而不易和所有學問領域結合」，顯示藝術管理的本質具有難以歸納到三者之中的要素。

一九九〇年代以後，日本許多大學開設藝術管理講座，一九九九年也成立了日本藝術管理學會，進行研究發展和專家的培養。雖然，希望從事藝術管理的人年年增加，然而職缺仍然非常不足，僱用條件也不完備。

原意是在最前線與敵軍交戰的部隊。十九世紀中期，這個名詞衍生出藝術性的意義，指站在階級鬥爭、文化鬥爭最前端的社會主義的藝術運動。到了二十世紀初期，則無關現實的政治黨派，專指為了革新僵硬的常識及支配性的既有藝術，所展開的改革性的藝術運動。因此德國的美學學者培德‧布爾格將前衛定位為藝術這個「制度」的對立面，是很典型的定義。

由此可知，前衛的概念是經歷了脫離政治化的過程，而獲得今日帶有藝術至上主義的意義。的確，比方說無產階級藝術和現今依據特定意識形態（*頁120）的前衛，就很明顯不同。

可是，在一九二○～三○年代，大眾媒體發達，而另一方面法西斯主義和史達林主義擴展勢力，在擔憂藝術將墮落為簡單的娛樂或政治宣傳時，前衛就擔任了防波堤的角色。一九三九年，當時是馬克思主義者的美國藝評克雷蒙‧格林伯格發表論文〈前衛與媚俗〉，將前衛定位為保護高級文化、防禦低俗醜惡大眾文化的防波堤。格林伯格在二次世界大戰中期雖然轉向保守派，但他的前衛觀點日後也未曾改變。

時至今日，格林伯格的論文仍然具有精讀的價值。論文中，雖然凝聚了前衛的核心概念，但也暴露它的極限。因為，如果不承認所有的大眾化或政治宣傳，前衛便只能仰賴和日常隔絕的美術館（*頁182）、全面重視藝術家創意的原創性（*頁134）等除了鑑賞美術作品外，毫無其他目的的狀態；也就是，前衛的成立，只能根據能夠保證「藝術自主性」的制度。

說到前衛的典型，就會提到杜象的作品《泉》（*頁206）。他的作品正因為有「藝術自主性」

前衛

アヴァンギャルド

avant-garde〔法〕

的背書，才得以成立。因此，也令人不得不懷疑前衛的極限就在「藝術自主性」。

而這種前衛的極限，和現代藝術的本質息息相關。現代主義，本來是對於歐洲近代市民

社會的革新性藝術運動的總稱。可是，進入二十世紀後，因為後現代主義（＊頁196）等新思

潮之故，現代主義的意義變質成為必須革新的權威或舊弊。現代主義地位的這種變化，使

得前衛從本來是為了批判對抗既有藝術而登場的攻擊性概念，變質為擁護現代主義的防衛

性概念。

■

二十一世紀的現代，前衛一詞，幾乎不會再拿來闡述歐美的新潮流，只有偶爾用於說明亞

洲或非洲的新興藝術。依據前述，前衛的意義過於具有現代主義性，且無法否定的是，它

後來變成批評後現代主義、文化多元主義（＊頁166）等最尖端藝術的語言。不過，現代藝術

所扮演的角色，在於尖銳批判既有的價值觀和以往的支配性表現，這種精神至今仍然不

變，因此，前衛的意義應該也不會改變。前衛這項概念，如何重新整合成為更具現代性的

思想，可說是今後的研究或藝評的重大使命。

低俗、品味低劣之意，也稱為媚俗（kitsch），這是源於德文「輕蔑」（verkitschen）一詞。這個詞通常都用於否定立場，不過，在藝術的脈絡中，為了批判支配性的潮流，或是為了以其他價值觀對應保守價值觀時，會帶著反論的意味提到這個詞。

品味本來是表示個人嗜好的詞語，從英文的 taste、法文的 goût 等表示味覺的詞語，衍生出「品嘗」的含意，也意謂著體驗美感的審美觀。這裡所指的品味是超越個人嗜好、具有普世價值之意。例如康德《判斷力批判》中的定義：「品味是沒有一切利害和關心，僅根據滿意或不滿意來判斷對象或表象樣式的能力。這種滿足的對象稱為美。」根據這項定義，藝術史的成立，就是許多藝術作品、尤其是品味傑出的作品所構成的「品味的歷史」。

在藝術的領域中，低俗品味長期以來一直是遭到否定的對象。藝評克雷蒙・格林伯格在一九三九年發表〈前衛與媚俗〉，在這篇著名的論文中，他擁護正統派的現代主義繪畫為高級藝術，對媚俗作品則痛批是應該唾棄的低級文化和大眾文化。當時是馬克思主義者的格林伯格後來轉為保守派，雖然信奉的意識形態（＊頁120）改變，這個想法卻從未改變，低俗品味的大眾文化是毫無擁護價值的低級藝術，仍然是牢固不變的認知。

不過，二次世界大戰後，這個認知有些改變。隨著工業化的進步，促成豐富多變的消費社會，正統派的現代主義藝術失去以往的約束力，而且，人們開始強烈要求因應社會變化的嶄新表現形式。一九五〇年代誕生於英國、一九六〇年代席捲美國的普普藝術（＊頁44）的流行，正是這種變化下的產物。這項潮流在一九七〇年代告一段落後，邏輯的、禁欲

055.
低俗品味

bad taste

式的觀念藝術（*頁56）似乎支配著藝術界。然而在一九七八年，紐約新美術館舉辦的「壞畫展」，則是將完全相反的饒舌式、具象風格的繪畫，齊聚一堂公開展覽，將「低俗品味」定位為對當時藝術支配性傾向的對抗概念。

此外，一九八○年代，在擬態主義（*頁70）的流行中，則將表現焦點擺在醜陋的、令人厭惡的物品，因而備受矚目。這是仿效保加利亞出身的文學理論家茱莉亞‧克利斯蒂娃的概念，稱為「落魄藝術」（abjection art）基於從醜惡的東西中發現美的態度所做的反論表現）。

嘗試重新定義低俗品味的議論，最著名的是美國評論家蘇珊‧桑塔格在一九六四年發表的論文《敢曝札記》。桑塔格將「敢曝」（camp）定義為「大眾文化時代的高級時髦」，雖然這就幾乎等於低俗品味，可是她並非將敢曝與優雅品味對比而加以擁護，只是設法保留所有品味判斷，以一種不下判斷的狀態去掌握敢曝。桑塔格的主要意圖，是要批判在各種狀況的變化下、造成品味判斷功能不全的現代社會，而在她同時代以後的大眾文化發展，可說是反映出這項想法。在日本方面，石子順造進行藝術和漫畫的跨領域藝評活動，他的《媚俗論》是最早論述這項想法的著名文獻。

這個概念指的是圍繞在人類身邊的空間或事物，不斷發送無數資訊的狀態。「afford」是意為「賦予、提供」的動詞，加以名詞化之後，成為「affordance」。材質、肌理等看似是表達感覺性的詞彙，然而能夠譬喻表達出事物表面的整體資訊，從這點而言，可視為能夠對應預示性的詞語。這是美國心理學家詹姆斯・吉布森所提倡的概念，他將人類生存的空間視為一種資訊環境，人類希望從中萃取有用的資訊，加以運用。

自認是生態心理學者的吉布森，認為資訊有三個階段，分別是「媒質」(medium)、「物質」(substance) 和「表面」(surface)，所有的資訊環境，都是經過這三種的無限組合而成立。原本這是為了探究人類感覺區而啟發的心理學概念，不過，主動安排資訊環境的觀點，具有能夠廣泛運用在造形藝術中的特性。

吉布森透過預示性的概念，長年不斷思考繪畫的問題。他最終得到的是「繪畫是觀看的對象」這個極為理所當然的結果，然而，這並不是更加認同傳統的視覺理論，反倒是經過徹底否定而得到的結論。

以往的繪畫是根據「圖像理論」而成立，所持的立場是認為光具有反射性質，反射的光線透過眼球聚焦之後形成圖像，並藉由這個理論說明將三度空間轉化為二度空間的遠近法等知覺模式。但是吉布森認為這樣的模式，只有作品和欣賞者永遠都是靜止狀態時才得以成立。他以「光線束」、「光隧道」等自創用語，闡明光不單是反射能量，而是還包含了各種資訊，具有複雜的構造，藉此徹底否定「圖像理論」。

簡而言之，吉布森嘗試的繪畫考察，就是將繪畫構成要素的「線」和「像」，轉換成為「光的構造」和「表面性」，而預示性就是這個觀點的核心概念。預示性，是將以往在光學上認為是視網膜感受到光所形成的色彩，視為是物質表面顯現的資訊環境之一，這是個劃時代的想法。在引進這項觀點後，達文西表現的空氣遠近法，就不是以消失點掌握空間，而是根據空氣層厚度表現遠近感；或是和寫實主義表現截然不同、畫面充滿光的莫內的印象派繪畫；或是希望以藍色、圓錐、圓筒、球等表現三度空間質量感的塞尚後期印象派繪畫；以及強烈受到後期印象派影響的畢卡索、布拉克等人的立體主義（＊頁8）等，就能夠認為這些畫家都是在探求各自的預示性，進而產生和以往截然不同的解釋。

■

不只繪畫，預示性當然也能在所有媒介中發現。在建築和設計的領域中，利用以預示性解讀物質的結構和材質，除了能夠解釋既有作品外，還有助於創作新造形的作品，提供更多嘗試。通用設計（Universal Design，不依照以往的成文規定，不論性別年齡，任何人都能利用的設計總稱）就是其中典型。此外，不受物理性限制的數位空間（＊頁152），就可說是充滿無限預示性的資訊環境，而以這個空間為舞台的媒體藝術（＊頁202）、虛擬建築（在電腦世界中發展的假想建築）等各種嘗試，都正在進行發展中。

表示思想、世界觀的傾向或體系的用語，尤其常用於表示政治信念，例如保守主義者、民族主義者稱為右翼；共產主義者、社會民主主義者稱為左翼。ideology 一詞則源自於希臘文的「觀念」〈idea〉。

最初直接提起這個概念的，是馬克思和恩格斯的著作《德意志意識形態》，因此，意識形態的定義和理論，長期以來和馬克思主義有著難分難解的關係。馬克思和恩格斯在黑格爾歷史哲學的延長線上，將意識形態定位為各個階級固有的價值觀。也就是說，在階級社會中，各有對應的意識形態支配著特定階級的價值觀。馬克思「中產階級意識形態」、「無產階級藝術意識形態」的概念，後來被列寧將其正當化為階級鬥爭的理念。

後來，共產主義革命的烏托邦社會建設大夢瓦解，由馬克思提出的、具批判性功能的意識形態也剩下空殼。在一九六○年代的法國，透過結構主義和記號論，意識形態獲得嶄新的解釋，重新組合成思考人類主體的新概念。這一點，令人立刻想起哲學家路易・阿圖塞。以科學觀點徹底重新解讀馬克思的阿圖塞，認為意識形態是以人類為主體，能夠為既有社會關係賦予保證的事物。這項結論完全不同於以往的解釋，過去是將意識形態視為結合各種制度、為了肯定現況的裝置，而阿圖塞則認為它是人類在社會中為了生存，必須重新審視的各種不同框架。這種解釋在當時的影響力，甚至重挫蘇聯型社會主義的信賴度。這個影響廣及各個層面，意識形態的重新解釋，當然對藝術的研究和評論也影響重大。以藝術史研究（*頁184）來說，以往的藝術史，都極為重視原創性（*頁134）和藝術家。無須

贅言，現代主義的藝術觀為兩者賦予獨一無二的地位。可是，在後現代主義（＊頁196）下，原創或複製已無分別的作品流通市面，甚至高唱「藝術家之死」。如果依照阿圖塞的說法，無論是原創性或作者，都只是一個能夠置換為其他價值觀的意識形態罷了。

在藝術家中，當然有不少人自覺地注意到意識形態的問題。尤其是以宣傳特定政治訊息為主的政治藝術（＊頁68）、以女性為主的女性主義藝術（＊頁192），就是其中典型。即使社會性訊息稀薄，也有藝術家將藝術視為是根據展覽或教育制度而構成的一種制度，來探究其中相關的意識形態性質。

◪

另一方面，完全不同於阿圖塞對意識形態的解釋，卻能有效解釋藝術作品的是皮耶・布赫迪厄的「慣習」（habitus）。「慣習」是指品味和階級之間有著強烈關係。布赫迪厄根據詳細調查，發現兩者的確具有密切關聯，他在《德意志意識形態》《資本論》上，再以康德的《判斷力批判》為基準，發展出「慣習」理論。「慣習」理論其實具有「品味的意識形態」特點。布赫迪厄和以政治作風著稱的藝術家漢斯・海克對談，整理兩人對談而成的《自由－交換》內容充實，其中提出的想法已證實能夠有效解釋當代藝術。

在室內或戶外設置物體，將物體所在的空間或周圍場所作品化的手法總稱。在當代藝術中，雖然把它視為作品的類別之一，但由於是將特定空間作品化，所以說是「鑑賞」作品，不如說是「體驗」作品。此外，作品無法從設置場所移動至其他地方（這種空間特質稱為特定場域〔*頁150〕）；許多作品存在的時間很短，之後只能透過照片、影像等紀錄再體驗；以及會因應展覽的需要，重新製作和過去相同的作品等，這些都是和繪畫、雕刻相當不同的特徵。

這是將install（裝置）名詞化的新造語，原本就是設置作品之意。

◆

裝置藝術的正確由來並不清楚，但因這個概念是在一九七〇年代逐漸一般化，所以可確信，它應該是起源於一九六〇年代後半迎接鼎盛時期的低限藝術（*頁48）及相關概念。唐納‧喬德和羅伯特‧莫里斯等人的低限藝術，追求極度單純化的形態，以探究人類的知覺，因此他們的作品不僅是「物體」，還具有對設置場所周圍環境的深入內省。

◉

一九七〇年代，許多藝術家的關心從「物體」本身，轉移到向「物體」施加各種力量、觀察變化過程，這種將過程作品化的過程藝術受到矚目。裝置藝術其實就可說是這種作品設置的過程。丹‧佛拉汶的照明作品，是讓組合日光燈而成的發光物體，在黑暗室內大放光芒，就是裝置藝術的典型作品。將未經過任何加工的原始物體當成作品、設置在畫廊的貧窮藝術（*頁52）、表面支架運動（*頁54）、物派（*頁100）等同時代的一系列潮流，也可說具有相同的性質。

一九八〇年代以後，出現愈來愈多具有社會性意義的裝置藝術創作。例如新表現主義（*

装置藝術

インスタレーション

installation

頁64）的安森‧基弗，他的作品既是繪畫、也具有裝置藝術的特性。還有克里茲斯托夫‧沃迪茲科，他的作品具有不局限於封閉的白立方空間（＊頁198），勇於踏向公共空間的性格。

此外，一九九〇年代登場的菲力克斯‧貢薩雷斯‧托瑞斯，他的作品強烈反映出多文化主義（＊頁166）、少數派等冷戰瓦解後明顯的問題意識。以暫設會場為舞台，在一定期間展出的國際展（＊頁148）快速增加，更將裝置藝術推向隆盛時期。裝置藝術不僅是比較嶄新的表現手法，更是適合反映新思想意識的類別。

■

其實，裝置藝術的起源可以追溯到低限藝術之前。例如杜象運用既有物品的現成物（＊頁206）、庫爾特‧史維塔斯的巨大結構物梅爾茲堡，即使當時並無裝置藝術的概念，仍然和當代的裝置藝術具有相同的特徵和問題意識。杜象獲譽為當代藝術之父，從這個角度想，就意謂著能追溯到杜象時代的裝置藝術，可說是象徵當代藝術的表現手法之一。

考察人類等生物和自然環境之關係的學問。狹義而言，是生物學的一種，不過現在則加入文化、社會、經濟等觀點，泛指整體的自然環境論。十九世紀，德國生物學家恩斯特·海克爾代文明、消費社會等時，都一定會提到這項概念。在闡述自然保護的意義，或是批判現組合 *oikos*（家計）和 *logos*（學問）兩個希臘文而造出 ökologie，這是生態學一詞的語源。這個想法推測是來自盧梭「回歸自然」的觀點等。

長期以來，生態學一詞都只是狹義的學問用語，它成為社會問題而獲得矚目是在一九七○年代以後。一九七一年，聯合國教科文組織著手研究「人類與生物圈計畫」；一九七二年，聯合國在斯德哥爾摩舉行第一屆聯合國人類環境會議。這些都是因為生態系統的破壞、物種的消滅、公害的擴大、能源資源的浪費和枯竭、人口的增加和第三世界的飢荒等，使人們對於地球環境的污染或破壞具有高度危機感，所以以歐美諸國為中心，稱為生態學者的環保運動專家帶頭展開了許多保護自然環境的運動。基於原理主義，將人類文明視為破壞自然的深層生態學出現，也是這種關心聲浪愈來愈高漲的原因之一。

在藝術方面，直到最近才比較強烈意識到生態學的問題，具體來說是在一九七○年代以後。因為對以美術館（＊頁182）、畫廊（＊頁140）為主要發表場所的藝術而言，自然環境是描繪的對象，而非展示作品的場所。即使是以戶外做為發表場所、以自然環境做為創作材料的地景藝術（＊頁50），大自然也是為了創作而必須對抗克服的對象，不同於生態學的觀點。

一九七○年代以後，創作活動強烈反映生態學觀點的代表藝術家，有理查·巴克敏斯

特·福勒和約瑟夫·波依斯。對於在發明、環境設計、建築等各項領域都很活躍的福勒而言，環境是最必須重視的概念之一，他運用「地球號太空船」、「生命圈」（biosphere）、「技術圈」（technosphere）等詞語，主張人類和自然環境之間的對話，並不斷提出對此有用的設計。福勒雖然沒有使用生態學這個名詞，但他的主張和生態學思想卻有許多共鳴之處。

另一方面，波依斯是以毛氈、油脂創作立體作品而著稱的藝術家，但他同時也熱心參與自然保護運動，以及「綠黨」等政治活動。這些活動深受神智學（誕生於十九世紀的神祕思想。魯道夫·斯坦納等人是著名的指導者）的影響，波依斯將這些社會活動和造形活動，化為「社會雕塑」。在德國卡塞爾進行的「七千株橡樹」植樹計畫，就是透過「社會雕塑」表現的生態學觀點。

◼

在日本也是同樣的情形。一九七〇年舉辦、出現許多「世博藝術」（＊頁180）的大阪世博會，完全在當時的開發至上主義潮流下進行，不曾反省審視自然保護問題，可看出生態學這項意識在當時的社會尚未普及。不過，到了二〇〇五年的愛知世博會時，會因為考慮到蒼鷹的棲息地，而變更會場所在地，並在會後迅速恢復原狀等以環境世博這個點為號召，可感受到意識形態的劇烈變化。此外，大阪世博時，日文的「環境」一詞幾乎等於是開發、實驗的同義詞，今天則演變成生態學的概念，這點也和意識形態的變化一致。

法國哲學家李歐塔，在一九七九年出版的主要著作《後現代情境》中所提倡的概念。大致而言，這裡所指的「大敘事」是二次世界大戰之後，因為美蘇冷戰結構而受到強制規定的社會或文化狀況，而「終結」則是根據黑格爾以古代、中世紀、近代的框架以掌握歷史的進步史觀，對應所謂「歷史的結束」。大敘事的終結這項概念，能夠適當指出當時正從現代大幅度切換到後現代（*頁196）的社會和文化狀況，因而獲得熱烈回響。

查爾斯・詹克斯的著作《後現代的建築語言》（一九七七），是最早將後現代主義做為和現代主義抗衡概念的書籍。不過，書中意圖在建築設計的變遷中掌握後現代主義和後現代主義的對比缺乏特色，以做為思想而言，有不易深入探討的部分存在。在不久後也提出這項概念的李歐塔運用控制論（*頁154）、維根斯坦的遊戲理論、哈伯馬斯的溝通理論等各式各樣的理論成果，來立體實證後現代主義的同時代性意義，為一九八○年代這個終結一件「大敘事」、以無數「微小敘事」取而代之的社會文化狀況，統整為能夠運用後現代主義闡述的狀況。李歐塔的這項觀點，在之前發表著作《欲望經濟》（一九七四）時，就已經確立。

李歐塔的理論因為引導吉爾・德勒茲的「游牧論」而聞名，但其實德希達、傅柯、阿圖塞等同時代擔任不同立場「法國現代思想」的旗手，也都和李歐塔有著形式不同但共通的問題意識。當然，這也為「大敘事」現代主義和其之後以新表現主義（*頁64）、擬態主義（*頁70）為代表的當代藝術之間，開拓了回路。

060.
大敘事的終結

大きな物語の終焉　la fin des grands récits〔法〕

李歐塔曾出版論述法國藝術家雅克‧莫諾利的繪畫論，也企畫過龐畢度文化中心的「非

物質展」（一九八五年），對於當代藝術有著比他人多一倍的強烈關心。李奧塔在討論藝術問

題時，將藝術的經驗置於語言外部，認為對藝術而言是「大敘事」的現代主義所提供的「崇

高美學」，在後現代主義時代呈現出各式各樣的進展。

■

幾乎和「大敘事的終結」在相同前提下成立的概念，可舉出美國哲學家亞瑟‧丹托在一九

八〇年代中期所提倡的「藝術的終結」。以美國為中心的全球藝術界，從普普藝術（＊頁44）、

低限藝術（＊頁48）等各種潮流交鋒的一九六〇年代，經過平淡無奇的一九七〇年代，再到

許多藝術家不依據以往「大敘事」進行各種實驗的一九八〇年代，丹托描繪出這個變遷的

平面圖，在這個變遷過程中，區分出做為「形成故事結構的藝術」（因應「近代」這項時代計畫的

藝術）的現代藝術，以及當代藝術。

丹托的理論主要根據黑格爾的進步史觀，以及格林伯格的現代主義藝術觀，而不是來自

法國的現代思想。不過，他提出的根本思想其實和李歐塔的理論相通，讓當時席捲藝術界

的全球性的後現代主義狀況，更為明顯深刻。

智利生理學家溫貝托·馬圖拉納和弗朗西斯克·瓦雷拉，為了說明生命有機構成的自主性、自我指涉性、自我構成性等系統，而構想出的理論。系統論的整體稱為自生系統。亞里斯多德在認知和表現上，提出三個重要概念：「理論沉思」（theoria）、「行為實踐」（praxis）、「技術製作」（poiesis）。而馬圖拉納兩人注意到其中的「技術製作」，將它和「自動」（auto）組合成為新詞「自生系統」。

這個詞最初是做為神經系統模式的系統論而被提出，現在則為法學、精神科學、心理學、工學、經營學等各領域所加以應用。「技術製作」的語源主要就是已設定好的作品製作的概念，而藝術必然包含在內。自生系統也常和可利用性（＊頁118）、混沌（＊頁136）、複雜系統、內部觀測等其他科學思想一同被提及。

自生系統是自己創造自己的循環，不斷重複，是擁有像細胞、生物體般構造的系統，是與外部無關、能自己再生的封閉系統，具有高度的自我指涉性。馬圖拉納是神經生理學的專家，主要著作《智慧之樹》中所舉出的實例都限於神經系統，不過，不久後這概念就獲得其他生命科學等的應用，而德國社會學者尼克拉斯·盧曼也將這項理論模式擴大到社會系統整體，展開論述。此外，日本這項領域的第一把交椅河本英夫，將依據「動態平衡論」（homeostasis）的系統定位為第一代，將依據「耗散結構理論」（dissipative structure）、自我組織化的系統定位為第二代，而自生系統則是繼之的第三代。

提倡自生系統的馬圖拉納和瓦雷拉，舉出它和以往系統論不同的特徵是⋯（1）系統本身是

自律的；(2)根據遺傳資訊和物質代謝保持自我同一性（個體性）；(3)自己決定和他人的界線。

目前，從自生系統觀點展開饒富趣味作品的有藝術家荒川修作。荒川長期以紐約為據點，包括描繪語言訊息的繪畫作品《意義的機制》等，在杜象的影響下發展出獨特的觀念藝術（＊頁56）而為人所知。近年來，他和搭擋詩人瑪德琳・金斯，共同在國內外進行各種住宅、修整景觀、主題樂園等計畫。這些計畫都是追求身體和建築環境間的流動關係，所以讓住宅的牆壁或地板傾斜、加入通道等。他們使用「著陸場」（landing site）或「切開閉鎖等獨特新詞，設置各種機關徹底顛覆人類的知覺。在自生系統的脈絡中，兩人稱為「建築的身體」的環境具有如下性質：可從與外部無關、自己決定自己的身體、自己組織自己的身體等來理解。

另一方面，根據自生系統對生命論的探索，直接連結到人工生命的問題，主要由媒體藝術（＊頁202）、聲音藝術（＊頁60）等領域進行各種引人玩味的嘗試。運用裝設頭戴式顯示器、觸控式面板等介面擴展身體功能，或是進行各種實驗，探究聲音環境，都為自我組織化帶來新的契機而受到矚目。在作品創作和解釋上，都是潛藏絕大可能性的概念。

對於向來以兒童為對象的次文化，如漫畫、卡通、偶像、特攝片（編註：以真實環境為背景，但演員扮裝為英雄等，與怪獸、鬼怪戰鬥的故事，如假面騎士系列）等熱烈喜愛的不特定集團的總稱。根據興趣傾向，還可以再細分。女性的「YAOI」、「腐女子」（譯註：以上兩者，都是以男性同性愛為題材的漫畫或小說的俗稱）等也視為其中一種。

御宅族的由來有各種說法，現今最具說服力的說法是，這個詞是在一九八三年由作家中森明夫根據日文的第二人稱「otaku」所命名（或許為了保有歷史性，仍有人堅持必須使用平假名「おたく」來表示）。熱中漫畫、卡通等次文化的御宅族，以往都是遭到蔑視的對象。一般通常認為，耽溺於以兒童為對象的這些嗜好，是精神層面不夠成熟，也是欠缺溝通能力的證明。

然而，一九九〇年代以後，日本的漫畫和卡通不僅在國內，海外也獲得高度評價，「日本動畫」（Japanimation）之名廣為人知，原本是御宅族文化交易所在的漫畫市場，成長為全球最大的室內活動，日本的動漫也成為全球性（＊頁146）商品，帶來龐大利益。日本政府也開始進行類似文化廳媒體藝術節的計畫，輔助漫畫和卡通。這種變化，使得對這項文化早一步有所需求的先驅者，也就是御宅族的感受性轉而獲得高度評價；而當代藝術和御宅族之間的連結，也強烈反映出這種狀況。

最早引進御宅族創意的當代藝術家是中原浩大和矢延憲司。中原浩大將市售的模型零件上色成為作品《LUNAR. MODULE 1/72》，以及用樂高積木為材料製成「樂高怪獸」。矢延憲司則製作了神似原子小金剛的立體作品《原子小金剛服》。作品中，呈現出他們對孩

童時期就熟悉的次文化的喜愛，以及對於以往的藝術制度長期排斥這種表現的強烈反彈。

另一方面，和中原、矢延同一世代的村上隆，較晚運用御宅族創意，而且深具策略性。

從日本畫壇轉戰當代藝術的村上隆，在一九九〇年代後半以後，突然轉向御宅族文化，接連發表角色人物「DOB君」，或是美少女玩偶「Second Mission Project Ko」等作品。這些作品的卓越造形獲得高度評價，然而村上隆並未就此停下腳步，仍陸續展開多方面的活動。他提出強調日本藝術歷史性優勢的「超扁平」(＊頁102)這個挑釁意味濃厚的概念，並將自己的畫室稱為HIROPON工廠（後來改為KaiKaiKiKi），還自己監製舉辦GEISAI藝術祭，嘗試發掘新人等。

村上隆對御宅族文化的關心，顯現出他的策略，而這項策略是因為他強烈意識到自己原本學習的日本畫(＊頁170)，以及來自美國、卻在戰後日本逐漸日式風格化的漫畫卡通等「日本」這個表象(＊頁172)。這項策略精準成功，使村上隆在短期間攀升為代表日本的當代藝術家。然而，日本國內的藝術相關人士以及許多御宅族，則對這項策略表現出強烈的反彈和厭惡感。

其他還有很多作品受到漫畫及卡通的強烈影響。比村上隆稍微年輕的會田誠更具有本土意識，並以纖細畫風展現淫靡的畫中世界。在海外也出現應該是受到日本御宅族文化洗禮的藝術家，例如法國的皮耶‧雨格、英國的朱利安‧奧培。

指歐洲人對東方文化和藝術所顯現的好奇心，以及從中發現不同價值觀或美感的概念。尤其多半是指文學和藝術領域。東方本來是指古代文明發祥地的西亞一帶，現在這個概念的涵蓋範圍更廣泛，指從歐洲看來位於東方的亞洲和大洋洲全區域。

東方主義的傾向從大航海時代以來就非常顯著，尤其是在海外經營廣大殖民地的英國和法國，長期以來創作發表了許多強烈蘊含這種風格的作品。以法國藝術為例，德拉克洛瓦、尤金・弗羅蒙坦、安格爾、夏丹等人的作品就具有這種強烈傾向。暗喻東方的主題，則以侍婢（鄂圖曼帝國中服侍蘇丹的女奴隸）最受歡迎。

東方主義原本籠統地意指東方趣味，一九七八年，它的定義受到批評家艾德華・薩依德出版的《東方主義》的影響，而大大改變。薩伊德在書中批判以往異國風情式的東方主義，並主張東方地區、東方主義這種思想本身，根本就是西方人單方面創造的事物。東方主義是西方對東方文化性支配的風格，所以充其量只是歐洲人自我民族中心主義下的產物。他在書中並舉出許多具體實例論證。

書中的主軸是歐洲和伊斯蘭的對比。對歐洲而言，曾經統治伊比利亞半島約八百年的伊斯蘭，在政治和文化上是必須恐懼防備的先進。在希臘、羅馬展開的文藝復興，也是因為伊斯蘭文化的影響。伊斯蘭文化和歐洲之間優劣關係的逆轉，也不過是近代以後的事情。自卑心結和表裡一體的優越感，讓歐洲將形成對比的伊斯蘭等東方世界視為落後、被動、停滯、非合理、官能的，而這就是東方主義的根本。薩依德是接受西方教育的巴勒斯坦人，

他的這項假設當然鮮明地反映出他的出身。

薩依德的這項論述獲得廣大回響，掀起褒貶兩極的議論。不僅是文化和藝術，在歷史學、社會學中也得以應用的東方主義觀點，也帶來許多研究成果。其中，在結合女性主義（*頁192）之後，最大的變化在於指出，許多作品都將文化上被視為低下的國家或文化的女性，描繪成在性關係上可遭榨取的對象。

如果以學術的角度檢證，東方主義其實是「他者」概念的另一種版本。就像「黑人」和「白人」、「成熟」和「不成熟」、「他者」其實是在區分自己所屬的團體和別的團體時，為了讓自己立於優勢而產生的概念裝置。關於這個論述化的過程和起源，傅柯等人進行各種研究，薩依德的論述也是其中一端。

從歐洲來看，日本位於極東的位置，當然也包含在東方主義的對象中。浮世繪、琳派等對梵谷、克林姆造成影響的軼事，以及十九世紀時的日本趣味主義（Japonisme），在原本的意義上也可算是東方主義的一種。另一方面，日本對周邊的亞洲國家進行殖民政策的姿態中，也內含東方主義，事實上，這種傾向的作品也隨處可見。有不少人並指出，近年來的日本當代藝術為了海外藝術市場（*頁136）的評價，常將東方主義做為一種策略。

尋找藝術作品價值的原創性時，通常存在兩個焦點。一是這件作品是經過作者的獨創而誕生；二是這件作品沒有另外一個和它相同的作品，是世界上獨一無二的。

作品的起源來自作者的獨創，這個想法幾乎可說是和浪漫派的天才神話相同。其實，藝術史（*頁184）就是記錄代表各個時代天才的歷史，作品的最終意義總是回歸到作者的意圖。不過，藝術史上許多名作，其實都是因為皇室的委託而創作，或是工作室內的共同合作，過度強調天才的天賦異稟，會造成低估了其他要素的影響力。

二十世紀後半登場的結構主義批評，扭轉了這種天才的天賦異稟說。例如羅蘭‧巴特的「作者已死」概念，從作品本位的立場認為作者只不過是構成要素的一部分，完全否定以往認為作者是作品根源的想法。此外，傅柯探詢「作者是什麼」，則是在近代以後的論述空間變遷中，設法解明作者這個概念是如何獲得特權化。這些觀點也運用在藝術史的研究中，產生許多質疑「天才神話」的研究。

然而，即使作者失去特權性，只要獨一無二性仍然存在，原創性的問題就等於尚未解決。將焦點擺在這個獨一性問題而著稱的是華特‧班雅明的論文〈機械複製時代的藝術作品〉。在這篇論文中，班雅明將作品的獨一無二性，以「靈光」(aura) 的概念特權化，認為這才會令作品產生「膜拜價值」。能夠複製同一作品的鑄造雕刻或赤陶等，因為缺乏「靈光」，價值不如世上僅有一件的繪畫作品。

這種絕對原創性的觀點，在科技發展下所產生的照片、影像等新複製藝術登場後，又有

原創性

オリジナリティ

originality

重大轉變。面對能夠大量生產複製同一作品的複製藝術，探究原創和複製間的差異，幾乎毫無意義。以「靈光」判斷絕對價值的觀點逐漸無法成立，「展示價值」取代以往的「膜拜價值」，而以客觀的、有體系的分類、蒐集為前提的「展示價值」，有助於美術館（＊頁182）這個場域的發展。這種新複製藝術，也為繪畫、雕刻等既有藝術的創作和鑑賞，帶來莫大的變化。

而在科技發達的現代，不時出現以模仿、應用等技法，製作運用既有圖像的作品，這些作品等於否定作品源頭的作者以及獨一無二性的「靈光」，可說是原創和複製之間的界線日趨曖昧的這個時代下的產物。

另一方面，運用身體的表演藝術（＊頁38）盛起，應該是當代追求新「靈光」的一種表現。

此外，展覽被認為是一位策展人（＊頁138）的作品，而非許多藝術家和幕後工作人員的合作成果，則是顯現出不同於以往的天才神話徵兆。

近年來，都市社會學家理查・佛羅里達，提倡「創意階層」（creative class）的概念，他認為優秀的創造性，與其說是屬於擁有一人特權的「作者」，不如說多半是屬於都市等「環境」。當創造性的焦點從「作者」轉移至「環境」，原創性的解釋將不得不改變。

混沌意指無秩序，語源是希臘文的 χάος。在古代希臘神話中，是先誕生混沌卡厄斯，然後井然有序的宇宙才形成。所以混沌和「井然有序的宇宙」是對比的關係。同樣架構的宇宙創世論，也出現在舊約聖經和古代中國神話中。

在這種對比之下，宇宙和人類的關係進一步被比擬成大宇宙（macro cosmos）和小宇宙（micro cosmos）。宇宙秩序和人類秩序形成對應關係的想法也被體系化，例如西洋的占星術和中國的十二生肖。

另一方面，混沌雖然是讓秩序混亂的因子，是必須經常留意的狀況，但法國文學家喬治‧巴塔耶也從中發現思想上的可能性。巴塔耶認為，人類潛藏著想從日常井然有序的狀態回歸到無狀態的欲望，而這種欲望獲得解放時，能夠獲得巨大的快樂。根據巴塔耶的說法，從混沌中尋找思想可能性的觀點，產生了各種衍生概念，例如後來結合「混沌」和「宇宙」的義大利哲學家安貝托‧艾可提出的「混沌宇宙」（chaosmos）；以及組合「浸透」（osmose）的法國精神分析醫師費利克斯‧瓜塔里的「混沌」（chaosmose）。

今天，科學思想的觀點也很注意混沌。隨著電腦的發達，混沌成為「決定論的系統所創造出的無法想像的行為」，換言之，混沌是用以指稱下述情況：只是初期條件的細微不同，就會產生預料之外的迥異結果，每種現象即使能夠進行決定論式的預測，然而整體卻顯現出非連續的散亂狀況和難以預測的現象。以這項觀點建立知名學說而著稱的有動物行為學

家康拉德・勞倫茲。

此外，雲、山、海岸線等遍存於自然界的事物形狀，放大細部後來看，就會發現其實都一樣，這是猶太法裔美國數學家伯努瓦・曼德勃羅的碎形幾何學理論，這也是追究自然界的混沌和宇宙間的關係，從而導引出的結果，可囊括在廣義的混沌理論中。一九八二年，曼德勃羅在ＩＢＭ的同事理查・沃斯第一次以電腦繪製行星，自此之後，碎形幾何學理論就成為後來許多藝術家應用於電腦動畫藝術的靈感主題。

另一方面，當代藝術中，最符合現代混沌理論的是新觀念藝術。新觀念藝術吸收一九七〇年代迎接鼎盛時期、隨後退潮的觀念藝術（＊頁56），以及之後流行的擬態主義（＊頁70）、多文化主義等要素，以不同於以往的姿態重新登場。古巴出身的移民、以裝置作品（＊頁122）反映自己同性戀傾向的菲力克斯・貢薩雷斯・托瑞斯；以幾何圖形，只表現最低限度的概念和視覺的加布里埃爾・奧羅斯科；積極引進地景藝術（＊頁50）、照明藝術等要素的歐拉弗・艾力森⋯；這些藝術家的作品都能看出這個徵兆。

■

如果說碎形幾何學的構圖，是將混沌理論直接視覺化的造形，那也可以說，他們的作品是以更概念式的造形反映出混沌理論。同樣現象也見於許多媒體藝術（＊頁202）作品中。

任職於美術館（＊頁182）或博物館的專職人員。在日本的博物館法中，規定策展人的工作是「負責蒐集、保管、展示以及調查研究博物館資料，以及其他相關的專業事項」（策展人之下設有「副策展人」一職，不過許多博物館的這個職務都有名無實），而實際上，策展人也多半是從事展覽企畫、專業領域研究等各種工作。

在日本，策展人需要國家資格認證，為了取得資格，必須在大學修得規定的學分，或是參加國家考試。不具資格，就無法參加大部分博物館的錄用考試；即使具備資格，錄用考試的合格率也很低，很難獲得策展人的正職工作。目前，許多希望擔任策展人的人，從學生時代就在美術館實習，累積經驗。

以日英辭典查詢「策展人」，會查到英文「curator」，所以一般會將日本的策展人和歐美的curator（策展人）視為相同職業。不過，日本和歐美的美術館制度不盡相同，這兩種策展人的工作形態必然存在諸多的不同。

歐美的美術館中，負責財務和經營的是管理人員（administrator），負責作品修復保存的是修復技術人員（conservator），負責藝術圖書管理業務的是圖書管理人員（librarian），負責照片、影像記錄業務的是記錄製作人員（documentarist），負責藝術教育和工作坊的是教育人員（educator）等專業人員，而執行展覽企畫業務的策展人也形成其中一個部門。curator的本義是館長，或是次於館長的職位。

另一方面，日本除了部分的大型美術館、博物館外，多半尚未確立分工制度，常常是一

個人必須完成各式各樣的業務。在日本，策展人的實際情況近似公務員，工作繁雜的狀況常遭挪揄是「策雜人」；相較於歐洲策展人的專業形象，全然不同。日本希望透過博物館法的修正，檢討設置上級策展人，將策展人地位提升至和歐美相同。不過，因為有美術館經營層面的問題、培育符合資格者的大學教育體制問題等，要改善現況不易。

最近，尤其是在當代藝術的領域，以不隸屬美術館的自由身分進行展覽企畫的獨立策展人，愈來愈受矚目。策展人通常是幕後推手，將展覽焦點擺在忠實展現作家和作品上，而這些獨立策展人透過嶄新有趣的企畫主題、藝術家人選造成話題，和藝術家一樣受到矚目，所以有時候甚至獲稱為明星策展人。

他們這種活動方式的背景，是基於所謂的「作者論」（來自新浪潮的電影論：一部電影並非團隊合作的成果，而是一位導演的作品）。在這概念下，人們認為一個展覽並非許多藝術家和幕後工作人員的合作，而是一位策展人拼湊各式各樣的元素，組合成為一件作品。一九七〇年代嶄露頭角的哈洛・史澤曼等明星策展人，手腕精明幹練，策畫多項國際展（＊頁148），具有左右全球藝術界動向的力量。不過請別忘記，這項看似多采多姿的行業，原本是歐美美術館中具有高度專業的職務。

近年來，日本也開始出現不隸屬任何美術館的獨立策展人，不過人數不多，基礎還很脆弱。

展示藝術作品的設施，語源是義大利語 gallery（行人步道空間）。經營畫廊的人，稱為畫廊主（gallerist）。畫廊大致分為設置於美術館、文化中心內的公共設施，以及民間的商業畫廊。

畫廊的規模多半很小，但是像華盛頓國家畫廊、倫敦的泰特畫廊、莫斯科的特列季亞科夫畫廊等，雖然稱為畫廊，實際上規模龐大，足以稱為美術館。日本中型規模的東京車站畫廊或東京歌劇院畫廊，也是這樣的例子。民間的商業畫廊和美術館的最大差異，在於是否進行作品的買賣。本篇將主要說明民間的商業畫廊。

日本民間的商業畫廊，主要分為企畫畫廊和出租型畫廊；前者是只展示簽訂契約的特定藝術家作品，後者是採取出租空間的營運方式。

企畫畫廊等同於歐美的原始作品畫廊，除了和特定藝術家簽訂契約，展示和銷售作品外，也進行公關宣傳和經營管理的業務。畫廊旗下的契約藝術家人氣愈高，畫廊所獲取的利益也相對增加；不過，很難有藝術家能夠一炮而紅，所以畫廊主如何伯樂相馬，發掘潛力可期的藝術家，並加以支援和培育，全仰賴畫廊主的慧眼才識。

此外，活躍於國際間的藝術家，多半和各國的畫廊簽訂契約（原則是每個國家一間畫廊），藝術家主要活動據點所在的畫廊，稱為主管畫廊（mother gallery）。作品的價格制定是畫廊主的權利，畫廊主通常會考量藝術家的經歷、市場反應等要素，再加以定價。大部分的畫廊都會製作顧客名簿，稱為候選名單（waiting list），優先提供名單上的顧客相關資訊和作品，以防作品價格暴跌。而日本當代藝術領域的畫廊，營業收入多半仰賴海外的銷售。

出租畫廊則是日本特有的系統，歐美並不存在（不過，最近巴黎、紐約等地也出現專門租借給日籍藝術家的出租畫廊）。一九六〇年代，日本進入高度經濟成長期以後，出租畫廊急速增加，不過都集中在東京的京橋、銀座等部分地區，以一～兩週為單位，舉辦展覽。由於畫廊只出租場地，所以沒有對象限制，出租價格和作品的評價或品質也毫無關係，純粹依照畫廊的不動產行情而決定。

運用這類場地的多半是初出茅廬的年輕藝術家。畫廊主不需具備任何眼光，卻向這些手頭拮据的藝術家收取高額的租借費用，因而遭人詬病。不過，對於機遇難逢的藝術家而言，出租畫廊是難以取代的重要發表場所；而且，甚至有些藝術家特別中意這種自己承擔所有責任，以及自由發揮的氣氛，刻意選擇在出租畫廊發表作品。其實，出租畫廊也會為特定藝術家舉行企畫展覽，不少藝術家便是經由出租畫廊的展示獲得矚目，進而以優渥條件和企畫畫廊簽訂契約。

■

不少藝術愛好者會遍訪各地的企畫畫廊和出租畫廊，但是由於地價和設施等原因，畫廊分散各地，造成參訪需要花費大量時間。因此，像是多家畫廊群聚同一棟大樓，形成複合式畫廊大樓，眾多畫廊聯合舉辦作品銷售的藝術博覽會，或是透過網路銷售作品等，畫廊的銷售展示方式愈來愈廣泛多樣化。

鑑賞藝術作品的人，也稱為「鑑賞者」。英文中還可稱為 observer、spectator，或是 viewer，並無一定特定用語。在藝術史（＊頁184）中常用「觀者」一詞。其他媒體和接受者間都有相對關係：：小說是「讀者」、音樂是「聽眾」、電視節目是「觀眾」；相對於此，接受藝術作品經驗的不確定性不言而明。

提到觀眾，會先讓人想起在美術館（＊頁182）中，安靜有禮地欣賞牆上懸掛的繪畫作品、或是底座上放置的雕刻等模樣。請注意，這樣的觀眾是誕生在十八世紀末期、羅浮宮開館時。

在這之前，只有部分階級能夠欣賞王公貴族的藝術收藏作品，絕對不可能有隨意漫步在美術館中的無名「觀眾」。如此看來，觀眾似乎是和美術館同時誕生的產物。不過，美術館的設置，基本上當然必須有館內設施和大量收藏，還需要坐落在擁有一定人口、交通設施和媒體發達的大都市；並且市民必須具備一定的教養和經濟能力，能夠悠閒度日。因此，鑑賞藝術作品的觀眾，其實是繁榮的近代都市社會的產物。

在近代之前，對許多大眾而言，鑑賞藝術作品，意指在公共場所膜拜描繪著神佛姿態的繪畫或雕刻。可是，這種宗教經驗在美術館誕生的同時，轉變為在四面圍著牆的靜謐密閉空間中，作品和觀眾進行一對一的談話，成為一種極度人為方式的事情。鑑賞藝術作品的這種人為性格，和現代主義的由來有著極為密不可分的關係，這也能對應到從華特・班雅明所說的「膜拜價值」轉換為「展示價值」的價值轉換。

二十世紀後半以後，透過各種前衛（＊頁114）的實踐，以往極為限定難得的藝術作品和觀

眾之間的關係迅速改觀。傑克森・波拉克等人代表的行動繪畫，透過力道十足、震撼人心的創作過程，徹底質詢藝術作品應該靜默鑑賞的前提，這項質詢行動也擴展到偶發藝術、表演藝術（＊頁38）等在美術館以外追求作品發展的場所或表現，就如同裝置藝術（＊頁122）一樣，是提供體驗的表現，而非鑑賞。普普藝術（＊頁44）運用大眾印象的手法，就是強烈否定現代藝術的階級價值觀。

■

近年來，透過國際展（＊頁148），許多明顯不同於現代藝術、具有不同價值觀的第三世界當代藝術獲得引介。此外，觀眾不再只是被動接受作品的一方，親自參加的空間變大，也多了許多機會接觸透過電腦螢幕就能夠鑑賞畫面的媒體藝術（＊頁202）等。藝術和觀眾的關係正在經歷巨大變化，同時，藝術作品的鑑賞方式也更為多元多樣化。

其實仔細想想，在安靜的美術館中恭敬有禮地鑑賞藝術作品的這項常識，也不過才確立約兩百年。藝術作品和鑑賞作品的觀眾之間的關係，今後肯定也會繼續變動。

的階級價值觀。

表演藝術（＊頁38）等身體表現。此外，一九六〇年代以後，地景藝術（＊頁80）、公共藝術（＊頁176）等在美術館以外追求作品發展的場所或表現，就如同裝置藝術（＊頁122）一樣，是提供

表現當代日本文化特徵時，經常提到的重要詞彙，或是指相關創意產業策略的總稱。這個詞彙源自二〇〇二年，美國的年輕記者道格拉斯‧麥葛雷在雜誌《外交政策》上發表的論文〈日本的國民酷毛額〉〈Japan's Gross National Cool〉。論文中，麥葛雷指出日本的國民生產毛額國際排名雖然逐漸下降，但是可稱為「酷日本」的當代文化國際地位卻逐漸上升。

「cool」本義是「冷淡，冷酷」，是「熱」（hot）的反義詞。一九六〇年代，著名的媒體理論家馬歇爾‧麥克魯漢用電影、廣播和電視的關係來比喻所謂的冷與熱。電視的閱聽者具有參與空間，創作方很難單向進行，麥克魯漢將這樣的媒體視為人類身體容易覺醒的媒體，說它是冷媒體。布萊爾掌權下的英國，在一九九〇年代後半採用麥克魯漢的想法，將參與型的媒體推向第一線，構思並推動所謂酷英國的創意產業策略。麥克魯漢的論述，甚至能夠對應到目前擁有強大影響力的御宅族（＊頁130）文化的日本次文化狀況。

酷日本原本是出自一位記者的文案，現在卻成為表示日本當代文化特質的重要關鍵字，獲得矚目。最大主因在於除了電視報紙等媒體的大幅報導之外，日本政府、文化廳也乾脆利用這股熱潮，調整日本創意產業策略的方向。

二〇〇一年，日本國會通過文化藝術振興基本法。這是為了將長期以來被批評做得不足的日本文化支援體制，提升到和歐美並進的水準。這項立法的劃時代之處，在於以往的文化政策是將重點放在西洋高級藝術的引進和傳統文化財產的保護，現在則將以往看輕的電影、漫畫、卡通、遊戲等「媒體藝術」，列為保護振興的對象。這種一百八十度的大轉變，

069.
酷日本

起因於這些文化在海外獲得高度評價，為日本賺取高額外匯。

因應這項方針實行的措施，有一九九七年率先開幕的媒體藝術節。這項「媒體藝術」祭典的目的是「開拓新表現技法，創作富創造性的媒體藝術作品，彰顯作者特性，並支援和廣為引介這些創作活動」。媒體藝術節目前分為四個部門：「藝術」、「娛樂」、「動畫」、「漫畫」（這裡的藝術，是指電腦動畫、互動藝術（＊頁202）。宮崎駿導演的電影《魔法公主》（一九九七年）在日本國內外創下空前票房紀錄，也是第一屆媒體藝術節動畫部門大獎的得主，的確是最適合做為推動這個新計畫的開始。二〇〇九年，日本文化廳舉辦的「藝術選獎」也新設置媒體藝術部門。

■

政府帶頭推動動畫和漫畫產業，立刻為第一線帶來影響。現在，幾乎每年都傳出日本有大學開設漫畫學科或動畫學科的消息。此外，以漫畫和動畫為主要參考來源的當代藝術作品也在國際間獲得好評，看來在藝術的領域，「酷日本」風潮仍然延續中。不過，漫畫和動畫原本是在毫無國家政府保護之下發展而成，現在這樣的情況也會讓人擔心，它們在優厚的保護下可能失去動機和能量，反而逐漸衰微。

全球在經濟、資訊、技術、文化等層面逐漸一體化傾向的總稱。這種傾向最主要的背景是，一九九〇年前後，美蘇終結冷戰情勢，市場經濟擴展到發展中國家、前社會主義國家，貨幣統一也象徵了歐盟的誕生等。這些象徵後冷戰時代的現象，常以多文化主義（＊頁166）為這股趨勢做結。

全球化發展的結果是，資本、商品、服務、資訊的國際性流通逐漸頻繁。不同於人和物品，資本和資訊容易跨越國境，跨國企業的收購合併已經是稀鬆平常之事。尤其是能夠瞬間向全世界傳遞訊息的網際網路，更是象徵後冷戰時期無國界狀況的最新媒體。然而，這些消弭以往國界的環境變化，在促進人類活絡交流的同時，反而強化世界各地排外性的區域主義，助長移民排斥運動等反向趨勢。「地球居民」的誕生和新民族主義的興盛，成為一體兩面的事實。

然而，這股全球化現象能夠區分為兩個相反的層面，一是美國化，一是非美國化。無需贅言，美國是全球最大的超級強國，具有他國難以比擬的壓倒性經濟實力和軍事實力。美國的第一語言英文是全世界通用的公用語言，透過網際網路傳遞龐大的資訊。而且，美國的暢銷歌曲、好萊塢的大型製作電影獲得世界各地的接納，可口可樂、麥當勞也在全球各地被消費。在資本、資訊的移動日漸容易的現在，毋庸置疑地，許多國家都處於美國經濟和文化的強烈影響下。

然而，仍然有頑強抵抗美國化的地方。伊斯蘭基本教派的激烈抵抗就是最顯著的例子。

而且，即使沒有戰火交鋒，全世界仍有抵制美國文化流入的傾向。這些抵制多半伴隨著文化、人種、生態學（＊頁124）等問題而展開；塞繆爾·杭廷頓所說的「文明的衝突」，可說是隨處可見的現象。

■

藝術當然不可能自外於這股趨勢。藝術領域的全球化，可以用冷戰終結後顯現的兩種非美國化現象加以說明，一種是第三世界的藝術家抬頭，一種是國際展（＊頁148）的林立。以往在藝術世界中，無論是藝術家，或是掌控展覽的策展人（＊頁138），幾乎都是歐美人士，作品發表場所也限於歐美諸國。這個長久以來的現象，在全球化的浪潮下短期內整個改觀。許多國際展開始在第三世界舉行，出身第三世界的藝術家活躍於第一線，正是全球化的象徵（不過，掌握作品評價基準的仍然是歐美人，這個部分可以用東方主義〔＊頁132〕加以思考）。

另一方面，媒體發達，國際金融的無國界化迅速進展，嶄露頭角的藝術家很快為世界各地所知，必須承擔受到藝術市場（＊頁110）評價的宿命，而主導這些市場的就是歐美資本。藝術市場的急速劇烈膨脹，相較於僅僅十幾年前的景況宛如隔世。這種急速發展恐怕也具有美式全球化的特徵。

以幾年一次為週期，招攬國內外多位藝術家，利用公園等地為暫時會場而展開的大規模當代藝術祭典。過去這種展覽並不多，現在則是世界各地都會舉辦。

目前世界上最古老的國際展，應該是義大利威尼斯雙年展。該展從一八九五年開幕至今，幾度因戰爭等原因而停辦，至今已經舉辦五十屆以上。許多國際展的展覽週期，稱為「雙年展」（biennale．兩年一次）、「三年展」（triennale．三年一次）等，就是承襲自義大利威尼斯雙年展。

威尼斯雙年展的主要特徵是，參展者為國家，參加各國會在展館中展示代表藝術家的作品，再者是，以參加作品為對象的頒獎制度，所以它常被喻為當代藝術的奧運會或世界博覽會。因此，為了「獲獎」，展覽會必然成為各國對戰色彩濃厚的場合，在法西斯主義抬頭時期，它還成為政治利用的工具。雖然，以國別參加方式具有悠久歷史，卻不易因應當代藝術的全球化（＊頁146）傾向，所以現在採用國別參加形式的國際展已經不多。

另外，和威尼斯雙年展風格完全不同而為人所知的國際展──文件展（documenta）和明斯特雕塑展（Münster Sculpure Project）。一九五五年始於卡塞爾的文件展，最初的目的，是為了挽回當初遭到納粹污名化為頹廢藝術（＊頁28）的德國藝術名譽，透過每五年一次的舉辦，展覽的性質逐漸改變，現在已成為介紹當代藝術最新動向的著名國際展。文件展的特徵是一開始會指定一名總監，由他全權統籌，決定主題、藝術家人選等。不受到藝術家國籍和「獲獎」的束縛，最適合以主題進行的這種展覽，也成為哈洛・史澤曼等明星策展人（＊頁138）現身藝術舞台的契機。

071.
國際展

明斯特雕塑展始於一九七七年，這個戶外雕刻祭典當初是藉著市民討論戶外雕刻的機會而開始的。以十年才舉辦一次的步調設置長久擺放的作品，進行蓋章比賽等引進許多觀光概念和繁榮鄉鎮的要素，是這項國際展的特徵。

以往屈指可數的國際展在一九九〇年代以後突然暴增。這是因為美蘇冷戰結構瓦解，許多第三世界藝術家嶄露頭角，必須有能夠接納這些作品發表的場所。現在，除了南極之外，各大洲都會舉辦國際展，東亞方面光州、釜山、上海、台北、新加坡等各城市也開始舉辦。

這些國際展的營運方針，都是和文件展一樣全權授權總監。

◼

日本長期參加國際展，在威尼斯雙年展保有常設館，每屆也都會參加，從不缺席。但是，對於自己主辦國際展則採取消極態度，除了「東京雙年展」、「東京國際版畫三年展」等報社主辦的少數小型展之外，真正開始舉辦國際展，是在最近當代藝術勢力擴大，需要積極傳遞資訊之時。目前，除了「橫濱三年展」，還有以地方為舞台的「福岡亞洲美術三年展」、「越後妻有三年展」等。在世界各地林立的國際展中，這些後起的活動正在努力設法發揮獨特色彩。

意指藝術作品歸屬於特定場所的性質。將空間直接作品化、無法移動或巡迴展示的裝置藝術（＊頁122）；在公共設施、公園等設置戶外雕塑的公共藝術（＊頁176）；在人煙稀少的偏僻地區，以大地為素材進行創作的地景藝術（＊頁50）；特定場域和以上這些藝術作品的本質密切相關。此外，在特定場所演出的舞蹈、表演藝術（＊頁38）、詩歌朗讀等，也能夠根據這項概念說明。從表示特定場所的特權性格而言，類似意指「土地之靈」的「土地守護神」（genius loci），不過事實上並無直接關係。

這種想法之所以興起，兩項主要理由都和現代主義的規範相關。一是反抗美術館的權威。無需贅言，美術館（＊頁182）是蒐集展示藝術作品的設施，如何判斷藝術作品是否應該收藏，收藏之後又該如何分類，透過這樣的機制，美術館成為將藝術家和作品排序的設施。在反傳統文化勢力抬頭的一九六〇年代，許多藝術家企圖掙脫美術館的權威，積極創作不成為收藏分類對象的作品。

另一個理由是要反抗從前具支配性的藝術潮流。一九五〇年代迎接鼎盛時期的抽象表現主義（＊頁30）繪畫運動，以高品質作品追求「藝術自主性」。這項追求和藝術的封閉性也是表裡一體的關係。藝術是在靜謐的白立方空間（＊頁198）中，以永恆不變的狀態展示，排除其他一切不純物質，這種態度讓藝術的存在方式顯得侷促。一九六〇年代，承繼抽象表現主義思想的低限藝術（＊頁48）更進一步追求純粹的知覺。不過，這些追求極度純粹的物件，就像藝評邁可‧佛萊得所說的「戲劇性」，讓周圍環境不可能重新發生同樣的狀態。許多

地景藝術家都出身自低限藝術，這種轉移展現出某種必然性，不過，他們追求於不同於以往的表現，選擇反抗抽象表現主義、低限主義的基本前提──無機、無個性的白立方空間。

一九六〇年代在美國所提倡的特定場域，隨著相關的表現拓展到世界各地。在日本，常顧及這項概念的藝術家，受到物派（＊頁100）的強烈影響，他發揮繪畫本科出身的繪畫技巧，以俐落的外形開拓完全不同的境界。他在國內外參與的多數計畫中，在街角製作暫時結構物，像是在都市空間的游擊部隊般暴露都市歷史的、文化的脈絡，具有特定場域的強烈性質。川俁正利用這種性質將許多人捲入計畫中的手法，稱為「進行式中的工作」（work in progress）。這項手法為他確立了國際名聲，他不僅將之運用在自己的作品創作，也運用在他擔任總監的第二屆橫濱三年展的展覽企畫中。

■

此時，美術館也開始出現對應這種空間性質的行動。磯崎新提倡的「第三世代美術館」，不同於以往同質性的白立方空間，而是因應特定作品創作獨特空間，以便設法找回場所的特異性，並透過秋吉台國際藝術村、奈義町現代美術館進行這項嘗試。

將電腦螢幕內比喻為空間的表現。這是組合「控制論」(cybernetics)(＊頁154)和「空間」(space)的詞彙。這個概念首度出現在科幻小說家威廉·吉布森的科幻小說《融化的鉻合金》(Burning Chrome，一九八二年)、《神經喚術士》(Neuromancer，一九八四年)中，當時因為缺乏現實感，人們只覺得是想像世界的事情，但一九九〇年代以後來臨的網際網路社會，證明了吉布森的先見之明。這項想法刺激了許多藝術家和設計師的創意，創造出許多饒富趣味的嘗試。

利用數位空間的代表性藝術，當然非媒體藝術（＊頁202）莫屬。在數位空間中，能夠實踐現實空間裡無法完成的造形和上色，利用電腦繪圖功能描繪出的質感，和手繪的繪畫或素描截然不同。最初，媒體藝術是以列印在紙上的電腦繪圖為主體，後來主流轉為投影在螢幕上，或是運用顯示器觀賞的作品。尤其是透過鍵盤、滑鼠等介面，觀眾也能參與加入的互動藝術興起，更對數位空間的表現或技術的進展貢獻甚多。不過，這些技術都是早先在商業電視遊戲世界中開發實現的科技。此外，從美國太空總署的遠距操作技術研究轉變成民生用品的頭戴式顯示器等，這些虛擬現實的技術，也都能包含在數位空間的領域內思考。

另一方面，數位空間除了做為創作用的素材外，還具有檔案保存的性格。它能夠無限收藏資訊的空間性質，可以做到實體美術館不可能達成的大量作品的蒐集和分類。這種數位空間中的美術館，稱為虛擬美術館。二十世紀中期，法國作家安德烈·馬爾羅將透過蒐集照片、設法實現現實生活中不可能的收藏西洋名畫的美術館，命名為「幻想美術館」；不過，現在或許能夠透過作品之間的相互連結實踐虛擬美術館，讓「幻想美術館」的夢想因

073.
數位空間

更好的展現而趨於現實。現在，網路上有許多虛擬博物館，不僅能夠提供作品欣賞，還能夠做為研究用的資料庫。

數位空間影響建築設計領域甚鉅。運用電腦進行的設計和創意，稱為電腦輔助設計（CAD，computer aided design）。許多設計實務現場和學校教育中都引進電腦輔助設計，取代以往使用製圖板和尺的設計方式。這種技術當然能夠活用在現實的設計圖和完成預測圖，還有不少嘗試是利用沒有限制的空間特質，進行現實空間不可能做到的實驗性設計。有些作品是本來就不打算建造的虛擬建築，也稱為「未建築」（unbuilt）。近年來，也有丹尼爾・李伯斯金等建築家，將未建築中的想法以最大極限活用於現實中。

從數位空間衍生的表現非常多元化，但相較於技術和表現的進步，它對人體的影響卻還是未知數。此外，著作權（＊頁168）等相關法律的制訂大幅落後，有待今後倫理觀念的提升和完善法規的制訂。

美國數學家諾伯特·維納在《控制論：關於在動物和機器中控制和通訊的科學》中提出的科學理論。這個理論常被誤解是經由外科手術等擴張身體功能之意，但正如同著作副標和它自動控制學的別名所示，其實是指綜合了生理學、機械工學、通訊工學等的嶄新學問。這個概念的語源是希臘文「Κυβερνήτης」，意指「技能」、「掌舵」，之後再經過十九世紀法國科學家安培提倡政治學控制法的控制論等歷史變遷，進而登場。

維納是從小就展露出才智的天才，二次世界大戰中，他以通訊工學的觀點研究高射砲等，然後進而將安培提倡的控制論應用在科技上。維納認為生物為了順應環境所運用的各種技術和控制法，應該也能應用在機械上。他的想法主要是根據資訊反饋的自動控制，核心見解就是認為必須統合下述三項系統：（1）調整部（管理機器的系統）；（2）操縱部（人類操縱機械發生誤差時的修正系統）；（3）統治部（內含指導人類的團體動能的系統）。

順帶一提，在維納提倡控制論的同一時期，還有克勞德·夏農的「資訊理論」，以及約翰·馮·諾伊曼提出的程式內藏型數位電子計算機。世界第一台電腦「ENIAC」的開發也是在這個時期。這些理論同時期出現，正好說明控制論是今日電腦科技、資訊科學的出發點。

維納的想法中，有點容易令人感覺到是在禮讚科技，所以在提倡之後立刻遭到諸多批判。海德格根據人文主義立場的批判就是代表。但後來，經過約半個世紀，當科技長足進步、資訊環境劇烈轉變的狀況呈現在世人眼前，就能夠了解維納的先見之明。現在需要探

討的不是控制論的是非，而是所具有的現代性意義。從藝術觀點思考時，尤其令人深覺玩味的是虛擬實境和人工智慧（AI）的問題。

虛擬實境是一九八〇年代開發的技術，透過觸動人類的視覺、聽覺、觸覺等，讓人工打造而成的不存在的世界，可被認知為酷似現實的情境。參與實驗者裝置頭戴式顯示器、數據手套、數據服等，將身體動作回傳到電腦圖學上動畫的技術已經實用化，運用在許多互動藝術（＊頁202）中。

人工智慧則是擁有和人類相同程度智能的電腦，或是能夠達成這種目的的技術體系總稱。現在主要根據兩個方向進行研究，一是專家系統，即是透過對大量已知資訊的統計分析，建立行動原理；一是計算智能，即是讓系統根據後天學習的累積提高認知能力。

最新的媒體藝術引進不少這項領域的研究成果，不過，毫無疑問的是，它的源流絕對來自控制論。

一九五〇年代末至一九七〇年代初期，以歐洲各國為舞台，倡導在社會、文化、政治、藝術等領域廣泛實踐的理論和運動名稱。除了使用情境主義一詞外，也常直接使用以法國為據點、帶領這項潮流的團體「情境主義國際」做為運動名稱。這項運動不僅在法國展開，還擴及義大利、德國、北歐諸國。

這個潮流的主張核心，是將資本主義社會中大量消費型的表現視為景觀（spectacle，以資本和資訊集中的都市社會為舞台，當作某種娛樂來消費的展示），徹底批判，透過橫跨社會各領域的實踐，打造能夠對抗景觀權力的「情境」（對應新生命存在方式的文化和社會實體）。這項立場明白表示在一九五七年「情境主義國際」發表的成立宣言中：「我們首先必須改變世界。我們希望改革這個充滿閉塞感的社會和生活，成為自由自在的世界。我們了解，這個變化必須透過適當的行動才能達成。」

在藝術領域中，起草團體成立宣言等居於運動核心的人物是居伊・德波。一九五〇年代，他拍攝以批判景觀為主題的電影，還和同時代前衛藝術運動團體合作，例如詩人伊西多爾・伊蘇等人的字母派（讓達達主義［＊頁12］、超現實主義［＊頁14］獨自發展的法國前衛藝術運動），以及克利斯汀・多托蒙、艾斯戈・瓊恩等人的抽象藝術運動CoBrA（橫跨丹麥、比利時、荷蘭三國的藝術運動，名稱是根據哥本哈根、布魯塞爾、阿姆斯特丹等三座都市名稱而命名）等。此外，甚至還對激浪派（＊頁42）、新寫實主義、多面向電影（expanded cinema，透過照明藝術、聲音表演藝術等嶄新表現，嘗試超越以往的電影形式）等一九六〇年代以後的前衛藝術運動影響甚鉅。這些表現形態多半

強烈反映出日常生活中的無意識，在受到超現實主義強烈影響的同時，也可看出其設法克服戰後超現實主義變得有名無實的情況。

談到情境主義的藝術觀時，最重要的是都市問題。德波等情境主義的舵手，偏好使用「心理地理學」、「漂流」等字眼，這是為了將成為資本主義大量消費舞台的都市，視為日常生活中蔓延景觀的象徵而進行批判，這麼做是企圖以游擊隊式的做法打亂這些景觀。這樣的理論，在馬克思主義社會學者昂利‧列斐伏爾的都市理論著作《日常生活批判》可以大量看到，也和當時對於深具影響力的現代主義建築師柯比意提倡的都市學（urbanism，基於徹底理性主義的近代都市計畫）的批判相關。

■

具有批判理性主義等特性的情境主義，領先一九八〇年代以後的後現代主義潮流（＊頁196），然而由於後來時勢的變化，加上核心人物德波從第一線銷聲匿跡，情境主義在一九六八年巴黎五月風暴時攀上顛峰後，就從此掩埋在歷史中，長期遭人遺忘。可是，迎接真正的網際網路時代後，這項運動和理論的先見之明重新獲得矚目。為了防範資本主義的蠻橫，以及否定著作權（＊頁168）等，它早一步就倡導資訊流動性和共有的必要性。於是，開始有人以批判資訊資本主義為主軸，嘗試從各種角度重新解釋這個運動。

不倡導教條式的革命，而是根據現實政策謀求社會安定的馬克思主義的立場。近年來，不受意識形態（*頁120）的左右，無視客觀史料和實證研究的成果，常常強迫對方接受獨利自己的歷史觀的態度，也稱為歷史修正主義。這種歷史修正主義在日本、德國回顧戰爭責任時，常被視為問題。

以藝術而言，修正主義大致分為兩個方向。其中之一，可以代換為後殖民主義。簡單來說，這個概念並非將二十一世紀的現代社會視為「大戰後」、「冷戰後」，而是視為「歐美的殖民地統治並非單純的領土經營，還牽涉到語言文化層次的深化滲透，殖民地統治後」。殖民地統治並非單純的領土經營，還牽涉到語言文化層次的深化滲透，殖民地歷史甚至可說是配合宗主國的立場而撰寫。所謂的後殖民主義，將這種自明性視為問題，嘗試修正、重新解構「中心＝統治者＝西歐」、「周邊＝被統治者＝非西歐」的關係，誕生了各種成果，例如巴勒斯坦出身的批評家薩依德的《東方主義》、印度出身的批評家葛雅翠‧史碧娃克《後殖民理性批判》，以及重新解釋莎士比亞等。

在藝術方面，這些成果除了導入藝術史（*頁184）研究外，也成為以「大地的魔術師展」為濫觴的第三世界藝術家的抬頭，以及國際展（*頁148）林立的原因。政治性強烈的作品甚至也稱為政治藝術（*頁68）。然而，就像許多人所指出的，冷戰結構瓦解後的全球化主義（*頁146）的來臨，其實根本就是美國的極權支配，所以，也有人批評這股名為後殖民主義的新思潮，也只是以不同形式停留在「中心＝統治者＝西歐」、「周邊＝被統治者＝非西歐」的結構中。

修正主義的另一個方向是美國和歐洲，尤其是和法國之間爭奪現代藝術的主導權。現代主義的概念雖然誕生於十九世紀的歐洲，但兩次世界大戰造成勢力版圖的轉移，中心地轉到美國。這種歷史演變的典型，就是興起於法國的無形式主義（*頁32）、點彩派，統合成為興起於美國的抽象表現主義（*頁30）。當代美國畫家馬克‧坦西的著名作品《紐約派的勝利》（一九八四年），就是以戰場上簽署投降書的畫面，來表現藝術主導權從巴黎轉移到紐約的情況。對巴黎、也就是法國而言，等於被奪走「藝術之都」的地位。經過長年的構想，

一九七七年在巴黎開館的龐畢度文化中心，像是在和紐約現代美術館對戰般全力經營；此外，密特朗總統也帶頭展現奪回「藝術之都」的強烈意圖，撥出鉅額預算推動羅浮宮美術館的大整修。這股地位復權的意圖，也持續伴隨著許多不顯眼的活動，例如積極翻譯和引介克雷蒙‧格林伯格等美國現代主義的理論，重新解構組成為以法國為核心的藝術史。

後殖民主義和美法爭奪藝術地位主導權的這兩項修正主義，在一九八九年龐畢度文化中心舉辦的「大地的魔術師展」結合在一起。展覽中同時並列西洋當代藝術和第三世界原始作品的嘗試，除了重新質詢過去以歐美為中心的歷史觀之外，並率先預測冷戰結構瓦解之後的藝術動向，向國際社會大力呼籲法國藝術的地位復權。

人類心理的理論和精神病治療的體系，創始者就是佛洛伊德。在學術方面，精神分析可定位為精神醫學的一種（以名人心理為對象時，也稱為疾病誌），和其他領域密切連結，具有和馬克思主義匹敵的影響力。

佛洛伊德本來是神經學專家，在研究歇斯底里症著稱的夏爾科門下學習，一八八六年自己開業後，也開始治療歇斯底里症。他在反覆摸索實驗之下，開發出名為自由聯想法的治療法，這就是今日精神分析的起源。接著，佛洛伊德將重心從歇斯底里症轉移到人類的精神，證明人類存在著潛意識的狀態，而人的行動會強烈受到潛意識的左右影響，這項劃時代的見解最後發展為「本我－自我－超我的結構論」。

由於發現了潛意識，精神分析確立了科學的地位。除此之外，佛洛伊德還對伊底帕斯情結（戀母情結，男孩對母親懷有近親相姦的性欲。在自我發展時扮演重要角色）、白日夢、愛欲（生的欲望）和死欲（死的欲望）的關係、宣洩等，都抱持高度興趣。

佛洛伊德在二次世界大戰尚未白熱化之前過世，在他死後，精神分析研究仍舊以各種方式持續。美國主要是將它視為精神醫學的領域進行研究，法國則是形成由拉岡主導的稱為巴黎佛洛伊德派的重大勢力。其他還有各種流派的佛洛伊德研究，其中最著名的是梅蘭妮‧克萊恩、榮格、威廉‧賴希等人的精神研究。

二十世紀後半，有研究者企圖結合精神分析與藝術，例如藉由藝術進行精神病治療的藝術治療法，或是注意到精神病患者創作的原生藝術（＊頁34）。同樣地，運用精神分析創作的

藝術家，或是運用精神分析的作品解釋也逐漸出現。最初在文學領域嘗試的這項方法，立刻擴及到藝術領域，在繪畫畫面中找出潛藏的無意識的藝術史研究（＊頁184）陸續出現。最明顯易解的例子，是利用特定事物或身體部位，來找出藝術家的戀物意識，進而解釋作品。像是風景畫中描繪鐘樓或煙囪是代表男性性器，而裂縫或洞窟等是象徵女性性器等解釋。

在佛洛伊德之後的許多流派中，這種作品解釋受到拉岡的影響最大。拉岡的精神理論以結構主義為基本，將人類的自我認識譬喻為鏡像，並以現實世界、想像世界、象徵世界三層結構加以闡述。他的精神理論容易和哲學、社會學等進行連結，能夠做為解釋藝術作品的有效概念。例如，拉岡的代表見解之一是，人類為了成為社會性的「主體」，在社會中必須獲得象徵性的秩序。這項見解在解讀畫面中人物的配置、相互關係、背景的故事等，都深具效用。此外，「視線」這項概念，在解讀以各種視線交錯而成的畫面結構上也同樣有效。拉岡派的精神分析對當代藝術的批評（＊頁186）而言，是一項火力強大的武器，引用這項理論的批評，透過齊聚到雜誌《十月》（October，美國的藝術理論雜誌，有許多投稿者，在國際間也有很大的影響力）的討論者，獲得大力實踐。

◼

居斯塔夫・庫爾貝的小型畫作《世界的起源》，現在收藏於巴黎的奧塞美術館。畫中以女性性器做為世界的起源，是一幅令人震撼不已的作品。這幅作品在收藏於美術館之前，最後的擁有者不是別人，就是拉岡。從未積極論述過藝術的拉岡，在面對這幅作品時究竟在想些什麼，實在令人好奇。

以戰爭為主題的繪畫總稱，主要分為三類：(1)描繪戰爭的畫面；(2)描繪武士或軍人的姿態；(3)描繪因戰爭而受害的都市和人們等「後方」的景像。至於描繪的目的，包括施政者宣揚正當性的政治宣傳、做為戰爭記錄，還有透過描繪悲慘情景主張反戰和平等。

自古以來，戰爭對許多畫家而言就是充滿魅力的主題。早在希臘羅馬時代，就有描繪戰爭的繪畫，文藝復興以後，魯本斯、維拉斯奎茲、德拉克洛瓦等人以戰爭為主題，描繪出不少傑作。在日本方面，也有依照《平家物語》等戰記描繪的戰爭畫卷；近代以後，也有以戊辰戰爭、中日戰爭、日俄戰爭等為主題的戰爭畫。

現在日本提到戰爭畫時，通常想到「作戰記錄畫」。這是太平洋戰爭時期，在日本陸、海軍委託下製作的官方戰爭畫，當時稱為「作戰記錄畫」。這些作品大部分都是二百號尺寸的大型作品，而且一半以上都是寫實的西洋畫。製作時，首先由軍方新聞部選擇畫題，獲選的畫家則以派遣畫家或報導員的名義前往戰地取材；回國後，製作完成的作品歸屬軍方管理，再巡迴各地舉辦戰爭美術展，公開展示。

由軍方正式委託製作的這些作品，目前判定有二百二十件，受託畫家達上百名，其中，質量兼具的就是描繪了十六件「作戰記錄畫」的藤田嗣治。藤田嗣治是巴黎派的代表畫家，當時已經聞名國際。二次世界大戰時，巴黎遭到納粹占領，藤田逃回日本。這個時期，他接受軍方邀請，描繪了《哈爾哈河畔之戰鬥》、《壯烈犧牲阿圖島》等「作戰記錄畫」。這些作品都是描繪悲慘殘酷的場面，一氣呵成的畫面，不僅傳達畫家在創作時的高昂情緒，

也潛藏著基督教的思想（藤田在戰後受洗信奉天主教），擁有不同於以往戰爭畫所具備的要素。

藤田嗣治在戰時獲得英雄待遇，戰後卻成為遭受批判的對象，周圍的人都嚴厲追究他協助戰爭的責任。對於周遭人士翻臉不認人的態度，失望沮喪的藤田在一九四九年丟下一句「日本畫壇必須及早達到國際水準」，便出走法國，從此再也沒有回國，甚至拋棄日本國籍。

一九六八年，藤田在法國過世，然而過去的決裂仍然留下影響，日本國內後來長期無法正式舉辦藤田的回顧展。

■

戰後，包含藤田嗣治的十六件作品，共一百五十三件的「作戰記錄畫」暫時收藏於東都美術館，一九五〇年送交美國。後來，透過歸還運動，一九七〇年以「永久借予」的名目轉移到東京國立近代美術館，現在以「戰爭記錄畫」的名稱統籌管理。可是，即使已經過長久時間，「戰爭記錄畫」還是只能以片段形式公開展示，戰爭畫仍然難以得到正面論述。

此外，戰後出生的年輕藝術家之間，也出現例如會田誠這樣積極探討戰爭問題的藝術家。在戰後次文化的強烈影響下，這些藝術家的作品或許也能歸屬於戰爭畫的脈絡中。

法國思想家雅克・德希達的中心思想。英文是deconstruction，德文是abbau。解構這個概念具有遠大企圖，期望消除內部／外部、自己／他者、善／惡、男／女等古希臘以來西洋形上學所確立的對立關係，指出其中潛藏的欲望。德希達在一九六〇年代中期提出之後，終生都在探求這項問題。

déconstruction，原本是譯自海德格的著作《存在與時間》中的destruktion一詞，不僅具有破壞之意，還內含建設意涵。因此，提出這個概念的德希達，必定是受到海德格的強烈影響。

解構運用了許多項概念。例如，德希達認為柏拉圖之後的西洋形上學，向來都是語言優勢的「語言中心主義」、「聲音中心主義」，他批判這種只顧眼前的性格具有「存在論＝神學」的結構，與將女性視為被動角色、想加以支配的「陽具中心主義」有關。針對做為「語言中心主義」、「聲音中心主義」背景的「言說」，德希達反向提出「書寫」的重要性。不過，他絕非只是單純打算逆轉兩者的關係。德希達的企圖在於瓦解語言所支配的「眼前的形上學」，以便消除兩兩對立…；因此，德希達從柏拉圖的《斐德羅篇》中，舉出「pharmakon」具有良藥和毒藥兩種意義等各種實例，嘗試解構此書背後所藏的語言中心主義。

換言之，德希達企圖打破各種兩兩對立的階層秩序，創造新差異。這種重新打造差異的運動，德希達稱為「延異」(différance)，這個造語當然是源自差異(différence)。

德希達提出概念後，在法國思想界掀起巨大議論。這項為了打破西洋形上學階級秩序的企圖，常常遭誤解是虛無主義。此外，仿效班雅明，德希達認為翻譯也是創作行為，在反

079.
解構

脫構築　　déconstruction〔法〕

映他的觀點下，解構的概念也翻譯為各種語言，並在不同領域中得到新的詮釋。

本來只是哲學概念的「解構」，在英美國家主要獲得比較文學研究領域的接納。比利時出身的評論家保羅‧德曼等人，將解構轉為只解讀分析文章的批評概念，展開一連串評論活動，建立稱為「解構派」的龐大勢力。詮釋解構的嘗試也擴及建築領域，法蘭克‧歐文‧蓋瑞、彼得‧艾森曼等人的裝飾性設計，彷彿在反抗禁欲性的現代主義建築，常被喻為解構建築。一九八八年在紐約近代美術館，以提倡國際風格著稱的菲利普‧強生等人企畫的「解構的建築展」開幕。此外，雖然沒有完成，但德希達也和艾森曼等人嘗試合作了建築計畫「合唱曲」(Choral Works)。此外，在時尚領域中也嘗試了同樣的詮釋。

以上這些詮釋解構的形態，使得原本純粹從哲學立場提出的這個概念，產生偏離德希達企圖的各種發展。歷經相同過程的哲學概念，有德勒茲以萊布尼茲論提出、後來也在建築、時尚領域獲得熱烈討論的「縐褶」。這些對哲學概念的接受方式，都和一九八〇年代以後現代主義（*頁196）的發展密切相關。

一種立場，指的是認同民族、語言、文化等不同的複數團體具有相異性和多樣性，而且以對等立場組成社會。冷戰結構解體後，美蘇兩大超級強權的兩極支配方式瓦解，一九九〇年代以後，文化多元主義突然受到矚目。以社會政策來說，主要分為融合異質事物的「大熔爐型」，以及並列異質事物的「沙拉盆型」，移民占據大半人口結構的加拿大和澳洲，就被認為是這兩種類型的先例。在思想上，它和歐洲、中國等根深柢固的單一文化主義、民族主義，處於完全對立的立場。

藝術領域中，文化多元主義的引進主要分兩個方向進行，一是改寫長年以西洋中心主義觀點撰寫的藝術史，二是積極介紹亞洲、非洲、東歐等非西歐圈的藝術。尤其前者和殖民地時代的記憶問題息息相關，稱為後殖民主義，或是為了區隔以往單線式的進步史觀，也稱為後歷史主義。

代表前者觀點的展覽，最著名的是一九八四年在紐約現代美術館舉辦的「二十世紀藝術中的原始主義展」，展覽的副標題是「部落性事物和現代性事物的親屬性」。企畫者威廉・魯賓將畢卡索、高更、馬諦斯、亨利・摩爾、亞伯特・賈柯梅蒂等人的作品，和非洲、大洋洲的部落藝術並列，表明兩者之間的相近性，顯示原始藝術對近代藝術造成的影響。然而，卻遭到詹姆斯・克利福德等人類學者嚴厲批判展覽作品的選擇過於隨性恣意。

代表後者觀點的展覽，最著名的是一九八九年在龐畢度文化中心舉辦的「大地的魔術師展」，根據策展人讓・休伯特・馬丁的意圖，將亞洲、非洲的部落藝術，和世界各國前來

參展的最新當代藝術作品並列。在毫無任何註解的並列展示下，反而成功地凸顯兩者的相近性。兩者彷彿呈現出「魔術與科學」一般的對比，引起正反兩極的激烈討論。

於是，在一九八〇年代就打好根基的藝術的文化多元主義，在美蘇冷戰結構瓦解的一九九〇年代後，能夠自別於世界各國的民族紛爭外，瞬間爆發。各地對於美國壓倒性獨權統治所產生的激烈民族情感，不僅出現在現實政治中，也顯現在藝術世界裡。許多非西歐國家的藝術家陸續登場，而接納他們作品的國際展（＊頁148）、藝術節也迅速在非西歐國家中增加。不過，還有另一項顯著的變化。「原始主義展」或「大地的魔術師展」等代表的文化多元主義介紹，是處於歐美策展人向自己國家介紹第三世界藝術家的結構之下，帝國主義機制仍然在此發揮強大的作用。不過，二〇〇〇年以後，不僅是藝術家，非西歐國籍的策展人也陸續登場。或許是要反映自己的出身，這些策展人的企畫或是藝術家選擇，通常都強烈基於後殖民主義的觀點，而這種傾向今後應該仍然會持續。

不過，以他者或記憶為主題的展覽愈來愈多的結果，使得許多國際展的參展藝術家大同小異，已經出現問題切入觀點相同的瓶頸，藝術的文化多元主義正迎接著新階段的到來。

獨占性地利用著作物、獲取利益的權利。和專利權、工業所有權等並列為智慧財產權的一種。著作物是指作者的思想或感情以獨創性表現出的所有事物，包含藝術、音樂、文學、學術等各領域的作品。在藝術中，除了繪畫、雕刻、建築外，攝影、影像、媒體藝術等較新穎的表現媒體，也屬於著作物。利用他人的著作物時，原則上必須取得著作權人的同意，擅自利用或複製則會受罰。但是，關於藝術作品的展示，或和展示並行的複製，則規定所有權人的權利優先於著作權人。著作權涵蓋的範圍和保護期間，各國雖然不同，但各國共通的最低限度保護範圍，則是根據伯恩公約（一八八六年）以及萬國著作權條約（一九五二年）的規定。

日本的著作權依循伯恩公約，制訂於一八八九年，一九七〇年全面修訂成為現行的著作權法。目前對於著作物的保護期間為著作權人死後五十年。不過，全球的主流是死後七十年。所以，主張應該配合全球主流的延長論，以及主張不需要配合的慎重論，兩方正處於辯論對抗的狀態。前者認為，著作人的權利應該提升至歐美先進國家的水準；而後者的論點則是主張，著作物經過一定的保護期間，就該視為社會整體共有的公共財，延長保護期限反而成為自由創作活動的阻礙。

近年來，在歐美各國，主要是針對網路內容，也出現彈性運用著作權的思想。例如開放原始碼（以保護許使用軟體為前提准使用軟體），創用ＣＣ（保護智慧財產權的同時，積極促進著作物的流通。由勞倫斯‧雷席格等網路法學者所提倡）。

在日本的著作權法中，除了視為財產權的著作權，對於主張特定著作物的原創性（＊頁134）、主體性的著作人格權也有所規定。不同於著作權，人格權無法轉讓給他人。然而，將這兩種權利分開，並不是國際普遍的認知。

在藝術方面，著作權涵蓋的範圍限定於作品的表現，不包含概念。因此，一位藝術家無法獨自占用特定的主題或技法。包括杜象的《泉》等的現成物（＊頁206）作品，或運用既有表現為前提的模仿作品，只要視為作品的獨特「表現」，就能保證原創著作物的地位，不會在法律上受罰。

關於藝術作品的著作權，至今為止有許多訴訟紛爭。比較近的例子是藝術家村上隆認為自創的角色人物遭到盜用，而控告童裝業者國際宮服飾公司。判決結果認為四件作品中，有三件類似角色人物，並勸告雙方和解。此外，模型業者海洋堂和古田製菓之間，最後爭執的是糕餅糖果附贈的食玩，是否屬於藝術作品。後來，判決中僅承認部分作品是具有高度創作性的藝術作品。在日本現行的著作權法中，除了獨一無二的工藝品，以及創作性被認定特別高的物件，其他日用品都不被認定為藝術作品。食玩是否適用於後者的認定基準，也成為爭論焦點。

誠如上述幾個實例所示，著作權相關的司法判斷各有邏輯，無法一概而論。總之，著作權本來就是保護著作人的權利，同時也是為了促進自由的創作活動，動輒興訟、交由國家司法判斷，絕非讓人樂見之事。

日本畫本來是日本傳統繪畫風格的總稱，包括大和畫、唐畫、水墨畫、南畫、浮世繪等風俗畫，風格極為多樣。不過，現在日本畫多半指運用礦物顏料或膠彩描繪的近代繪畫風格。

另一方面，西洋畫是指在布或木板上塗抹油畫顏料的西洋風格的繪畫總稱（編注：本篇提到的「日本畫」和「西洋畫」的定義等，專指日本對這兩個名詞的認知）。幾乎所有的美術或藝術大學中，日本畫和西洋畫都是不同的主修，而在公開徵選參展作品時，這兩者也是不同類別。當代的日本美術可說是透過兩者的徹底區分而成立的。

近代的日本畫是在明治時代初期，由歐內斯特・費諾羅薩和岡倉覺三（天心）所開創的。深入參與東京美術學校（現在的東京藝術大學美術學系）創校的兩人，摸索能夠對外強烈彰顯近代日本民族印象的繪畫風格，在主要參考了前狩野派的風格後，確立了新風格的日本畫。不過，這種日本畫，不僅使用了礦物顏料和膠彩，筆、支架、畫題等也全然不同於西洋繪畫。不過，它許多特點都是為了打造對照於西洋繪畫的風格，其實徹徹底底是人為的產物。岡倉在離開東京美術學校後，創設日本美術院，更在京都為興盛的新畫派拓展勢力，讓日本畫逐漸滲透普及日本社會。

另一方面，使用油畫顏料和畫架的西洋畫技法，江戶時代即已傳入日本。江戶末期，司馬江漢等人創作了洋風畫（未曾接受過西洋美術教育的畫師，有樣學樣地模仿描繪的西洋風繪畫），真正的西洋畫則始於高橋由一等人。一八七六年，工部美術學校創校，聘請外國人講師，開始真正的西洋畫教育，更有黑田清輝等藝術家隻身赴歐，研習西洋畫技法。

082.

日本畫／西洋畫

一八九六年，創校當初只有日本畫組別的東京美術學校繪畫科，增設西洋畫組（後來改稱油畫）。一九〇七年開始的文部省美術展（現在的日本美術展），也分設日本畫和西洋畫組別，確立兩者在制度上的分割。其後百餘年間，歷經各個流派、團體的興衰（其中也有團體對日本畫這個名稱本身抱持存疑態度），以及戰後當代藝術當道，許多折衷式的繪畫或不屬於任何一方的作品出現。即使如此，將日本畫和西洋畫切割開來的這個制度尚未面臨瓦解之時。可是，兩者的市場（＊頁110）同樣都只剩下日本國內市場，在全球化（＊頁146）的趨勢下，日本畫和西洋畫應該都將被迫面臨改變。

◼

不過，大約都在明治時期成立的日本畫和西洋畫，不僅風格呈對比，在如何追求近代日本自我認同的想法上也相互對峙。以遠近法構圖的寫實西洋畫，是西洋近代理性社會的代名詞，反映出持續至今日的脫亞入歐精神（近代化以後的各種戰爭畫[＊頁162]幾乎清一色是西洋畫法，也和這項事實密切相關）。相反地，日本畫則是平板的畫面結構，表現出不同於西洋社會的民族性。在這個意義層面下，無論是企圖描繪空氣的橫山大觀的朦朧體技法，或是傳統大和畫，以及現代的卡通畫，村上隆強調它們之間所謂超扁平（＊頁102）的共通性，也是立於同樣的根本意識。

另一方面，別忘了還有和民族主義問題保持距離，透過版畫製作追尋日本畫這項媒體可能性的岡村桂三郎；以及運用壓克力顏料，以普普風格描繪現代歌舞伎演員的天明屋尚；或是以桃山時代風格描繪機器、機器人登場等現代風情的山口晃。

一九九〇年代，是藝術等當代文化許多領域都注意到「日本」的時期。例如，評論家淺田彰稱為「J回歸」的潮流，就是其中象徵。J當然就是「Japan」的「J」，例如日本流行歌曲稱為「J pop」，日本國內的足球聯盟稱為「J聯盟」等略稱。在天皇即位十週年的紀念活動中，人氣樂團XJapan的團長佳樹（YOSHIKI）演奏祝賀曲，淺田也稱為「J天皇制」。他指出「J回歸」的這種現象並不單純是音樂或體育的宣傳策略，而是呈現出世紀末的日本文化在各方面廣為普及的事實。

當然在這之前，已經出現厭倦了外國文化的日本人回歸日本的傾向。然而「J回歸」所回歸的，並非日本傳統文化，而是經過後現代主義（＊頁196）洗禮的流行日本文化。其中當然包括藝術。這是抵抗全球化（＊頁146）趨勢的自我閉鎖狀況，也和稱為「小民族主義」的現象並行。做為創意產業戰略的酷日本（＊頁144）當然和「J回歸」有著密切關係。

另一方面，評論家椹木野衣以不同形式闡明日本文化的非歷史性。她在表達意念的著作《日本・現代・美術》中提出「惡劣場所」這個概念。根據椹木的概念，明治時期引進西洋現代藝術，其後在敗戰後的冷戰結構下，長期處於美國庇護下的日本的藝術，已經和世界藝術史脫離，只是不斷反覆同樣詞語；藝術本身並未成長，只是和次文化等混為一體，處於一種無法判斷價值的懸空狀態。椹木這項大膽的假設，精采整合了現實中沒有以一貫觀點撰寫的日本戰後藝術史的事實，引起熱烈回響。她以不同於淺田「J回歸」的形式，指出日本藝術為了對抗全球化趨勢而自我閉鎖化的問題。

其他，在研究和評論方面，也有許多意圖對日本這個主題追根究柢的成果。辻惟雄《日本美術的歷史》、橋本治《平假名日本美術史》等，嘗試根據個人觀點，重新架構從古代到現代的日本美術史。此外，當代藝術家赤瀨川原平和日本美術史家山下裕二的《日本美術加油團》，除了仿效《彌次喜多道中》（編註：彌次郎兵衛和喜多八是日本庶民文學中的著名人物，兩人結伴同行的故事後來也拍成戲劇、電影等）之外，也是娛樂版的日本美術史。在美術史領域，北澤憲昭的《眼之神殿》、木下直之的《美術這項雜技》、佐藤道信的《明治國家和近代美術》等（這些著作都獲得三得利學藝獎），特別是在近代藝術的制度史研究方面有卓越的成果。

■

當然，對於在第一線努力創作的藝術家而言，「日本」的確是非常切身的問題。其中典型實例就是村上隆。原本學習日本畫的村上隆，強烈意識到自己的出身，提出「超扁平」（＊頁102）概念，以引進御宅族（＊頁130）創意的作品確立在國際上的評價。相對於村上隆，較年輕的會田誠，則是以美少女、戀童癖、暴力、戰爭等主題創作；他透過這些彰顯惡性的作品，向戰後民主主義提出獨自的異議。村上隆和會田誠的作品截然不同，可是，他們都對於以傑出造形力為基礎的日本藝術優勢感到自豪，而來自二次世界大戰敗戰後、對於歐美強烈心結的複雜心境，也引導他們達到目前的成就，這是兩人的共通處。此外，作風雖然各有不同，山口晃、松井冬子、天明屋尚、町田久美等近年來嶄露頭角的日本畫系年輕藝術家，有時會以「新日本畫」的定位被加以介紹。

一、近年來，有許多人嘗試以腦科學的觀點來解釋藝術作品。

掌管人等動物智慧的腦，是未解之謎最多的器官，同時也是擁有最複雜構造的物質系統之

藝術和腦科學的交集主要歸納為三點。第一點是人類為什麼做畫的疑問。這個在發現原始人描繪的洞窟壁畫時，所湧現的既舊又新的疑問，有著各式各樣的解答。雖說如此，專門討論藝術的藝術史（＊頁184）及藝術評論（＊頁186），對這項問題卻提不出像樣的解答。人們厭倦既有論調的不足，開始將焦點轉向湧現做畫欲望的源頭，也就是腦。

第二點是對天才的興趣。以《蒙娜麗莎》創造出不可思議畫面的達文西，以及藉由立體主義（＊頁38）破壞遠近法的畢卡索等，這些創造出超越常人想像作品的天才，他們的靈感究竟來自何處？對浪漫派的藝術觀點而言，天才是信仰的對象。對腦科學而言，這些天才的軼事和其作品劃時代的結構，就是最具實證性的分析對象。

第三點是對於藝術創造機制的分析。屬於視覺造形的藝術是眼睛的產物，透過眼球進入的視覺資訊，首先傳送至位於腦後方的視覺皮層，然後再傳送至顳葉和頂葉。顳葉掌管意義和形狀，頂葉掌管空間和運動，而視覺資訊的分析和處理方式，因人而異。這項機制唯有腦科學才可能分析。

無論如何，這三項疑問都不可能獲得決定性解答，不過近年來，腦科學推出幾項令人玩味的假設。其中，藝術解剖學者布施英利區分「眼的視覺」和「腦的視覺」，就是充滿暗示的假設。根據布施英利的假設，「眼的視覺」是捕捉「聚焦」、「瞬間」、「視覺效果」，另

一方面「腦的視覺」是捕捉「重新架構的空間」、「永遠」、「共通感覺的空間」、「觀念的、象徵的世界」，例如畢卡索的作品就強烈投影出「腦的視覺」。對認為藝術作品是「腦的實驗報告」的布施英利而言，這項假設成為和藝術創造機制密切關聯的論點。

此外，腦科學家茂木健一郎也提出其他很有意思的假設。他提倡的是稱為「感質」（qualia）的領域。感質就是伴隨著特定感覺經驗的獨特質感，例如晴朗秋天的天空「蔚藍清爽的感覺」。這種鮮明的感覺是無法測定的，不同於以往自然科學視為定量測對象的時間經過、空間距離、粒子、質量等。至少在目前，究竟是什麼事物創造這種機制，還全然未解。

另一方面，「感質」將功能主義的、計算論式的大腦處理資訊機制的本質，認為是反映在表象（＊頁164）層次的屬性。例如，形狀、顏色、動作等視覺特徵，是在大腦皮質的不同領域進行解析，而人類根據這種知覺，能夠思考和行動。雖然這種機制的運作至今尚未完全清楚，不過至少已經確定是根據神經元細胞的活動。

■

不過，畫家常使用「濃淡色度」一詞，意指色彩的相互或對比關係所造成的空間結構，它和明度、彩度同樣都與色彩的本質相關。和腦科學毫不相干的這個用語，在能夠表現出這種不可能定量化的鮮明感覺上，和「感質」共通，顯現兩者之間意外的交集點。

不是美術館、畫廊等專門的展示設施，而是在公園、都市街道，或是各種公共設施用地、建築物內等長久設置的藝術作品，或是這類設置計畫的總稱。雖然也有將既有作品遷至公共空間展示的例子，不過，現在的主流是地方政府委託藝術家根據計畫創作全新作品。根據委託形式成立的作品創作，稱為委任監製（commission work）。

公共藝術經常和繁榮城鎮、都市計畫、地景藝術等連結在一起，而關於藝術作品公共性的討論，則能追溯到古希臘，具有悠久歷史。

根據德國哲學家哈伯馬斯的說法，保證藝術公共性的公共圈概念，確立於十八世紀。此外，在兩次世界大戰之間的一九三○年代，美國將聯邦藝術計畫（＊頁26）做為新政的一環。此工作改進組織為了推動基於這項計畫的公共方案，並同時實行藝術家就業政策，動員藝術家在巴士、機場航廈、廣播電台、學校、集合住宅等處以壁畫進行裝飾及整頓景觀等。

經過長年的理論和實際經驗的累積，已經定型的公共藝術在一九六○年代出現新發展。這個時期，追求美術館以外發展空間的地景藝術（＊頁50），以及性質上和特定場所關係密切的特定場域（＊頁150）的作品，恰巧正值興盛時期，人們對於藝術和公共空間的關係，開始產生高度關心。一九八○年代，紐約聯邦廣場設置了理查·塞拉的雕刻作品《傾斜的弧》，無論是否承認這件作品強烈的存在感，總之掀起了正反兩極的激烈討論。此外，建築家羅伯特·范裘利認為拉斯維加斯花俏刺眼的霓虹燈，是為了因應都市生態系統的功能，於是從都市計畫的觀點對公共藝術做出肯定的評論。

受到法國文化政策等積極撥列文化預算的影響，二次世界大戰後，美國各地方政府規定，大型公共設施建築總預算的百分之一必須用來購入或設置藝術作品；這項「百分比計畫」逐漸推廣。獲得法律制度和慈善事業的支援，公共藝術的氣勢更是銳不可擋。

這個國際性趨勢也擴及日本，包括東京的「FARET立川」（利用美軍基地遺址，以七個街區、百貨公司、電影院、飯店等構成。一九九四年完成）、橫濱的「夢大岡」（京濱急行線上的大岡車站因為重新開發所建造的大樓。一九九七年完成）等大型計畫，各地方政府也都積極進行引進公共藝術的整頓景觀工程。然而，設置反映泡沫經濟時期拜金主義的華美作品，也遭致不少破壞都市景觀的批判。

■

不過，在討論公共藝術時，絕對無法迴避「公共」這個概念的雙重性。不需引證古代的洞窟繪畫或宗教藝術，藝術其實自古就具有公共性，而且專門展示藝術品的美術館（＊頁182）也是開放給所有民眾。然而，所謂的「公共藝術」就像是在屋頂上又加了一層屋頂般，將本來就已經是「公共」的藝術作品，重新命名為「公共」藝術，或是在保證藝術公共性的美術館等設施以外，追求表現作品的場所。這些都和歷史所形成的藝術公共性、社會所同意的藝術公共性之間，存在著許多矛盾。關於藝術公共性，今後也仍有繼續討論的必要。

跳脫既有的藝術框架，嘗試提出嶄新問題的思考或運動的總稱。通常是將既有的藝術視為權威，以挑釁或敵對的態度出現。反藝術的意義類似前衛（＊頁114），不過，前衛是為了促使立於階級鬥爭史觀的現代主義藝術向前邁進的概念，反藝術則是將重點擺在批判既有藝術上。

根據本來的意義，當代藝術說是反藝術的歷史也不為過。立體主義（＊頁8）引進多視點的構圖、集合或拼貼的開發、達達（＊頁12）的破壞精神，杜象的現成物（＊頁206）等想法，全都是為了顛覆既有的藝術觀念而誕生。這種反藝術的系譜，在二次世界大戰之後繼續獲得新達達（＊頁40）的傳承。

在日本的當代藝術中，反藝術是在一九六〇年代前半受到矚目，這個時期是以偏激、反社會的表現受到社會的認知。最初使用這個詞的是藝評東野芳明。在一九六〇年舉辦的「第十二屆讀賣獨立展」中，他參觀了參展年輕藝術家無秩序的作品，首度使用這個稱法。

這項命名，加上之前的歷史意識，在各領域中廣獲使用，像是「反浪漫」、「反劇院」、「反電影」等，強烈反映出日本當時的文化狀況。日本的反藝術和當時的地下風潮密切相關，其中在一九六四年被迫停辦的「讀賣獨立展」（＊頁96）就是反藝術的象徵。

其他反藝術的潮流還有九州派、零次元、高赤中心等。

九州派是一九五七年，以菊畑茂久馬為核心成立的前衛藝術團體。他們立基於一般民眾的觀點和對抗中央的心理展開活動，也參加讀賣獨立展等，在一九六八年解散之前，積極從事各種活動。

086.
反藝術

零次元是一九六〇年代以名古屋為活動據點的前衛藝術團體，以核心人物加藤好弘為主，展開偏激的偶發藝術，例如在大街上全裸跳舞等。針對大阪世博會，則和學生運動共同展開強硬的反對運動。這個團體在一九七〇年前後停止活動，後來就無疾而終，沒有確切解散時間的紀錄。

高赤中心是一九六〇年代，以高松次郎、赤瀨川原平、中西夏之等三人為中心組成的前衛藝術團體。團體名稱取自三人姓氏的第一個字。他們以稀奇古怪的行為，展開攪亂日常性的偶發藝術，例如臉上化妝搭乘山手線電車的《山手線事件》（一九六二年），以及身穿白衣的成員清掃銀座街道的《首都圈清掃整備促進運動》（一九六四年）等，在短短數年的活動期間，以各種形式展現反藝術的可能性。高赤中心解散後，高松和中西回歸原本專精的繪畫領域，赤瀨川則以插畫和小說而馳名。不過，他們的反藝術精神後來也以更多樣化的活動繼續傳承。

■

高赤中心結束活動後的一九六五年，赤瀨川原平因為在一九六三年舉辦個展時，製作和千圓日鈔一模一樣的邀請卡，違反通貨暨證券模造取締法而遭起訴，結果在法庭中，掀起適當性的爭議，稱為「千圓大鈔訴訟」。這項訴訟中，高松、中西，甚至還有藝評瀧口修造、中原佑介等人出庭作證，發展成為前所未聞的藝術訴訟。結果，一九七〇年，法庭認為赤瀨川原平的行為無關創作意圖，將邀請卡和紙鈔的相似性視為違法，判決有罪。然而，平日就高唱反藝術的赤瀨川原平，在法庭中高喊著藝術的這段軼事似乎敘述著反藝術的遊戲性之極限。

多國或多個機關參與舉辦的國際博覽會通稱，簡稱世博會。這項活動始於十九世紀，一九三五年以後，唯有獲得國際展覽局（Bureau of International Expositions）的認可，才能公開稱為世博會，而它的定義為「多數國家參加，以公眾教育為主要目的而舉辦，展現人類為了因應文明需要能夠利用的手段方法，或是在單項或多項的人類活動領域得以達成的進步，或是這些領域將來的展望」。現在區分為綜合博覽會的世博會，以及因特別目的的舉辦的特別博覽會。

史上第一次的世博會，是一八五一年的倫敦世博，它的舉辦時間約半年，聚集了超過當時倫敦人口的六百萬參觀者。建於主要會場海德公園的水晶宮，將蒐集自世界各地的珍品，擺設在這座玻璃和鋼鐵製的巨大櫥窗中，向全世界誇耀大英帝國的威信。

受到倫敦世博成功的刺激，歐美各國也開始積極舉辦世博會。其中巴黎舉辦最多次，一共舉辦六屆。一八八九年舉辦時所建造的艾菲爾鐵塔，成為當時傳遞最先進都市文明的紀念碑，至今仍然屹立不搖。不過在法西斯主義時代，世博會則成為政治上露骨利用的對象。

日本從很早以前就開始參與世博會。一八六七年的巴黎世博會，江戶幕府、佐賀藩、薩摩藩三者代表日本同時參加；六年後的維也納世博會，則是明治新政府第一次參加。對於近代化之後的日本而言，舉辦世博是長期以來的心願，然而幾度因為財源困難、國際關係惡化等原因而挫敗。；原本決定在東京舉辦的一九四〇年世博會（通稱紀元二六〇〇年世博），也被迫無限期延後。戰爭結束後，經過二十五年，在一九七〇年舉辦的大阪世博會，終於實現日本長年以來的心願。在日本經濟高度成長期所舉辦的這項空前的活動，創下六千四百

087.
世界博覽會

万国博覧会

EXPO (universal exposition)

萬來場觀眾的紀錄。

成為國際性櫥窗的世博，在假想的未來都市中介紹各種最新科技，而對藝術而言，它也

是重要的活動。例如，最近證實日文的「美術」一字，其實是在參加一八七三年維也納世

博會時，翻譯自德文kunstgewerbe這個參展項目的概念，而且當時參展的美術作品，幾乎

和工藝品具有相同意義，不同於現在。現在工藝品（＊頁82）的地位常低於繪畫或雕刻，在

意義上和日文的「美術」一詞並不同。

此外，在大阪世博會中，具體美術協會（＊頁92）、新陳代謝（metabolism，一九六〇年代在日本興

起的建築運動）等引領戰後日本藝術和設計的潮流，都在會中展現最後風采。岡本太郎、山

口勝弘、武滿徹、吉村益信、磯崎新、栗津潔等第一線的創意人，都參與展館的展示；許

多各國的展館也介紹了當時最新的藝術，出現可稱為「世博藝術」的現象。

二次世界大戰後，報紙、電視等媒體及傳播方式日益發達，身為傳遞大量資訊媒體的世博

會，必要性日漸淡薄，「世博會的時代已然結束」等意見四處可聞。日本也難逃例外，在

大阪世博會之後，幾次舉辦世博會都難以重現昔日榮景，也未見可稱為世博藝術的實驗性

成果。今後，世博會的主舞台無論是否轉移至第三世界，成敗關鍵仍然在於能否映照出未

來景象。

根據學術性調查研究，蒐集和展示藝術作品的設施。在日本的博物館法中，將美術館分類為處理藝術品的一種博物館，也定位為教育機關。它除了蒐集和展示藝術作品外，還肩負著藝術教育等各種責任。

國際間，一般是使用「museum」來指稱美術館，這個詞的語源是奉祀古希臘繆思女神的神殿之名 mouseion。不過在歐洲，以繪畫為主的美術館稱為繪畫館（pinakothek），以雕刻為主的則稱為雕刻館（glyptothek）。此外，倫敦的泰特畫廊，或是莫斯科的特列季亞科夫畫廊，雖然名為畫廊（＊頁140），但是將畫廊一詞以近似美術館之意而使用。美術館通常是以館藏進行各種活動，不過也有向他處暫時商借作品，專門進行企畫展的美術館，稱為藝術廳（Kunsthalle）。

說到美術館的祖先，常被提到的是德國的「驚異之屋」（Wunder Kammer），以及法國的「珍奇陳列室」（cabinet de curiosité）等近代設施。不過，這些設施都是炫耀王侯貴族權力和財富的收藏，能夠親眼見到的只限少數人士。因此，真正可稱為世界第一座美術館的應該是羅浮宮。羅浮宮受到法國革命理念的影響，於一七九三年開館，它的原則是對一般大眾公開館藏，並以流派區別進行展示。此外，羅浮宮開館時，就已經擁有許多收藏；這些館藏在逐漸轉化為藝術作品後，也確立策展人（＊頁138）專業人員的地位。

比羅浮宮早先一步開館的大英博物館的發展軌跡，正好是區分「美術館」和「博物館」的最佳對照。後來，歐洲各國都以王侯貴族的收藏為基礎，陸續開設大型美術館，即使是歷史尚淺的美國，也以財閥的收藏為基礎，催生大都會美術館和紐約現代美術館。現在，

這些大型美術館仍然藉著傳遞大量資訊，引領全球的藝術界。

在日本，「美術館」一詞出現於一八七七年舉辦第一次內國勸業博覽會時，會中將陳列美術和工藝品的部門稱為「美術館」，這是現在東京國立博物館的前身。二次世界大戰後，日本第一座近代美術館神奈川縣立近代美術館率先開幕（一九五一年），於是全國各地開始陸續興建公立美術館。不過，另一方面，大原美術館（一九三〇年）、日本民藝館（一九三六年）、石橋美術館（一九五二年）等私立美術館也各自展開活動。日本的美術館在營運或吸引觀眾上多半仰賴企畫展，這是因為相較於歐美，歷史短淺，館藏不多，再加上三越、高島屋等老字號百貨公司從明治時期以來，就已有舉辦許多美術展做為文化活動的傳統，美術館也受到這種傳統的影響。

■

二十一世紀後，許多歐美的大型美術館都專注於進軍世界的戰略，在地方都市或海外拔擢著名建築家，建設新館或分館。古根漢美術館成功進駐西班牙畢爾包（一九九七年）之後，這股趨勢日益顯著。由此可看出，美術館除了希望能夠增加館藏，以及擁有新的展示場所外，在全球化（＊頁146）時代，還必須抱持著如果不積極向全球傳遞訊息，則難以生存的危機意識。

另一方面，日本許多美術館面臨嚴苛的經營困境，所以，引進了國立美術館的獨立行政法人化（二〇〇一年），以及公共美術館的指定管理人制度（二〇〇三年）等政策。近年來，日本全國各地掀起一陣美術館興建熱潮，但恐怕仍得重新面對嚴厲的經營考驗。

以藝術歷史為對象的學問研究領域，依據地域（西洋、東洋、日本等）、年代（古代、中世紀、近代等）、類別（繪畫、雕刻、工藝等）等細分為各專業領域。本來是屬於歷史學、文化史的一部分，後來因為和哲學領域的美學關係密切，在大學教育裡也常被定位為哲學的其中一塊。

藝術作品的相關敘述，自古以來就已存在，然而提到體系化藝術史的開端，就是義大利瓦薩里的《藝術家列傳》（一五五〇年）。書中詳細記載達文西、米開朗基羅等藝術家的事蹟，並將他自己所處的時代的精神，定位為「文藝復興」，強調當時和中世紀以前藝術的決定性差異。

後來，以讚美古典觀點而著稱的溫克爾曼，出版了著作《希臘藝術模仿論》（一七五五年）及《古代藝術史》（一七六四年），藝術史因此得以納入十九世紀的德國大學中，具有了學術地位；而其中的主流是風格史的切入角度，亦即將焦點擺在創作年代、傳記性事實、風格等，以解讀作品意義和作者意圖。代表實例就是沃夫林的《藝術史的原則》（一九一五年）。

此外，還有嘗試以黑格爾的歷史哲學為依據，設法從國家或時代等關係闡明作品意義的研究。這兩種研究手法立刻被其他國家翻譯引介，應用於研究自己國家的藝術，形成各國自己的藝術史。日本方面，也藉著參加一九〇〇年的巴黎世博會（＊頁180），編纂官製藝術史《稿本日本帝國美術略史》之後也發行日文版。

二十世紀開發了各種藝術史的研究手法，圖像學應該是其中最著名、且最具影響力的手法之一。這是歐文・潘諾夫斯基在《圖像學研究》（一九三九年）中提倡的劃時代方法，他透

過基督教圖像的解釋，提出對藝術家和作品的獨特解釋，不同於浪漫派將藝術家英雄化，或是連結黑格爾式時代精神的解讀作者角度。後來，詮釋學、社會學、馬克思主義、精神分析（＊頁160）等各種詮釋方法陸續出現，而成為詮釋對象的作品範圍也逐漸擴展。日本方面也積極翻譯引介了這些方法，不過，其實在明治時期，就已經有岡倉天心這樣的人試圖發展日本自己的藝術史。

■

然而，在思考藝術史的研究對象時，一定都會質疑它和藝術評論（＊頁186）之間的差異。通常，藝術史是以過去的藝術為對象，進行學術性的研究，而藝術評論則是以現在進行中的藝術為對象，進行新聞評論式的論述。不過，兩者間並沒有嚴格的界線，橫跨兩者執筆著述和進行研究活動的大有人在。此外，近年來，許多大學也以還未有定論的當代藝術為學術研究對象，讓這樣的狀況更混亂。

近年來，藝術史本身也開始出現對於現行藝術史的制度化和僵硬化的批判。引進後殖民主義或女性主義（＊頁192）的觀點，重新審視以男性為中心史觀的傳統藝術史、發展新的藝術史，也就是不僅是以精緻藝術（fine art）為對象，也以攝影、電影、漫畫等整體視覺表現為對象，而形成的視覺研究，或是表象文化論（＊頁190）等，都是基於這種批判意圖而形成的新研究手法。透過這些探究手法，逐漸出現令人矚目的成果。

解釋藝術作品、解讀作品意義的論述名稱，在更強調批判性時，也稱為藝術批評。藝術評論主要發表在報章雜誌等商業媒體，以尚未有定論的當代藝術為主要評論對象，這點和學院式的藝術史（＊頁184）研究有所區別，不過，兩者間的界線並未清楚界定。此外，專業的藝評多半出身文學、哲學等藝術史以外的領域。

十八世紀後半的法國，朝廷主辦的官展（沙龍展）十分盛行，因編纂《百科全書》而知名的狄德羅，常常投稿到格林兄弟主辦的雜誌《文學通訊》評論沙龍展，後來整理成《繪畫論》一書（一七六六年）。現在，這本《繪畫論》被視為最早的近代藝術評論。此外，在法國革命推翻舊有體制的十九世紀後，沙龍展仍舊熱鬧舉辦，波特萊爾、阿波里奈爾等詩人也以健筆評論沙龍展。從以上事實可以看出，藝術評論是在藝術展或新聞評論體制健全的近代市民社會中首度登場的言論，也可看出詩人主觀的評論從一開始就在評論上處於有力的立場。

後來，藝術評論在各國展開，最新開發的方法中，最為有力的是形式主義（＊頁194）。這種方法重視促使作品成立的形式要素分析，以便判斷價值，而非以作者的心理狀態、故事性或社會意義；在美學上是受到康德《判斷力批判》的強烈影響。原本是英國文學評論中提倡的這個立場，後來主要在美國受到藝術評論的引用，以克雷蒙・格林伯格為中心，形成一大勢力。這股巨大的影響力，主要是來自一九五〇年代迎接鼎盛時期的抽象表現主義（＊頁30）繪畫運動，兩者之間具有互相影響的密切關係。

在日本方面，藝術評論在明治時期的近代化之後登場。然而，這是在「美術」這項概念

才成立不久，媒體也尚未發達之時。最初的主流是藝術家的文章，或是小說家的文人批評，前者的代表人物是高村光太郎、木村莊八、鏑木清方；後者的代表人物是高山樗牛、夏目漱石、森鷗外、木下杢太郎。後來，明治時期至大正時代，許多雜誌創刊，一九三○年代，專業的藝術評論逐漸打下基礎，不過，真正的發展是在二次世界大戰之後。

一九五○年，藝術評論家之間以敦睦交流為目的，成立國際藝評人協會（AICA，這是只存在於藝術領域的現象，未見於其他領域的評論）。日本也在一九五四年成立分部，現在約有一百六十名會員。可是，會員多半是美術館策展人或大學教員，真正以執筆撰述為主要工作的專業藝評為數甚少，著名的藝評也都未隸屬於任何組織。由此推測，其他國家的狀況應該也是大同小異。

■

藝術的情況瞬息萬變，現實中，藝評的存在感已經日漸淡薄。出版業的不景氣使得藝術雜誌減少，評論集不易出版發行，許多評論家能夠發言的場合愈來愈少。再加上「策展人時代」(*頁138) 的到來，以往藝評扮演的角色，都轉讓給這些策展人。因表象文化論 (*頁190) 興起，當代藝術成為一門可研究的學問，讓這些處於新聞評論角色的藝評更無立足之地。

在任何人都能發言的網際網路時代，這些自由藝評沒有美術館 (*頁182) 的支持，也無力對藝術市場 (*頁110) 發言，勢力年年衰微。

在一九六〇年代的美國，否定既有社會體制和價值觀的不特定年輕人團體，或是他們所打造的文化總稱。這股風潮也蔓延至經濟成長、戰後體制確立等社會背景上和美國有共通點的英國、法國、日本等國。

嬉皮一詞的由來並無定論，最有力的解釋是衍生自黑人的俗語 hip 或 hep，意指熱中音樂，尤其是享受爵士樂或藍調時陷入忘我的狀態。一九六六年在舊金山舉辦的活動「love in」，被定位是嬉皮風潮的開端。印度西海岸的果阿、尼泊爾的加德滿都、阿富汗的喀布爾則是三大聖地。

一九六〇年代，高度工業化的美國社會充斥各種商品，許多人理所當然地享受著物質主義的生活方式。然而，越戰的長期化、黑人解放運動和女性解放運動逐漸高漲，社會逐漸嚴重不安。在這種狀況下，出現部分稱為嬉皮的年輕人，他們將社會統治階層稱為陳府（the establishment），企圖跳脫既有的秩序。

典型的男性嬉皮蓄鬍留髮、穿著牛仔褲，女性則配戴項鍊、足履涼鞋、留著長髮，常用鴿子和花朵的象徵圖案。嬉皮的典型生活方式是過著不斷流浪的波西米亞式生活，常被強調是社會墮落的象徵。此外感性的解放重於理性、以及強調自由的嬉皮中，常有因抽大麻或吸食迷幻藥而出現奇異行徑的人，更加深嬉皮的負面印象。

代表嬉皮文化的文化人，有詩人艾倫・金斯堡、散文作家蓋瑞・史耐德、小說家傑克・凱魯亞克等，此外，披頭四的音樂也深受影響。

說到嬉皮文化對藝術的影響，最值得一提的就是禪學的引進。當時，透過鈴木大拙的著作所介紹的禪，其神祕性和冥想性，正好與支配性的現代主義藝術對立，受到許多嬉皮歡迎。當時的藝術作品中，約翰‧凱吉的機率作曲法（chance operation，引進偶然性要素的作曲技法）、激浪派（＊頁42）的「事件」等，很多都是根源於禪。當然這些都是跳脫嚴密禪宗教義的概念，然而就像是誤打誤撞般，竟然發揮驚人效力，產生豐富的成果。當時，小野洋子經常嘗試指令式身體表演，就展現出禪的強烈影響。

此外，迷幻運動（psychedelic movement）也同樣重要。組合希臘文「精神」（psyche）和「看得見」（delos）的迷幻一詞，意指將鮮豔的原色或螢光色以幾何圖樣排列的作品，能夠產生體驗幻覺般的效果。這個運動從藝術擴及設計和音樂領域，衍生不少發展，提摩西‧李瑞和奧爾德斯‧赫黎胥的著作中，介紹了和嗑藥文化緊密連結的這個運動。

與其說嬉皮運動是基於意識形態（＊頁120）的社會變革，不如說它是希望改變個人意識的文化運動。一九六○年代後半，呼應人種問題、反對越戰等社會運動，嬉皮運動逐漸興盛；然而在一九七○年代後，隨著學生運動的退潮急速衰退，到了一九八○年代，已被視為落伍。可是，嬉皮的思想和生活方式，後來滲透至主流文化，也獲得生態運動（＊頁124）、反核運動、新科學等承繼延續。

◼

◆

呈現在內心或意識的心象、想法等的總稱。類似印象、幻想、觀念等，不過更具備文化的、社會的個性。語源是拉丁文 *representatio*，各語言分別是 representation〔英〕、*représentation*〔法〕，vorstellung〔德〕。根據叔本華在《意志與表象的世界》中所敘述，表象是近代哲學中的一項重要概念。笛卡兒的自我省察、康德的批評概念，以及尼采的遠近法都具有這個面向。

◉

可是，近年來，原本和印象、想法等幾乎是同義的表象概念，常用於繪畫、雕刻、影像等具體的表現行為或作品上。這是因為經結構主義以後的系統演變，主要在法語圈中，強烈傾向以表象這個概念做為解釋作品的工具。這項論述翻譯引介到日本之後，形成不同於以往哲學或美學藝術史（*頁184）的新手法「表象文化論」。

英文或法文的 re- 這個字首有重新回歸之義。因此，表象在日文中有時候會譯成「再現」或「再現眼前」，指的是印象或想法重現，而非作品本身。可是，重新獲得解釋的新的表象概念，認為繪畫、雕刻、影像等創作，並非單純被動地重現人類內心的印象，而是對應人類本質更深層的部分。由於排除作品創作等於重現行為這項定論，便能讓作品解釋從簡便的現實主義中獲得解放，這是表象概念的最大優勢。另一方面，representation 具有「代理」、「代表」等民主政治的意味，雖然會隨著文章脈絡而有不同意義，不過，在日文中，表象概念的政治性並不濃。

■

一九八六年，東京大學教養學部開設表象文化論學科，一九八九年繼而設置研究所講座。

092.
表象

representation

齊集著名師資的這門學科，是很多考生的志願科系，而教養學部的教科書《知的技法》（一九九四年）甚至成為暢銷書，促使「表象」這個人們原本還不熟悉的詞彙廣為人知。表象文化論學科從表象分析的觀點，依循新聞報導式的批評手法，研究藝術、文化等整體文化現象，產生了許多研究成果，大大降低了「表象」這個原本是哲學翻譯概念、部分研究者獨占的門檻。

學術上的表象文化論，最大的特徵是橫跨式的手法。不僅包括文學、大眾藝術等傳統領域，還擴及電視、電影、資訊網絡等現代媒體空間，以及在這些現代媒體空間發展的流行文化，目的在於提出各式各樣的解釋。東大設置這門學科時，渡邊守章（戲劇）、蓮實重彥（電影）等各領域的先驅代表，將自己在學術領域外的範疇所培養的專業技術，投入到這門學科中。在藝術領域中，也並非停留在以往美學藝術史的研究，而是進展到藝術評論（＊頁186）、藝術經營（＊頁112）、文化政策，甚至擴展到藝術品創作。

現在，日本許多大學都設置表象文化論講座，和東大沒有關聯的研究者也陸續登場，這項新領域已經逐漸落實固定。二○○五年，日本也成立表象文化論學會。然而，也有人認為，表象文化論在固定成為大學的一門學問中，淹沒於既有的學問中，失去當初提倡之際所具有的新聞即時性感覺。為了讓表象概念能夠一直是跨領域的知性工具，就絕對不能陷於文獻至上主義，必須不斷接觸實際表現的第一線。

志在擴大女性權利的人權思想，或是基於這種人權思想的社會運動。這個運動是為了實現男女平權、克服性別差異、女性參與社會等重大目標而展開。語源來自拉丁文*femina*，起源能夠追溯到羅馬時代，不過，直接連接女性主義的思想或運動，是在十九世紀以後才登場。一九六○年代展開的女性解放運動中，法國思想家西蒙波娃爭議性的說法最為著名：「女人不是天生的，而是形成的，」現在也常受到參考引用。

在藝術的脈絡中，應該是在一九七○年代初期引進女性主義，凱特‧米列特的著作《性政治》（一九七○年）、琳達‧諾克林的論文〈為什麼沒有偉大的女性藝術家〉（一九七一年）等，都是最早的先驅者。她們指出，近代以前的藝術史（＊頁184）中，著名的藝術家幾乎都是男性，男性畫家以女性為主角描繪的作品不計其數，卻幾乎不見相反的模式；所以，控訴傳統藝術史只以男性中心主義的觀點撰寫出男女不對稱的歷史，強調發掘和重新評價女性藝術家的必要性。她們的論述引起熱烈回響，後來，陸續有優秀的研究問世。

現在，基於女性主義立場的研究，目的主要可區分為：(1)發掘女性藝術家和重新評價作品；(2)指出過去藝術史中的性別差異；(3)指出作品創作和接受過程中的性別差異；(4)探究女性化（feminity）的機制。總而言之，女性主義和精神分析（＊頁160）、馬克思主義，甚至是比較近的後現代主義（＊頁196）、後殖民主義等其他方法，容易產生緊密的連結，在藝術史研究上居於有力的立場。現在，以女性主義為主題的研究書籍、評論集，或是展覽會企畫相當多。

另一方面，不同於研究或評論的手法，女性主義也成為在第一線活躍的女性藝術家的活動原理，例如，露意絲‧布爾喬瓦、草間彌生等古怪的性表現，或是從一九七〇年代就全面以女性化為大前提進行創作的朱蒂‧芝加哥等人，以女性主義的觀點而言，都是評價極高的先驅者。此外，一九八〇年代，以擬態主義（＊頁70）觀點獲得矚目的辛蒂‧雪曼、芭芭拉‧克羅杰、雪莉‧拉雯等人，她們的作品不採用直接赤裸的性表現，而是以女性特有的觀點批判藝術制度，獲得好評。其他還有在政治藝術（＊頁68）脈絡中，關注性暴力而創作的作品也陸續登場。在全球化（＊頁146）甚囂塵上的現在，希林‧娜沙特、皮皮洛帝‧里斯特、凱瑟琳‧奧比等藝術家登場，女性藝術家的創作活動令人有百花爭豔之感，無論是國籍、運用媒介、表現都極為多元多樣化，幾乎無法一概而論。

近年來，對男女社會性差異、性欲、以同性戀者為對象的男女同性戀研究、同志理論等的關心愈來愈高，女性主義當然和這些動向關係密切。例如茱蒂絲‧巴特勒以顛倒性別角色的立場，批判向來強化男女社會性別差異概念的歷史性女性主義。這種主張稱為激進派女性主義。不過主張愈激烈、愈細分，支持藝術家或言論的意見也愈細分、愈為局限。在理論和實踐兩方面，女性主義正面對著分歧岔路。

「形式批評」指的是在價值的判斷上，重視形態、色彩、描線、素材等促使作品成立的形式要素，而非作者的心理狀態、主題、故事性、社會意義。在美學上，能夠追溯到康德《判斷力批評》中的「趣味」(鑑賞事物的能力、審美觀之意)，藝術史上則能追溯到十八世紀的德國、義大利等的論述。歐美各國都根據這個立場嘗試各種思考，不過提到藝術批評(*頁186)時，主要是指美國形式主義。

形式主義原本是文學評批的方法論，始於英國，後來擴展到俄羅斯。然而，直到二十世紀初期，活躍於「布魯姆斯伯里團體」的羅杰‧佛萊和克里弗‧貝爾兩人，才真正在藝術領域提出這個立場。當時的英國，廣泛重視皇家學院主導的重視主題的詮釋，所以兩人基於擁護印象派和後印象派，標榜重視形式的不同立場，引起許多討論。

後來，美國的克雷蒙‧格林伯格延伸發展兩人的立場。原本從事文學批評的格林伯格，在一九三○年代著手進行藝術批評，常常出入畫家漢斯‧霍夫曼的教室，習得重視形式的作品分析，一九三九年發表了代表性論文《前衛與媚俗》。在這篇論文中，他將高級的前衛(*頁114)和低俗的大眾文化做對比，「形式」就是以前者的核心受到強調。

格林伯格基於近距離了解藝術家創作現場所展開的批評，是同時代的抽象表現主義(*頁30)最佳的理論護衛，他還將俄羅斯結構主義(*頁16)、米羅、克利等人的作品等視為抽象表現主義的先驅，也將波拉克定位為畢卡索的正宗嫡傳等，具有藝術史性質的深度。

這些美學的洞察，能夠追溯到康德的「趣味」概念，也從托洛茨基、艾略特的藝術論攝

094.

形式主義

取關於前衛和現代主義的卓見，並非單純的作品分析，還包含創造性的觀點。美國形式主義由於和當時的最新趨勢密切連動，不僅發掘新藝術家，也確立價值判斷的基準，很快地取得現代藝術規範的地位。

然而，美國形式主義有其極限，它只能夠理性地評價印象派以後藝術史有限部分，而在格林伯格退出藝術批評第一線的一九七〇年代以後，批判式承繼的思想相當多。早在一九七〇年代初期，利奧‧史坦伯格就發表論文〈其他的評價基準〉，極力倡導新立場的必要性，後來，邁可‧佛萊得、克拉克、羅莎琳‧克羅斯等人也都強烈意識到格林伯格理論的問題點。他們主要關心藝術史的重新解釋，並展開精確度很高的討論，不過並非全和發掘新藝術家相關。同時期，也出現喬塞夫‧科舒斯這樣打算克服格林伯格理論的藝術家。此外，因為抽象表現主義的興起，法國的當代藝術主導權被美國奪走，如何將美國形式主義引進自己國家的藝術史，成為一大課題，於是在一九八〇年代以後嘗試引介了許多相關的翻譯。

■

日本方面，在一九六〇年代也引進形式主義批評，評論家藤枝晃雄長期是這個領域的第一把交椅，發掘了辰野登惠子、川俣正等藝術家。近年來則有理論派作家岡崎乾二郎從事創作、批評、教育等多方面的活動，探索形式主義的嶄新可能性。

後現代是「近代後期」、「近代以後」之意，後現代主義就是批判近代後期的思想、近代政治、社會、文化等各種現象，以及歷史，以便設法加以克服的思想或潮流的總稱。後現代通常是包含近代批判、現代主義批判等因應時代區分的思潮，後現代主義則主要是指一九八〇年代流行的理念、風格或潮流。總而言之，兩者都是為了打破陳規舊套，這些陳規舊套就是本來指涉最新思潮或潮流的現代或現代主義。這種觀點的逆轉和一九六〇、七〇年代的時代狀況，有著密不可分的關係。

後現代一詞的歷史可追溯到一九六〇年以前。一九六〇年代，部分文學評論家是使用它來指稱前衛性文學作品。不過，今日大眾所稱的後現代的這項思想，實際形成於一九六八年的巴黎五月風暴。巴黎五月風暴起因於越戰和布拉格之春，並導致全球各地興起學生運動，此外，雖然本來是以政治目的為主，但卻產生在意識上希望打倒老舊價值觀的副產物，出現許多實驗性的思考。

例如李歐塔認為，應該是實現人類幸福和解放的資本主義或社會主義，卻成了龐大的壓制裝置，他將這種現實狀況定位為「現代」，而將期望跳脫這種舊型態現實的思想，稱為「後現代」。與這種想法根本的思想，獲得德勒茲和瓜塔里、德希達等人的認同，不久就成為法國現代思想的一大潮流，甚至影響一九八〇年代初期日本的新學院主義，淺田彰、中澤新一等年輕評論家的言論，成為這項潮流的舵手；這時根源於馬克思主義的社會評論性退潮，變質成為迎合時代的消費社會、先端風格的高度資本主義性格。

後現代／後現代主義

ポストモダン／ポストモダニズム　postmodern / postmodernism

■

另一方面，成為最尖端文化潮流的後現代主義，最早是出現在建築領域。一九七七年，查爾斯‧詹克斯出版《後現代主義建築語言》。書中批判柯比意、密斯‧凡德羅等人的國際風格中，具有典型現代主義建築的功能主義，提倡強調裝飾性和象徵性的新建築的必要性。同年竣工的龐畢度文化中心似乎就是呼應這項需求。之後，一九八〇年代，查理士‧摩爾、邁可‧格雷夫、磯崎新等人的作品，也顯現這種傾向，甚至於丹下健三、菲利普‧強生等已經具有地位的現代主義巨匠，都積極採用這種創意。

這種風格也出現在設計領域，阿基米亞工作室、孟菲斯等義大利設計團體的活動備受矚目。尤其是孟菲斯核心人物的艾托爾‧索特薩斯，作品中的鮮豔色彩和形態，都可見典型的後現代主義。

藝術領域中，新表現主義（＊頁64）的粗獷筆調，以及運用消費社會印象而成立的擬態主義（＊頁70），也都可看見後現代主義的顯著影響。日本方面，森村泰昌、宮島達男等人的作品，最早出現這種傾向。

一九八〇年代中期，眾人對後現代主義的關注達到顛峰，只要是新穎的表現就冠上後現代主義的標籤，出現了濫用的傾向。因此，美蘇冷戰結構瓦解、轉變成為文化多元社會（＊頁166）的一九九〇年代以後，後現代主義的風格急速陳腐化。雖然以風格來說，後現代主義已經式微，不過後現代主義的近代批評手法依然深具效用，重要的想法仍然持續獲得引用。

天花板、牆壁都是純白色，除了出入口以外，沒有任何開口，也沒有樑柱等遮蔽物和裝飾物的室內空間。這樣的空間被認為是展示藝術作品的最標準空間，廣泛使用於全球的美術館（＊頁182）和畫廊（＊頁140）。

這種白立方空間的空間性質，受到繪畫、雕刻或是只具鑑賞目的的純粹藝術的喜好，因為它沒有任何妨礙鑑賞的遮蔽物或裝飾物，以及能在安定的光源下欣賞；此外，許多當代藝術作品是不規則形狀，在展示時，偏好毫無任何主張、不具個性特徵的空間。白立方空間就是以現代主義藝術的這些約定為前提的展示空間。

此外，因為世界各地都是性質相同的空間，同樣的作品即使轉換展示場所，都能以相同的條件提供鑑賞，促使收藏品的外借、展覽會的各地巡展成為常態。即使是將空間作品化的裝置藝術（＊頁122），也能以毫無個性、卻又充滿運用彈性的白立方空間為基礎進行創作。

白立方空間的普及，使得繪畫裝框與否也和以往的展示大為不同。直到二十世紀前半，無論是油彩或水彩的畫作，幾乎都是加裝畫框，抽象表現主義（＊頁30）以後，作品不加裝畫框、直接擺設在牆上的實例愈來愈多。除了因為許多作品的尺寸無法尋得適合的畫框外，也因為畫框的裝飾性會妨礙作品鑑賞，所以將純白色的牆壁視為一種畫框，做為誘使觀眾投入畫作世界的觸媒。在大型畫布上塗滿色彩、擁有獨特視覺錯覺（繪畫的錯覺效果），正是抽象表現主義繪畫的精采之處；這種特質，唯有在不進行裝框、直接架設在純白牆面的白立方空間中，才能最為凸顯。

096.
白立方空間
ホワイトキューブ

white cube

白立方空間的普及和建築風格的流行也大有關聯。一九二〇年代的歐洲，稱為「國際風格」的功能主義建築正值全盛時期。這項設計思潮，不同於以往重視各地區傳統創意和建材的建築，而是期望讓簡潔明快且理性設計的功能主義建築普及全世界，於是，在鋼筋、玻璃、混凝土等便宜且容易得手的高耐久性建材出現後，在正方體建築物中設置幾個立方體狀空間的單純設計迅速擴展。最具代表性的建築家之一是密斯・凡德羅，他將這個想法更為延伸發展，構想出「通用空間」這種形狀單純的同質空間，純素色的白立方空間，就是實踐了通用空間的理念。在注重功能主義的美術館建設日漸普及後，白立方空間也更為普及。

■

白立方空間確立成為美術館或畫廊的標準空間後（倫敦有間名為白立方空間的畫廊，就是為了凸顯這種存在感），有些藝術家卻厭惡在這種無機空間中展示作品，因此，故意製作破壞空間調和感的作品，或是像地景藝術（＊頁50）般設法向戶外尋求展示場所。有些經手美術館建築的建築家，也厭倦白立方空間，而為空間設計出不同的性格變化。例如在美術館建築當中，積極引進建地所在地區的固有特質，打造出適合設置特定場域（＊頁150）性作品的空間，磯崎新的「第三世代美術館」就是其中典型。

意指多數、大眾的政治性概念。語源來自拉丁文，在馬基維利、斯賓諾沙的時代就已經使用，具有悠久歷史。近年來，在長期流亡巴黎的義大利政治哲學家安東尼奧‧納格利，以及他的弟子、美國政治哲學家麥可‧哈德的重新解釋，這個概念再度獲得矚目。

納格利和哈德雖然以前就在自己的著作中提及群眾一詞，但將它做為因應現代社會問題而提出的概念，是在兩人共同著作的《帝國》（二〇〇〇年）一書。根據書中敘述，支配二十一世紀世界的帝國主義不同於十九世紀大航海時代的帝國主義，並非立足於殖民地統治，而是在軍事和經濟上擁有強大能力的超級強國掌握著世界霸權。這種以全球化（＊頁146）之名的帝國主義支配著現在的世界，而群眾是具有抵抗這種統治支配的民主主義的可能性。

這種議論的前提，在於首先注意到群眾是超越國家、民族等單位的存在。誠如其定義，群眾不是單一國家框架下的人民，而是跨越國境、共同擁有資訊和勞動的全球性集合體。

基於抵抗帝國主義支配的集合體之意，也可以將群眾視為類似無產階級藝術的存在。納格利本來就是一位革命思想家，而無產階級藝術的確是群眾的重要主題。可是，不同於固定於一個等質階級價值觀的無產階級藝術，群眾的概念是認同每個人各有差異，比起具有組織性，群眾更具個別多樣性。此外，群眾也被認為是因應全球化時代的存在，不受國境限制，能夠任意移動，更能因應跨國企業的金融支配及網際網路所打造而成的全球性網際網路。

納格利和哈德認為，群眾是有下述三項政治要求的集合體：⑴全球性的市民權；⑵所有

人的社會性報酬和保障報酬；(3)再擁有（重新擁有國家和資本主義所掌握的各種資本）。其中最重要的是第(3)項。第(3)項不僅是指生產手段，也包括知識、資訊、溝通、甚至是情緒等都是重新擁有的對象。在全球化時代，群眾不僅重新組織發展無產階級藝術，在政治性格上，就像是少數派或底層（非菁英、附庸人民。印度出身的評論家葛雅翠·史碧娃克重新制訂的現代定義），或是像資訊環境中侵入權力核心的駭客。

以上的理論模式，主要構築於納格利和哈德兩人專精的政治哲學領域。然而，全球化的問題不限於政治，所以群眾一詞當然也擴及文化領域。在藝術領域中，能夠透過前衛（＊頁114）進行思考。

前衛是將階級鬥爭解讀為現代主義進化的概念，因此，在後現代以後的高度資訊社會中幾乎已無作用。在現實中也一樣，歐美當代藝術的最新潮流，沒有任何作品稱為前衛。然而，群眾這個概念的引進，讓部分知識分子或藝術家，能取代前衛藝術這種以往引領大眾的模式，將群眾和大眾一體化，以便構築能夠促成知識、資訊、溝通等大眾藝術的這項新模式。在為群眾多的當代藝術表現手法中，究竟如何尋找可能性，群眾這項概念的發展也深深關係到前衛的復權。

不同於繪畫或雕刻等傳統表現形式，運用媒體技術的新型藝術作品的總稱。具體的表現形態包括動感藝術（*頁36）、錄像藝術（*頁58）、電腦圖學（CG）、聲音藝術（*頁60）、照明藝術、表演藝術（*頁38）等，不過通常會讓人連想到運用電腦或網站的大型作品。技術藝術或互動藝術算是媒體藝術的近義詞，不過，互動藝術中，觀眾的參與必須透過鍵盤、控制器、觸控面板等介面條件，作品才得以成立，因此，互動藝術視為媒體藝術領域的其中一項，應該比較適合。

「媒體」原本是對應「表現」的概念，每當開發出新媒體時，每個時代總是嘗試運用在藝術表現中。印刷技術的發展、攝影技術的開發，為藝術表現帶來巨大變化，包浩斯（*頁20）的工房實驗也創造豐碩的成果。二次世界大戰後，運用動力的動感藝術創作，維特·瓦沙利等人引進繽紛炫麗的幾何圖形模式創作的歐普藝術（*頁46）；丹·佛拉汶將照明器材光線運用在裝置作品（*頁122），創作照明藝術等；其實，每個時代追求最尖端表現的可能性都可視為媒體藝術。

一九八〇年代以後，媒體藝術運用電腦等最前端的數位科技，一路發展出驚人的成就，現在媒體藝術就是電腦藝術，兩者已經等於是同義詞了。除了因為低價電腦和影音器材的普及，成為更容易運用的道具外，其他主因還有網際網路的利用促成空間無限擴展，虛擬實境的導入等電腦帶來的無限可能性，刺激許多藝術家的想像力。於是，在過去的常識上不被認為是藝術作品的大規模機械作品，也多了創作與發表的機會。

在歐美，運用數位媒體的藝術創作在一九八〇年代以後日益興盛，奧地利的林茲電子藝術節（Ars Electronica）等多項藝術節開始舉辦。不過，由於許多作品無法融入一般的美術館（＊頁182）空間，所以必須建造專門設施，例如德國卡爾斯魯厄的媒體藝術中心ＺＫＭ。稍微落後的日本，也在一九九七年於東京開設日本電信公司的互動傳播中心，佳能藝術實驗室（Canon Art Laboratory）也積極展開各項活動等，準備接納更多作品。一九九九年，東京藝術大學開設尖端藝術表現科，正式開始媒體藝術的教育。藤幡正樹、岩井俊雄等人，能夠逐漸嶄露頭角，也是因為媒體藝術逐漸獲得民眾認同的緣故。

然而以數位媒體做為主要製作素材的媒體藝術，無法區別原創性（＊頁134）和複製，這點和以往的藝術絕對不同。；此外，具有專業知識的評論家或策展人（＊頁138）還不多。在媒體藝術今後的發展上，如何理解其本質，確立冷靜客觀的評價基準，避免陷於輕率禮讚科技或是迴避，才是當務之急。

此外，藝術語源的希臘文 techné，或是拉丁文 ars，都含有「技術」之意；所以媒體藝術本來就是根源於藝術本質部分的表現。

表示密切結合特有媒材（製作素材）和特有技法的概念。通常指稱為了善用媒材特性、找出適合特性的運用技法的想法。在藝術教育中，通常是以技法先於素材為前提，但在注重媒介特性時，技法是處於創作素材之後。

◉

這種想法以雕刻的技術系統說明最易了解。雕塑木材、石材等的「雕」（carving），捏製黏土、泥土成型的「塑」、融解金屬倒入模型再冷卻成型的「鑄」等基本技術，其實都是根據素材特性而開發的技法。

同樣地，描繪方式和描繪對象如何一致的主題，和這個想法也密切相關。水墨法技法中藉由墨汁滲透來描繪瀑布、雲、霧等區塊，或是日本畫的朦朧體技法（描繪空氣的技法，橫山大觀所開發）等，就是其中典型。

從素材思考技法的媒介特性的想法，和日本畫、水墨畫等各領域規定技法的支配性想法，完全相反。這種想法能夠追溯到十八世紀，具有悠久歷史。十八世紀的美學家萊辛發現繪畫雕刻不同於文學或戲劇，是表現「瞬間」的「空間藝術」，是受到素材制約的媒介；此外，克雷蒙‧格林伯格也表示「藝術的純粹性，必須且非得接受特定藝術中媒介的極限」，將媒介特性定位於現代主義藝術的重要要素。

根據特定媒介而存在的表現，和藝術自主性也密切相關。追求高純度的現代主義，曾經積極從事評論活動的唐納‧喬德，後來專心製作立體作品的最大原因，就是強烈意識到媒介特性，企圖創造綜合的表現。

於是，媒介特性雖然原本是對應現代主義藝術觀的概念，但近年來，媒介一字從單數形的 medium，變成複數形的 media，表示不限於製作素材，而是更廣義地思考針對媒體、環境的特有表現。

從這個意義來看，成為複數形媒介特性濫觴的應該就是杜象的作品《泉》。將只有署名的市售斗視為作品、加以展示的想法，不僅成就了美術館（＊頁182）這項媒體的功能，還開創將既成日用品藝術作品化的現成物（＊頁206）概念。同樣地，二次世界大戰後，美國的羅森伯等人引領的新達達（＊頁40），也可算是先驅。

■

現在，媒介特性正是理解媒體藝術（＊頁202）的最佳用詞。活用各種數位科技的媒體藝術，運用了語言、影像、聲音、軟體等各種媒介，它經由各種物質構成，具有自由變換的特質，乍看之下似乎是幾乎沒有物理性制約的表現，但其實是受到各種條件的約束。各項媒體藝術究竟應該如何演算（最基礎的程式），如何創作，對於媒介特性的探究，可說和對今日媒體藝術的探究幾乎是同義詞。

本來是指成品或成衣，在當代藝術中，是指不同於原本的製作目的、賦予藝術上的脈絡，以藝術作品參展的現成品或日用品。這是杜象創始的新表現形態，二次世界大戰後，由新達達（＊頁40）和觀念藝術（＊頁56）傳承，形成二十世紀藝術的一大潮流。

杜象首次創作的現成物，是一九一三年在巴黎發表的《自行車車輪》。他直接拆下自行車的車輪進行展示。後來，杜象陸續製作發表《瓶架》（bottle rack）、《藥局》（pharmacy，一九一四年），《斷臂之前》（In advance of the broken arm，一九一五年）、《圈套》（trap）、《帽架》（hat rack，一九一七年）等。

這時他的想法尚未完整確立，因此並無顯著的回響。

現成物突然一躍成為矚目焦點，始於一九一七年製作的《泉》（＊頁xxii，圖4）。這個作品是在現成的便斗上簽署虛擬人名「R. Mutt 1917」。在這之前的幾年，已經從法國前往紐約的杜象想以這件作品參展獨立展，沒想到應該不需審查的展覽會，卻以下流、剽竊便器、毫無原創性（＊頁134）等理由，拒絕杜象參展（其實，另一種說法是作品以不為人知的方式進行展示，不過細節不明。現在，參加該展的原作已不在，只剩下照片）。諷刺的是，現成物這個想法，反而因為遭到拒絕而具體成形。

現成物的劃時代性，在於毫不保留地揭露出，原本應該是追求美感的藝術根本只是各種制度的集合體（加拿大的藝術史家蒂埃里·德·迪弗，引用哲學上的唯名論，將杜象的嘗試定位為擴展藝術這個名稱指涉範圍的行為）。藝術和非藝術之間的界線雖然非常曖昧，誰也無法明確界定，然而只要創造出新價值，通常都會獲得高度評價。

杜象這種將原本為了其他目的而製作的物品，也存在著其他製作者的既成品視為藝術，加以作品化，這個劃時代的想法，其實是在挑釁從事蒐集、分類、展示的美術館（＊頁182）、展覽會，以及進行買賣的藝術市場等的功能或權威。杜象在前往美國之前，預定參加巴黎獨立展的畫作《下樓的裸女2號》（一九一二年）被迫改名，結果取消參展。這件事情讓杜象覺得迎合周圍的立體主義（＊頁8）已難再有突破，於是從此放棄繪畫；然而，當時，想必杜象已經開始關注到藝術制度的問題。

■

現成物帶來巨大的衝擊，杜象參與的紐約達達（＊頁12）之名也廣為人知。杜象後半生非常熱中西洋棋，除了少數的例外，幾乎不再製作或發表作品，但是他的影響力仍然深遠，二次世界大戰後獲譽為當代藝術之父。在他的影響之下，拼貼（collage）、拼貼藝術（papier collé，將紙片黏貼在畫布上的技法）、集合（assemblage，蒐集紙片打造立體作品的技法）等都是同一時期開發的技法。甚至二次世界大戰後，美國的廢物藝術、普普藝術（＊頁44）也都深受影響。尤其是運用廢棄物製作的廢物藝術，和現成物具有許多共通點。

後記

一九八〇年代中期到後期，我開始接觸當代藝術。那時正是泡沫經濟最顛峰的時期，在東京，池袋的西武美術館（現為SEZON美術館）、澀谷的PARCO、原宿的LA FORET美術館、東高現代美術館等場所，經常舉辦盛大的當代藝術饗宴（這些設施許多都已不存在）。總愛附庸風雅的我懷抱著好奇心，積極參加這些展覽饗宴，樂此不疲。然而，不知不覺間，景氣急速衰退，許多展覽活動每況愈下。但大學畢業後的我在結束自我放逐期之後，對當代藝術的興趣依然未減。我心想，到了這把年紀才立志成為藝術家，或許為時已晚，但總有其他和藝術相關的工作吧？原本就喜愛寫文章的我，於是決定撰寫當代藝術的相關文章。經過一番迂曲折，我成為眾人所稱的藝評……。

以一個人選擇職業的經過來說，我自知這決定實在有欠考慮，可能過於單純，也有些誇張。從小生活在地方都市的我，來到東京後，才第一次了解當代藝術這個未知領域，充滿如何耀眼的魅力。我學的並不是藝術史，因此對我而言，相較於以往的藝術，當代藝術的門檻反而不高，更易親近。對於周遭認為「當代藝術艱澀難懂」的意見，我總是習慣反應：「才不是那麼一回事呢，只要掌握訣竅，就能看出它的趣味。」這並非來自職業上的義務感，而是根據自己二十年前的經驗。體驗當代藝術的機會絕無特權，眾人平等，每

個人皆可享受。

我想，在此不需再重複說明本書撰寫的意圖。不過，本書得以出版問世，絕對必須感謝筑摩新書編輯部的金子千里編輯。老實說，去年春天金子編輯詢問我撰寫本書的意願時，我覺得，明明還有許多比筆者更適任的人士，她卻指名我，令我深感榮幸，立刻點頭答應。結果，後來才明白是煩惱的開始。

我曾經編寫過《理解當代藝術的批判字眼》，以及雜誌、網路報導、百科事典、美術事典等，已經擁有撰寫當代藝術關鍵字的經驗。我腦中某個角落，肯定潛藏著不願重複同樣工作的抗拒。金子編輯也必然察覺到這種意念，於是向我提出「精簡數量」、「區分為潮流篇和概念篇」等想法，為本書賦予完全不同以往的色彩，以及許多寶貴意見，促使本書的敘述更為淺顯易懂。

託金子編輯的福，我開始執筆之前的煩惱得以解除，還能保持恰到好處的緊張感進行本書的撰寫。因此，謹借這個場合，再次致上誠摯謝意。

我曾經寫過相同主題的文稿，本書當然也承襲過去的經驗。不過，在關鍵詞的選擇以及各項目的說明上和從前不盡相同，反映出我在想法和立場上的改變。如果這種不同被認為是一種進步，要多虧數年來諸多友人傳授的珍貴啟發；但是，本書若有任何不足或錯誤，則全是在下的責任。今後如果發現此書有任何問題點，我希望能在改版時重新修訂。此外，也希望各位讀者能以本書為起點，拓展更廣泛的興趣。

雖然我自認已經達成本書最初的目的，然而還是多少有些遺憾。在此列舉兩項為例。一是無法完全跟上最新趨勢。本書收錄的關鍵詞只限百個，選擇的基準，在於該關鍵詞已有某種程度

的普及性，以及定義已經確立。因此，許多因應最新潮流的關鍵詞多半無法符合這項條件，只能割愛，無法收錄進本書。結果是，無法充分反映九一一之後的當代藝術。

另一項是對於日本當代藝術的說明。本書採取的立場，是從世界藝術潮流中觀察日本的藝術，因此，無法充分介紹與國外不同、有其獨特發展的日本當代藝術。在此，請容我報告個人的私事，目前我正在進行幾項重新彙整日本近代、當代藝術史的出版企畫和研究會，今後希望透過這些計畫，能夠進行本書所未能達成的課題。

對筆者這種未成氣候的文字工作者而言，能出版著作，讓更多讀者閱讀，實在是不可多得的佳機，所以非常高興本書能夠出版。此外，在寫作準備期間，我發現坊間幾乎沒有類似書籍，也就是藝評以當代藝術為主題而撰寫的新書，內心深受打擊，只覺得「原來現在的社會根本不需要藝評啊！」書中也提到我對於目前藝術評論所面臨之嚴酷現狀的深刻感受，只能衷心期待本書的出版能夠為改善現狀盡一點棉薄之力。

二〇〇九年二月十二日

暮澤剛巳

主要文獻目録

【単行本・論文】

荒川修作＋マドリン・ギンズ『建築する身体――人間を超えていくために』（河本英夫訳、春秋社、二〇〇四年）

市原研太郎『アフター・ザ・リアリティー――〈9・11〉以降のアート』（hiromiyoshii、二〇〇八年）

大西廣十林道郎十田中正之『美術史を読む』（『BT／美術手帖』一九九六年一月～六月号）

岡崎乾二郎編『芸術の設計』（フィルムアート社、二〇〇七年）

奥野卓司『ジャパンクールと情報革命』（アスキー新書、二〇〇八年）

暮沢剛巳『現代アートナナメ読み――今すぐ使える入門書』（東京書籍、二〇〇八年）

暮沢剛巳編『現代美術を知る クリティカルワーズ』（フィルムアート社、二〇〇二年）

小山登美夫『現代アートビジネス』（アスキー新書、二〇〇八年）

斎藤環『アーティストは境界線上で踊る』（みすず書房、二〇〇八年）

佐々木正人『レイアウトの法則――アートとアフォーダンス』（春秋社、二〇〇三年）

椹木野衣『シミュレーショニズム――ハウスミュージックと盗用芸術』（増補版）（ちくま学芸文庫、二〇〇一年）

椹木野衣『日本・現代・美術』（新潮社、一九九八年）

谷川渥『シュルレアリスムのアメリカ』（みすず書房、二〇〇九年）

中山元『高校生のための評論文キーワード100』（ちくま新書、二〇〇五年）

西垣通『デジタル・ナルシス——情報科学パイオニアたちの欲望』(岩波現代文庫、二〇〇八年)

トニ・ネグリ『芸術とマルチチュード』(廣瀬純ほか訳、月曜社、二〇〇七年)

布施英利『体の中の美術館』(筑摩書房、二〇〇八年)

ピエール・ブレデュー＋ハンス・ハーケ『自由-交換』(コリン・コバヤシ訳、藤原書店、一九九六年)

樋田豊次郎『工芸家「伝統」の生産者』(美学出版、二〇〇四年)

美術評論家連盟編『美術批評と戦後美術』(ブリュッケ、二〇〇七年)

福井健策『著作権とは何か——文化と創造のゆくえ』(集英社新書、二〇〇五年)

松井みどり『アート——「芸術」が終わった後の「アート」』(朝日出版社、二〇〇二年)

松井みどり『マイクロポップの時代——夏への扉』(PARCO出版、二〇〇七年)

吉井仁実『現代アートバブル』(光文社新書、二〇〇八年)

【事典・総記】

『スーパーニッポニカ professional』(小学館、二〇〇四年)

『20世紀の美術と思想』(谷川渥十美術手帖編集部監修、美術出版社、二〇〇二年)

『日本近現代美術史事典』(多木浩二十藤枝晃雄監修、東京書籍、二〇〇七年)

【雑誌】

「現代思想」二〇〇一年十一月臨時増刊号 (特集＝現代思想を読む230冊)

「BT／美術手帖」二〇〇五年七月号 (特集＝日本近現代美術史)

「BT／美術手帖」二〇〇八年四月号 (特集＝現代アート事典)

「BT／美術手帖」二〇〇八年八月号 (特集＝現代アート基礎演習)

【カタログ】

『ARTE POVERA——貧しい芸術』展（豊田市美術館、二〇〇五年）

『アート・ミーツ・メディア——知覚の冒険』展（ICC、二〇〇五年）

『アヴァンギャルド・チャイナ——〈中国当代美術〉二十年』展（国立新美術館、二〇〇八年）

『英国美術の現在史——ターナー賞の歩み』展（森美術館、二〇〇八年）

『中村宏 図画事件 一九五三─二〇〇七』展（東京都現代美術館、二〇〇七年）

『もの派——再考』展（国立国際美術館、二〇〇五年）

奧布雷貢 | Álvaro Obregón
奧利維洛絲 | Pauline Oliveros
奧特爾博士 | Dr. Atl
奧菲利 | Chris Ofili
奧塔 | Victor Horta
奧培 | Julian Opie
奧德 | Jacobus Johannes Pieter Oud
奧羅斯科（加布里埃爾）| Gabriel
　Orozco
奧羅斯科（荷西‧克萊蒙特）| Jose
　Clemente Orozco
奧蘭 | Orlan
楊 | La Monte Young
溫克爾曼 | Johann Joachim Winckelmann
瑞利 | Bridget Riley
瑞希特 | Gerhard Richter
瑞奇 | George Rickey
瑞特威爾德 | Gerrit Thomas Rietveld
瑞斯坦尼 | Pierre Restany
萬頓吉羅 | Georges Vantongerloo
聖法爾 | Niki de Saint Phalle
聖泰利亞 | Antonio Sant'Elia
葛姆雷 | Antony Gormley
葛斯登 | Philip Guston
葛羅托斯基 | Jerzy Grotowski
葛羅培 | Walter Gropius
詹克斯 | Charles Jencks
賈柯梅蒂 | Alberto Giacometti
賈柏 | Naum Gabo
賈柏 | Naum Gabo

達比耶 | Michel Tapié
達利 | Salvador Dali
達格 | Henry Darger
雷 | Man Ray
雷席格 | Lawrence Lessig
雷捷 | Fernand Léger

十四劃

榮格 | Carl Gustav Jung
漢彌頓 | Richard Hamilton
瑪爾凱 | Albert Marquet
福勒 | Richard Buckminster Fuller
福爾圖尼 Mariano Fortuny
維亞拉 | Claude Viallat
維拉明克 | Maurice de Vlaminck
維拉斯奎茲 | Diego Rodriguze de Silva
　Velazquez
維根斯坦 | Ludwig Wittgenstein
維納 | Norbert Wiener
維奧拉 | Bill Viola
維爾斯 | Jan Wils
維爾德 | Van de Velde
蒙德里安 | Piet Mondrian
蓋瑞 | Frank Owen Gehry
賓 | Samuel Bing
赫斯特 | Damien Hirst
赫爾佐克 | Oswald Herzog
赫黎胥 | Aldous Leonard Huxley

梅普索普 | Robert Mapplethorpe
梅湘 | Olivier-Eugène-Prosper-Charles Messiaen
理查・隆 | Richard Long
畢卡索 | Pablo Picasso
畢卡畢亞 Francis Picabia
畢列 | Vincent Bioulès
畢德羅 | Mike Bidlo
笛卡兒 | Rene du Perron Descartes
莫利 | Malcolm Morley
莫那 | Bruno Munari
莫里斯 | Robert Morris
莫里斯 | William Morris
莫侯利納吉 | Laszlo Moholy-Nagy
莫瑞雷 | François Morellet
莫爾茲 | Mario Merz
莫諾利 | Jacques Monory
莫羅 | Gustave Moreau
都斯伯格 | Theo van Doesburg
雪曼 | Cindy Sherman
麥克魯漢 | Marshall McLuhan
麥金塔 | Charles Rennie Mackintosh
麥葛雷 | Douglas McGray

十二劃
傅柯 | Michel Foucault
凱吉 | John Cage
凱利 | Ellsworth Kelly
凱魯亞克 | Jack Kerouac
勞倫茲 | Konrad Zacharias Lorenz

勞特納 | John Lautner
喬伊斯 | James Joyce
喬德 | Donald Clarence Judd
提拉瓦尼 | Rirkrit Tiravanija
提爾曼斯 | Wolfgang Tillmans
斯坦納 | Rudolf Steiner
斯賓諾沙 | Benedictus de Spinoza
普弗卡特 | Jean Puiforcat
普林茲宏 | Hans Prinzhorn
普林斯 | Richard Prince
渥塞勒 | Louis Vauxcelles
湯吉 | Yves Tanguy
萊辛 | Gotthold Ephraim Lessing
萊特 | Frank Lloyd Wright
萊曼 | Robert Ryman
費寧格 | Lyonel Feininger
費爾德 | Henry van de Velde
費諾羅薩 | Ernest Francisco Fenollosa
塞尚 | Paul Cezanne
塞拉 | Richard Serra
塞朗 | Germano Celant
塞茲 | William Seitz
塞圖爾 | Patrick Saytour
塔特林 | Vladimir Tatlin
塔塞爾公館 | Hotel Tassel
塔瑞爾 | James Turrell

十三劃
奧比 | Catherine Opie
奧布里斯特 | Hans Ulrich Obrist

海札 | Michael Heizer
海克 | Hans Haacke
海克爾 | Ernst Haeckel
海利 | Peter Halley
海斯 | Eva Hesse
海德格 | Martin Heidegger
烏雷 | Ulay
班雅明 | Walter Benjamin
索托 | Jesús Rafael Soto
索特薩斯 | Ettore Sottsass
索雷爾 | Georges Eugène Sorel
索爾維 | Solvay
紐曼 | Barnett Newman
紐頓 | Helmut Newton
納格利 | Antonio Negri
納許 | David Nash
荀白克 | Arnold Schoenberg
貢薩雷斯－托瑞斯 | Felix Gonzalez-
 Torres
馬丁（艾格尼斯）| Agnes Martin
馬丁（讓·休伯特）| Jean-Hubert
 Martin
馬西歐納斯 | George Maciunas
馬克里 | Christian Marclay
馬克思 | Karl Max
馬利亞 | Walter De Maria
馬里內蒂 | Filippo Tommaso Marinetti
馬松 | André Masson
馬修 | Georges Mathieu
馬格利特 | René Magritte

馬勒維奇 | Kasimir Malevich
馬基維利 | Niccolò Machiavelli
馬塔克拉克 | Gordon Matta-Clark
馬雷 | Hans von Marees
馬圖拉納 | Humberto Romesín Maturana
馬爾羅 | André Malraux
馬德羅 | Francisco I. Madero
馬諦斯 | Henri Matisse
高更 | Paul Gauguin
高茲沃斯 | Andy Goldsworthy
高第 | Antoni Gaudí
高達 | Jean-Luc Godard

十一劃

勒布倫 | Christopher Le Brun
勒威特 | Sol LeWitt
曼（保羅·德）| Paul de Man
曼格爾得 | Robert Mangold
曼德勃羅 | Benoît B. Mandelbrot
基弗 | Anselm Kiefer
基里訶 | Giorgio de Chirico
康丁斯基 | Wassily Kandinsky
康維勒 | Daniel Henry Kahnweiler
康德 | Immanuel Kant
康澤 | Thierry Kuntzel
強生 | Philip Johnson
梵谷 | Vincent van Gogh
梅耶 | Hannes Meyer
梅耶荷德 | Vsevolod Emilevich
 Meyerhold

阿波里奈爾 | Guillaume Apollinaire
阿拜爾 | Karel Appel
阿基米亞工作室 | Studio Alchimia
阿圖色 | Louis Althusser
阿爾普 | Jean Arp
雨格 | Pierre Huyghe

九劃

侯爾特 | Nancy Holt
侯澤 | Jenny Holzer
勃魯蓋爾 | Brueghel
哈同 | Hans Hartung
哈伯馬斯 | Jürgen Habermas
哈林 | Keith Haring
哈寧 | Jens Haaning
哈德 | Michael Hardt
奎因 | Mark Quinn
威塞爾曼 | Tom Wesselmann
威廉斯 | Sue Williams
封塔那 | Lucio Fontana
度瓦德 | Marc Devade
拜貝爾 | Leon Bibel
拜爾 | Herbert Bayer
柯比意 | Le Corbusier
查拉 | Tristan Tzara
查普曼兄弟 | Jake and Dinos Chapman
柏根 | Victor Burgin
派克 | Julio le Parc
洛區科 | Aleksandr Rodchenko
洛斯 | Adolf Loos

科洛納 | Edward Colonna
科舒斯 | Joseph Kosuth
胡札 | Vilmos Huszár
胡森貝克 | Richard Huelsenbeck
范裘利 | Robert Venturi
迪弗 | Thierry De Duve
迪克斯 | Otto Dix
香奈兒 | Coco Chanel

十劃

修佛 | Nicolas Schöffer
夏 | Ben Shahn
夏丹 | Jean Baptiste Simeon Chardin
夏卡爾 | Marc Chagall
夏農 | Claude Elwood Shannon
夏爾科 | Jean Martin Charcot
夏龐蒂埃 | Alexandre Charpentier
娜沙特 | Shirin Neshat
庫內利斯 | Jannis Kounellis
庫普卡 | František Kupka
庫寧 | Willem de Kooning
庫爾貝 | Gustave Courbet
恩格斯 | Friedrich Engels
恩斯特 | Max Ernst
桑塔格 | Susan Sontag
格里斯 | Juan Gris
格林伯格 | Clement Greenberg
格雷夫 | Michael Graves
格羅伯 | William Gropper
格羅茲 | George Grosz

沙利文 | Louis Sullivan
沙奇 | Charles Saatchi
沙菲爾 | Raymond Murray Schafer
沙爾 | David Salle
沃夫林 | Heinrich Wölfflin
沃迪茲科 | Krzysztof Wodiczko
沃荷 | Andy Warhol
沃爾斯 | Wols
狄肯 | Richard Deacon
狄雪圖 | Michel de Certeau
狄德羅 | Denis Diderot
秀拉 | Georges Seurat
貝克特 | Samuel Beckett
貝克曼 | Max Beckmann
貝屈勒 | Donald Baechler
貝倫斯 | Marc Behrens
貝朗榭 | Castel Beranger
貝爾 | Clive Bell
貝爾默 | Hans Bellmer
辛德勒 | Rudolf Michael Schindler
里西茲奇 | El Lissitzky
里希特 | Hans Richter
里貝拉 | José de Ribera
里斯特 | Pipilotti Rist
叔本華 | Arthur Schopenhauer

八劃
坦西 | Mark Tansey
孟菲斯 | Memphis
岡 | Alexei Gan

帕斯卡利 | Pino Pascali
帕森 | John Pawson
帕爾多 | Jorge Pardo
帕謝斯 | Bernard Pagès
拉布 | Wolfgang Laib
拉岡 | Jacques-Marie-Émile Lacan
拉森 | Christian Riese Lassen
拉雯 | Sherrie Levine
昆斯 | Jeff Koons
杭廷頓 | Samuel Huntington
東榮 | Kees van Dongen
波丘尼 | Umberto Boccioni
波依斯 | Josef Beuys
波拉克 | Jackson Pollock
波波娃 Liubov Popova
波耶提 | Alighiero Boetti
波烈 | Paul Poiret
波特萊爾 | Charles Baudelaire
波瑞奧 | Nicolas Bourriaud
波爾克 | Sigmar Polke
波爾坦斯基 | Christian Boltanski
法布羅 | Luciano Fabro
法蘭西斯 | Sam Francis
芝加哥 | Judy Chicago
金 | Phillip King
金斯 | Madeline Gins
金斯堡 | Allen Ginsberg
金霍茲 | Edward Kienholz
阿孔希 | Vito Acconci
阿布拉莫維克 | Marina Abramović

艾力森 | Olafur Eliasson
艾可 | Umberto Eco
艾伯斯 | Josef Albers
艾克斯波特 | Valie Export
艾呂雅 | Paul Éluard
艾肯 | Doug Aiken
艾思特斯 | Richard Estes
艾洛威 | Lawrence Alloway
艾敏 | Tracey Emin
艾略特 | Thomas Stearns Eliot
艾森曼 | Peter Eisenman
艾森斯坦 | Sergei Mikhailovich Eisenstein
西格爾 | George Segal
西涅克 | Paul Signac
西凱羅斯 | David Alfaro Siqueiros
西蒙波娃 | Simone de Beauvoir

七劃

佛拉汶 | Dan Flavin
佛林特 | Henry Flynt
佛洛 | Paul Follot
佛洛伊德 | Sigmund Freud
佛崔爾 | Jean Fautrier
佛斯特 | Hal Foster
佛萊 | Roger Eliot Fry
佛萊得 | Michael Fried
佛羅里達 | Richard L. Florida
佐里歐 | Gilberto Zorio
伯倫 | Daniel Buren
克利 | Paul Klee

克利斯蒂娃 | Julia Kristeva
克利福德 | James Clifford
克拉克 | Timothy James Clark
克拉格 | Tony Cragg
克林姆 | Gustav Klimt
克勞德（克里斯多）Christo Claud
克勞德（珍妮）| Jeanne Claude
克萊因 | Yves Klein
克萊恩（法蘭茲）| Franz Kline
克萊恩（梅蘭妮）| Melanie Klein
克雷蒙第 | Francesco Clemente
克魯特西斯 | Gustav Klutsis
克魯茲迪耶 | Carlos Cruz-Díez
克羅杰 | Barbara Kruger
克羅斯（查克）| Chuck Close
克羅斯（羅莎琳）| Rosalind E. Krauss
利弗拉 | Diego Rivera
利斯豪特 | Atelier Van Lieshout
坎努 | Louis Cane
希爾 | Gary Hill
李伯斯金 | Daniel Libeskind
李奇 | Bernard Howell Leach
李奇登斯坦 | Roy Lichtenstein
李奧佩爾 | Jean Paul Riopelle
李瑞 | Timothy Francis Leary
李歐塔 | Jean-François Lyotard
杜布菲 | Jean Dubuffet
杜菲 | Raoul Dufy
杜象 | Marcel Duchamp
沙佛 | Kenny Scharf

史密斯 | David Smith
史密森 | Robert Smithson
史蒂潘諾瓦 | arvara Stepanova
史雷梅爾 | Oskar Schlemmer
史碧娃克 | Gayatri Chakravorty Spivak
史維塔斯 | Kurt Schwitters
史澤曼 | Harald Szeemann
尼可萊 | Carsten Nicolai
尼采 | Friedrich Wilhelm Nietzsche
布列東 | André Breton
布希亞 | Jean Baudrillard
布拉克 | George Braque
布洛克 | Angela Bulloch
布萊克 | Peter Blake
布爾格 | Peter Bürger
布爾喬瓦 | Louise Bourgeois
布赫迪厄 | Pierre Bourdieu
布羅伊爾 | Marcel Breuer
布蘭特 | Edgar Brandt
弗里茲 | Othon Friesz
弗朗西斯卡 | Piero della Francesca
弗爾 | Georges de Feure
弗羅蒙坦 | Eugene Fromentin
本克西 | Banksy
瓜塔里 | Félix Guattari
瓦沙利 | Victor Vasarely
瓦連西 | André Valensi
瓦雷拉 | Francisco Javier Varela Garcia
瓦薩里 | Giorgio Vasari
白南準 | Nam June Paik

皮克 | John Pick
皮斯托列多 | Michelangelo Pistoletto

六劃

伊姆斯夫妻 | Charles & Ray Eames
伊斯特倫 | Cornelis van Eesteren
伊登 | Johannes Itten
伊蘇 | Isidore Isou
休姆 | Gary Hume
列伯格 | Tobias Rehberger
列克 | Bart van der Leck
列斐伏爾 | Henri Lefebvre
印門朵夫 | Jorg Immendorff
吉布森 | James Jerome Gibson
吉布森 | William Gibson
吉伯與喬治 | Gilbert & George
吉馬爾 | Hector Guimard
多托蒙 | Christian Dotremont
多明戈斯 | Óscar Domínguez
安格爾 | Jean-Auguste-Dominique Ingres
安培 | André-Marie Ampère
安森莫 | Giovanni Anselmo
安德烈 | Carl Andre
安德森 | Laurie Anderson
托比 | Mark Tobey
托洛茨基 | Leon Trotsky
朵拉 | Noêl Dolla
米列特 | Kate Millet
米修 | Henri Michaux
米羅 | Joan Miró

譯名對照表

(依姓氏筆劃排列)

二劃

丁格利 | Jean Tinguely

三劃

凡特霍夫 | Robert van 't Hoff
凡德羅 | Ludwig Mies van der Rohe
小林 | HAKUDO 小林はくどう

四劃

中 ZAWAHIDEKI | 中ザワヒデキ
丹托 | Arthur Coleman Danto
孔巴斯 | Robert Combas
巴尼 | Matthew Barney
巴拉 | Giacomo Balla
巴拉托夫 | Erik Bulatov
巴洛奇 | Eduardo Paolozzi
巴特 | Roland Barthes
巴特勒 | Judith P. Butler
巴斯孔賽羅斯 | José Vasconcelos
巴斯奎特 | Jean-Michel Basquiat
巴塞利茲 | Georg Baselitz
巴塔耶 | Georges Bataille
巴爾(亞夫瑞德)| Alfred H. Barr, Jr.
巴爾(雨果)| Hugo Ball
巴爾托克 | Bela Bartok
巴爾肯霍爾 | Stephan Balkenhol

戈登 | Douglas Gordon

比克羅夫特 | Vanessa Beercroft
比爾 | Max Bill

五劃

代恩 | Jim Dine
加亞爾 | Lucien Gaillard
加萊 | Emile Gallé
卡夫卡 | Franz Kafka
卡巴科夫 | Ilya Kabakov
卡地諾 | Roger Cardinal
卡波克洛西 | Giuseppe Capogrossi
卡洛 | Anthony Caro
卡桑德拉 | Adolphe Cassandre
卡特蘭 | Maurizio Cattelan
卡莫安 | Charles Camoin
卡普爾 | Anish Kapoor
卡普羅 | Allan Kaprow
卡爾德 | Alexander Calder
古基 | Enzo Cucchi
史坦伯格 | Leo Steinberg
史帖拉 | Frank Stella
史波利 | Daniel Spoerri
史耐德 | Gary Snyder
史迪爾 | Clyfford Still
史納伯 | Julian Schnebel

GENDAI BIJUTSU NO KEYWORD 100
Copyright © 2009 by KURESAWA TAKEMI
First Published in 2009 in Japan by CHIKUMASHOBO LTD.
Traditional Chinese translation rights arranged with CHIKUMASHOBO LTD.
through Japan Foreign-Rights Centre / Bardon-Chinese Media Agency
All rights reserved.

麥田人文136
現代美術のキーワード100

當代藝術
關鍵詞
100

作　　　者	暮澤剛巳（KURESAWA TAKEMI）
譯　　　者	蔡青雯
特約編輯	江靜宜
責任編輯	吳惠貞 林俶萍
封面設計	王志弘
內頁設計	黃暐鵬

當代藝術關鍵詞100／暮澤剛巳著；
蔡青雯譯. −初版. −臺北市：
麥田，城邦文化出版：
家庭傳媒城邦分公司發行，2011.10
　面；　公分. −（麥田人文；136）
譯自：現代美術のキーワード100
ISBN 978-986-173-689-1(平裝)
1.美術史 2.現代藝術 3.二十世紀
909.1　　100017676

編輯總監	劉麗真
總經理	陳逸瑛
發行人	涂玉雲
出　　版	麥田出版

城邦文化事業股份有限公司
台北市100台北市中山區民生東路二段141號5樓
電話：(02)25007696 傳真：(02)25001966
部落格：http://blog.pixnet.net/ryefield

發　　行　英屬蓋曼群島商家庭傳媒股份有限公司城邦分公司
台北市民生東路二段141號11樓
書虫客服服務專線：02-25007718・02-25007719
24小時傳真服務：02-25001990・02-25001991
服務時間：週一至週五09:30-12:00・13:30-17:00
郵撥帳號：19863813　戶名：書虫股份有限公司
讀者服務信箱E-mail：service@readingclub.com.tw
歡迎光臨城邦讀書花園 網址：www.cite.com.tw

香港發行所　城邦（香港）出版集團有限公司
香港灣仔駱克道193號東超商業中心1樓
電話：(852) 25086231　　傳真：(852) 25789337
E-mail：hkcite@biznetvigator.com

馬新發行所　城邦（馬新）出版集團【Cite(M)Sdn. Bhd.(458372U)】
11, Jalan 30D/146, Desa Tasik,
Sungai Besi, 57000 Kuala Lumpur, Malaysia.
電話：(603) 90563833 傳真：(603) 90562833

印　　刷　前進彩藝有限公司
初版一刷　2011年10月1日

定　　價　300元
I S B N　978-986-173-689-1
著作權所有・翻印必究
Printed in Taiwan.